크리에이터의
즐겨찾기 2

CREATOR'S BOOKMARKS 2

일러두기 introductory remarks

본 도서의 각 장은 국내 단편 소설의 제목을 차용하였습니다.
차용된 목록은 다음과 같습니다.

「타인에게 말 걸기」 (은희경, 1996), 「침이 고인다」 (김애란, 2007), 「차나 한잔」 (김승옥, 1964)

본 도서에 사용된 웹사이트의 스크린샷은 대부분 저작권자에게 그 사용권을
허락받았습니다. 그러나 몇몇 연락이 닿지 않아 출처를 명기하고 삽입한
자료들이 있습니다. 이미지 사용에 관해 문의하실 분들은 편집부로 연락해주시면
감사하겠습니다.

Most of screenshot of the website used in this book has been allowed by copyright
holders. However, in some cases, we couldn't reach them, so we specified and
inserted the origin and the copyright for each image. If you have any queries about
the use of these images, please contact g:colon book editorial department.

크리에이터의
즐겨찾기 2

: 23인 창작가의 공간과 시선

ㅇ 지콜론북

스물세 개의 열쇠를 드립니다

하루의 시작은 각종 프레임을 들여다보는 것으로 시작된다. 그것이 스마트폰 액정이든 컴퓨터 모니터이든 끊임없이 들여다보는 행위를 지속한다. 자주 가는 커뮤니티의 게시판을 훑고, 연이어 항상 들리는 사이트에 눈도장을 찍어 실시간으로 업데이트되는 소식을 점검한다. 같은 관성으로 남의 이야기, 남의 컬렉션을 애플리케이션을 통해 눈요기한다. 스크롤을 내리고, 손가락을 이리저리 움직여 관심가는 것들에 공감한다. 그러다 보면, 어느새 그 사소한 습관은 욕망의 단위로 형성되고 우리는 호시탐탐 그것을 행할 기회를 엿본다.

인간의 행동은 엄격한 합리성과 계산에 근거해 행해지기보다 일정한 기억과 습관 그리고 사회적 관습의 영향을 받는다. 부르디외Bourdieu는 계급과 개인적 인지, 선택, 행동 사이를 매개하는 이런 과정을 아비투스Habitus로 개념화했다. 굳이 아비투스의 개념을 빌리지 않아도, 성향은 개인의 사회적 지위, 교육 수준, 사회 계층, 성장 배경 등에 따라 각기 다르게 개인 안에 내면화된다. 음식의 소비, 패션 감각부터 음악을 듣는 취향, 물건을 구매하는 패턴 등 서로 간에 아무 관련 없는 일상생활의 실천들이 사실은 매우 밀접한 취향의 논리로 연결되어 있고, 이 일상의 문화는 사람들의 쾌락과 감성을 지배한다. 우리가 타인의 세계를 궁금해하는 이유도 그러하다.

크리에이터들은 어떤 식으로든 '표현'의 본능이 두드러진 집단이다. 공간의 개념은 그들에게 일정 부분 영향을 미치며, 그것은 곧 작업

으로 이어진다. 공간은 유무형을 가리지 않는다. 생각의 흔적은 서재에 꽂힌 소설책, 책상에 흐트러진 여러 사물, 벽에 붙인 엽서 등으로 옮겨지고, 작업실은 한 사람의 세계를 온전히 담는다. 게다가 온라인 환경은 그들의 '표현' 본능을 확장할 수 있는 최적의 무대가 된다. 그들은 손쉽게 각자의 창의성을 발현하며, 웹은 기꺼이 필요한 정보와 영감의 원천을 얻을 수 있는 도매시장이자 잘 포장된 상품을 발품 없이 편하게 만나볼 수 있는 백화점이 돼 준다.

여기 당신에게 스물세 개의 열쇠가 주어졌다. 불쑥 관심있는 작업실부터 들어가 원하는 것을 구경해도 좋고, 순서대로 조심스럽게 입장해 구석구석 탐닉해도 좋다. 잠깐 소파에 앉아 그의 이야기를 듣는 것도 좋겠다. 그의 책상에 앉아 그의 작업을 구경해보고 컴퓨터를 켜서 그가 즐겨 찾는 사이트를 살짝 들여다보아도 괜찮을 것이다.
"크리에이터는 평소에 어떤 사이트를 보는 걸까?"라는 사소한 호기심에서 비롯된 이 책은 그들의 북마크를 도구 삼아 작업 공간, 작업과정 및 그들의 관심사를 아카이빙하였다. 자칫 너무 많은 것이 이루어져서, 결국은 무얼 했는지 모르는 상황이 허다한 온라인 환경에서 크리에이터의 즐겨찾기와 그들의 이야기가 적어도 아이디어로 막막함을 느낄 당신에게 작은 영감의 단서가 되었으면 한다. 끝으로 흔쾌히 작업에 동참해준 국내외 23팀의 크리에이터들에게 고마움을, 사적인 감수성과 창의성을 여실히 드러내 준 그들의 노고에 한 번 더 고마운 마음을 전한다.

CONTENTS

2부 침이 고인다

3부 차나 한잔

낯선 이를 만나거나 불편한 자리에서는 어색한 침묵과 공기가
떠돈다. 눈을 마주치기가 힘들어 상대방의 콧잔등을 보기도 하고,
시시콜콜한 이야기를 늘어놓으며 적당히 시간을 때운다.
하지만 모든 일이 그러하듯 처음이 어렵다.

자신의 안테나를 뻗어 세상의 다양한 관심사를 마주하는 사람들이
있다. 일상의 작은 변화도 섬세하게 발견하는 사람들.
천천히 타인의 눈을 맞추다 보면 생각보다 우리가 나누어야 할
이야기는 가득하다. 세상에는 크건 작건 소통을 기다리는 일들이
많다. 경계심을 버리고, 스스로 가벼워지자.

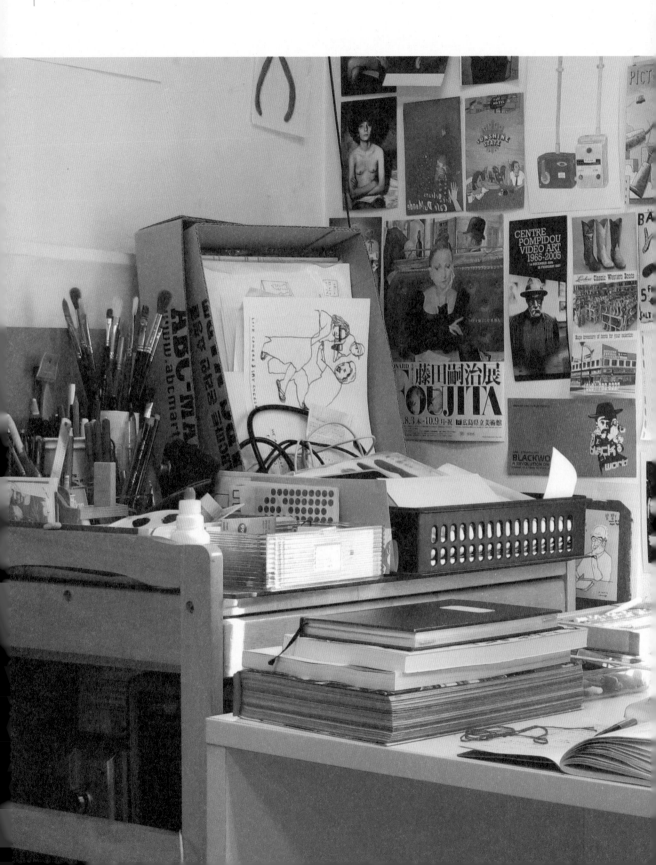

—

종이 위에
그려진
어떤 그림

하루 대부분의 시간을

머무는 작업실은

단순히 일하고 생활하는

건축적 공간이 아니다.

사각사각 소리를 내며

연필과 종이가 마주하는

실험실이자 사적인

관심사로 이어진

유기적 공간이다.

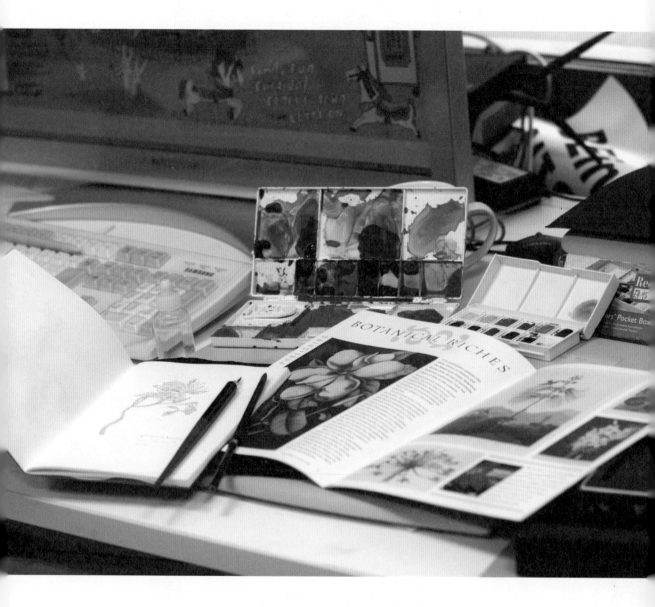

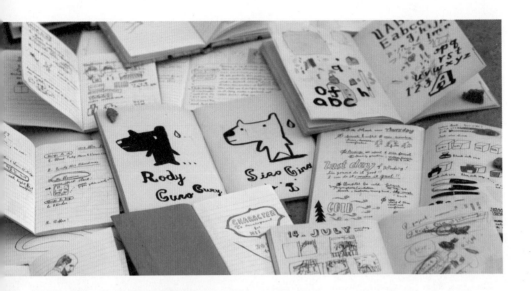

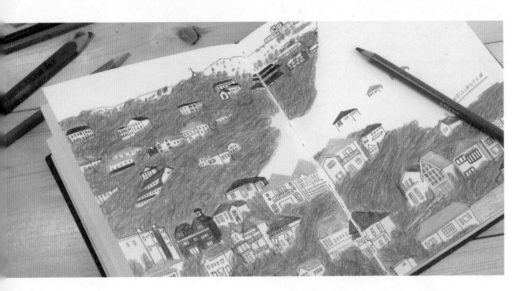

탐닉과 관심 사이

홍익대학교 시각디자인학과를 졸업하고 영국 킹스턴 대학 MA 과정에서 애니메이션을 공부했다. 카툰, 애니메이션, 캐릭터, 디자인 등 다양한 분야를 거쳐 책 표지나 앨범 재킷, 광고 등에 자신만의 개성이 돋보이는 그림을 입히는 일러스트레이터로 일하고 있으며 기업 브랜드와의 콜라보레이션 작업도 다수 진행했다. 책 표지 대표작으로는 『벽장 속의 치요』, 『노서아 가비』 등이 있으며 『이 책을 파괴하라』, 『갖고 싶은 집+꾸미고 싶은 집』을 번역했다. 일러스트와 드로잉이 가득한 책 『커피홀릭's 노트』, 『포토홀릭's 노트』, 『런던 일러스트 수업(공저)』, 『그림 그리고 싶은 날』, 『내 그림을 그리고 싶다』 등을 직접 기획하고 저술했다.

—

www.munge.co.kr

자기 자신을 직업이나 분야로 설명하는 것은
참 애매하다. 특히 다양한 것들에 호기심 많은
프리랜서에게는 더욱 그렇다.
일러스트레이터란 타이틀이 나에게 딱 그런 느낌이다.
현재 내가 일하고 있는 분야 중 일러스트레이션은
가장 중심에 있지만, 그것이 나를 대변해 준다고
생각지 않는다. 굳이 규정하자면 나는 콘텐츠를 만드는
사람이라고 말하곤 한다.
다양한 매체나 나만의 포맷, 시스템에 관심이 많다.
특히 남들이 만들어 놓은 플랫폼에서 놀기보다는
자신에게 가장 적합하게 직접 만든 홈페이지를
선호한다.
나는 초창기 홈페이지 시대의 큰 수혜자 중 하나다.
아무도 나에게 기회를 주지 않았을 때, 홈페이지는
콘텐츠를 발표할 수 있는 공간을 제공해주었고,
무명에도 불구하고 많은 인지도를 얻게 해주었다.
최종적으로 거의 모든 일이 홈페이지를 거쳐
의뢰되었다. 지난 15년간의 나의 모든 콘텐츠가 이곳에
있다. 지금은 너무 구식이 되어버려 좀 더 손쉬운
공간으로의 변화를 고려 중이다.

즐겨찾기도 내게 마찬가지다. 가끔은 그런 성향이 멀리
돌아오거나 불편함을 초래하기도 하지만 자신의 성향은
쉽게 바뀌지 않는 것 같다. 간단하게 북마크하거나
최신 앱으로 멋들어지게 수납할 수 있지만 그렇게
모아놓은 자료 중 다시 찾게 되는 곳은 10~20%도
안 된다. 프로그램으로 연동되는 사이트는 페이지를
찾을 수 없을 만큼 순차에서 밀리거나 세부 URL이
바뀌어버리고, 개인 사이트들은 바쁘고 유명해질수록
죽은 공간이 되어버린다.

종종 블로그는 기분에 따라 어느 순간 사라져버리기
일쑤이다. 그래서 꼭 다시 보고 싶은 자료들은 북마크를
한다. 물론 이미지나 텍스트들을 그때그때 하드에
스크랩해 저장해놓는다.

예전에는 끄적거리던 낙서들, 불만을 토로한 일기
등에서 영감을 얻곤 했지만, 요즘은 새삼스레 다른
의도를 가져버린 단어나 가지지 못하는 사물을
탐닉하는 과정에서, 혹은 막연했던 관심사가 리서치를
통해 구체화하면서 좀 더 총체적으로 영감을 얻게 된다.
스케치북 프로젝트, 흑백사진, 단편애니메이션,
인디음악, 독립영화를 좋아한다. 영화는 집 앞에 있는
극장을 뒤로하고 예술영화를 상영하는 극장에서
일 년에 50~60편 정도를 본다. 공원을 가로질러
걸어가면 편도 40분 정도 걸려 나름 산책하기 딱 좋다.
종종 영화 보기가 유일한 일과인 경우가 많아 스케줄을
짤 정도로 집착할 때도 있다.

내가 경험하지 못한 것에 대한 욕구가 내 그림의 원천이
될 때가 많다. 특히 특정 시대적 인물상이나 시대적
문화가 반영된 흑백사진 또는 영화를 보면 그림을
그리고 싶다는 충동을 느낀다. 처음에는 1960년대에서
시작됐는데 1940년, 1920년대로 점점 더 시간을
거슬러 올라가게 된다. 이런 취향은 직접적인 영감을
줄 때도 있지만, 전반적인 뉘앙스나 분위기에 영향을
미치곤 한다.

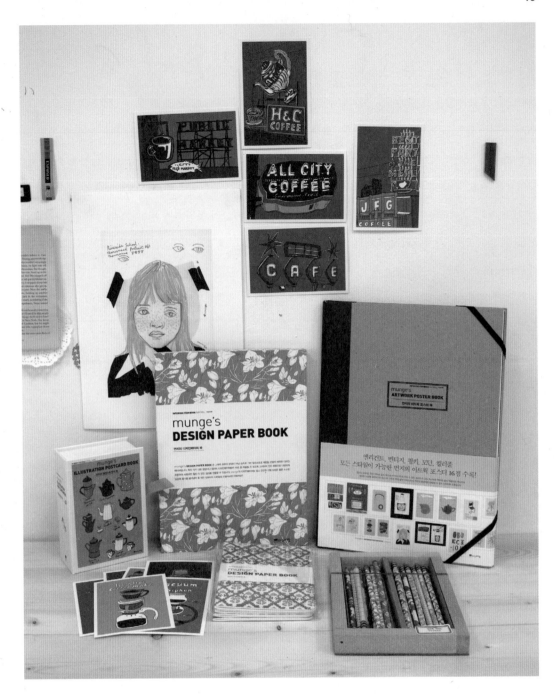

munge's INTERIOR ITEM BOOK series
『커피홀릭's 노트』, 『포토홀릭's 노트』, 『그림 그리고 싶은 날』에 실린
일러스트와 새로 그린 일러스트들을 모아 디자인 페이퍼 북Design
Paper Book, 아트워크 포스터 북Artwork Poster Book, 일러스트 엽서
북Illustration Postcard Book으로 출간함 / 2013

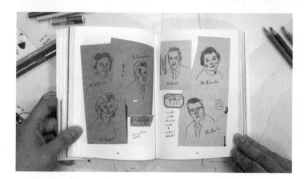
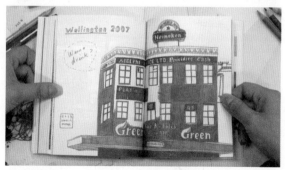

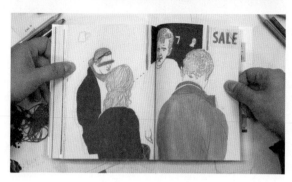

my own drawing book
2013년도에 출간된 책 『내 그림을 그리고 싶다』의 내부 이미지 / 2013

Pottery Cups & Pottery Pots
프로젝트를 재구성한 포스터와 엽서 샘플
/ 2013

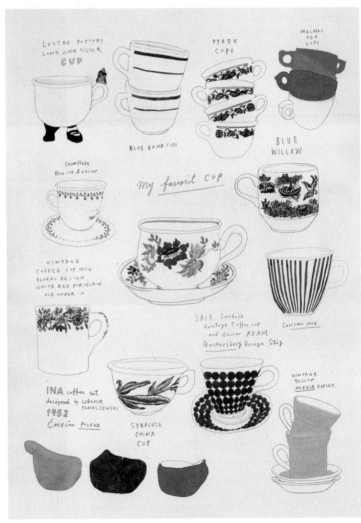

Pottery Cups & Pottery Pots
도자기 컵 포스터 / 2013

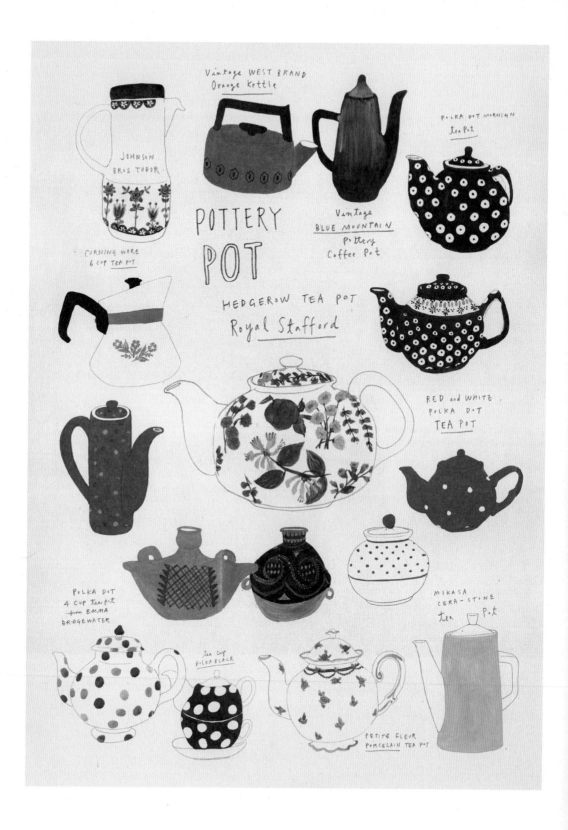

Pottery Cups & Pottery Pots
도자기 포트 포스터 / 2013

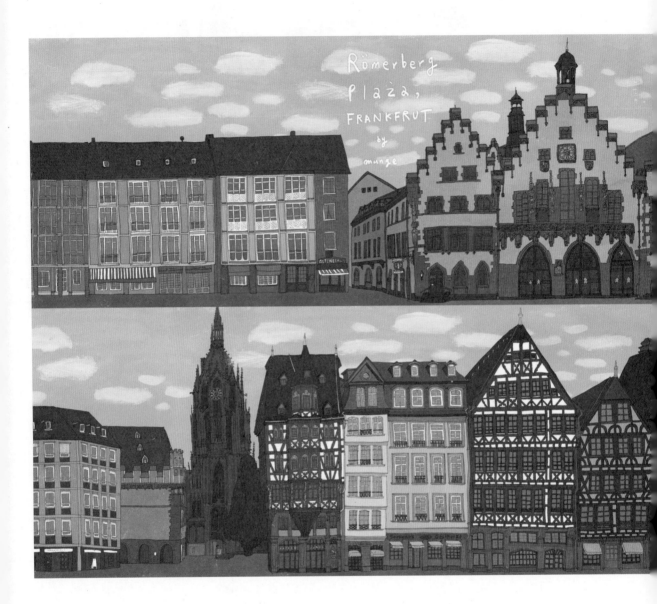

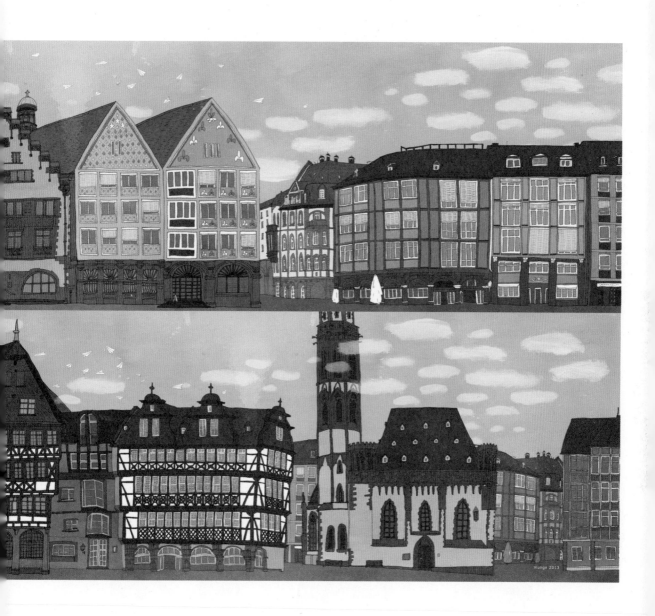

Römerberg plaza

City Project 중 하나로 아코디언 폴딩 북으로 구성된 그림책의 일부 / 2013

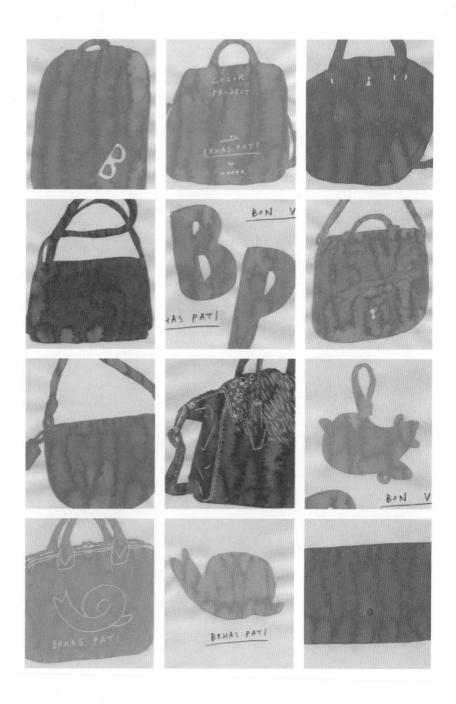

Collaboration with Brhas Pati
2012년에 진행한 가방 브랜드 Brhas Pati와의 콜라보레이션 작업.
Popping Color라는 타이틀로 color project를 진행하였다. / 2012

London Street
매일 하루에 한 장씩 그림 그리기 프로젝트로 진행했던 스케치북
프로젝트, 아코디언 폴딩 스케치북 형식 / 2012

평범한 사물, 지루한 일상도
munge의 스케치북에는
단정한 선, 따뜻한 채색으로
기록된다. 너무 많은 이미지와
텍스트가 범람하는 온라인
공간 속에서 그녀가 고른
단정된 정보와 스크롤을
멈추게 하는 '진짜' 사이트.
웹상의 이미지와 포스팅에서
힌트를 얻어 콘텐츠를 만든
munge의 북마크를 소개한다.

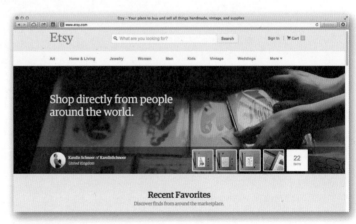

©www.flickr.com

Flickr

`www.flickr.com`

Flickr는 가장 대표적인 온라인 사진공유 커뮤니티 사이트로 리서치 과정에서
제일 먼저 찾는 사이트이다. 키워드를 중심으로 찾아진 다량의 이미지들을
보다 보면 막연하게 상상하던 머릿속 이미지들을 구체화하는 데 도움이
된다. 특히 전문가들이 찍은 상업사진보다는 일반인들이 찍은 자연스러운
사진들에서 더 좋은 영감을 얻는다.

©www.etsy.com

Etsy

`www.etsy.com`

예술가들의 작품은 물론 그들이 직접 만든 아트상품이나 소품들을 판매하는
곳으로 좋아하는 예술가들을 추적하다 보면 항상 마지막에 도착하게 되는
예술가들의 숍이다. 이곳에서 대중들에게 가장 인기 있는 품목 중에 하나는
일러스트레이터들의 포스터이다. 누구나 자신의 그림으로 아트상품을 만들
수 있다는 용기와 자극을 얻어 위즈덤 스타일에서 아이템 북 시리즈를 기획,
출간하기도 했다.

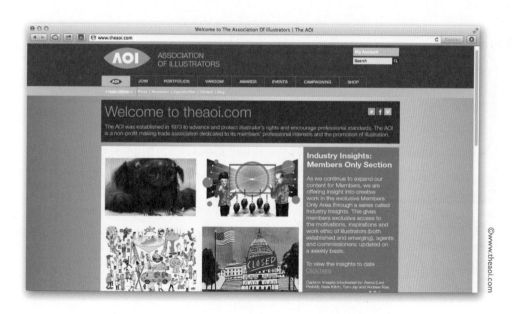

AOI Association Of Illustrators

www.theaoi.com

1973년에 설립된 영국 일러스트레이터 협회 사이트. 계약서 작성, 원고료
책정, 포트폴리오 가이드, 세금 정산, 저작권 관리, 에이전시 소개 등
일러스트레이터로 활동하는 데 있어서 꼭 알아야 하는 유용한 정보들이
담겨있다. 일하다 문제가 생기거나 궁금한 것이 있을 때마다 들려 찾아보곤
하던 곳이다.

©www.debutart.com

début Art

www.debutart.com

런던에 위치한 코닝스비 갤러리에서 운영하는 에이전시로 일러스트레이터,
모션 & 애니메이션, 디자이너, 아트디렉터 등 현대를 이끌어나가는 이미지
메이커들을 상업적인 시장에 소개하기 위한 공간이다. 2007년 이후 더는
업데이트되지 않는 폴 데이비스Paul Davis의 홈페이지 대신 그의 행보를 쫓다
알게 된 곳으로 그의 드로잉들이 적용된 TV 커머셜들은 물론 일러스트가
적용된 다양한 상업 작품들과 그 작가들의 포트폴리오를 볼 수 있다.

©www.selfpublishing.com

Self Publishing, Helping Authors Become Publishers

www.selfpublishing.com

책을 직접 출판할 수 있도록 도와주는 사이트로 제작비용은 물론 디자인,
마케팅, ISBN 번호를 얻는 방법에 이르기까지 책을 만드는 데 필요한 모든
과정을 알려준다. 특히 무료로 배포하는 Publishing Basics E-Book으로
기본적인 출판과정을 스스로 공부할 수 있다.

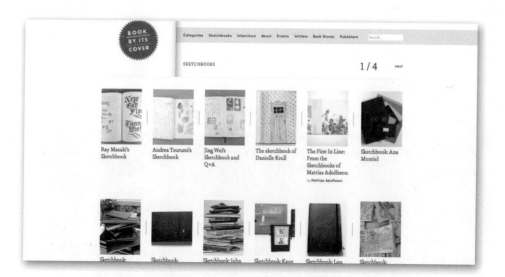

Book By Its Cover

`www.book-by-its-cover.com`

일러스트레이터이자 『아티스트의 스케치북』의 저자인 줄리아 로스먼Julia Rothman이 자신의 책 컬렉션을 소개하기 위해 만들어진 후 지금은 여러 사람의 무한한 애정과 희생으로 운영되고 있는 사이트이다.
다양한 아티스트들의 스케치북을 소개하고, 독창적이고 창의적인 책들을 필두로 아티스트들의 인터뷰를 꾸준히 포스팅하고 있다.

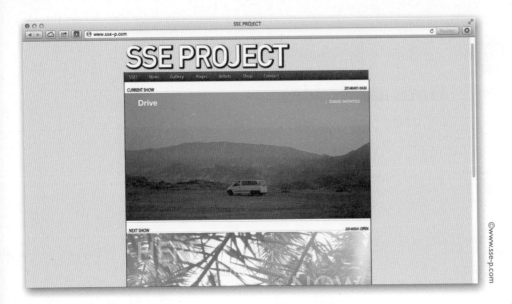

SSE PROJECT

www.sse-p.com

현대미술작가 YP(유영필)가 운영하는 온라인 갤러리이자 한국 독립출판사로 웹사이트에 전시된 젊은
작가들의 작품들을 SSE zine 형태로 발행하고 있다.

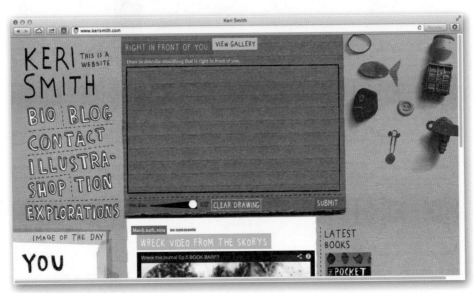

Keri Smith

www.kerismith.com

일러스트레이터이자 자칭 게릴라 아티스트인 케리 스미스의 웹사이트.
『예술가들에게 슬쩍한 크리에이티브 킷 59』, 『이 책을 파괴하라Wreck This Journal』 등 그녀가 출간한
책들은 정말로 창의적이고 기발한 아이디어로 가득하다. 특히 Flickr에서 그녀의 대표작인 'Wreck This
Journal'를 치면 이 책을 파괴한 독자들의 엄청나게 많은 포스팅을 발견할 수 있다.
그녀의 끼를 갖고 싶을 정도로 매료되어 『이 책을 파괴하라』 를 출판사에 제안하여 번역하기도 했다.

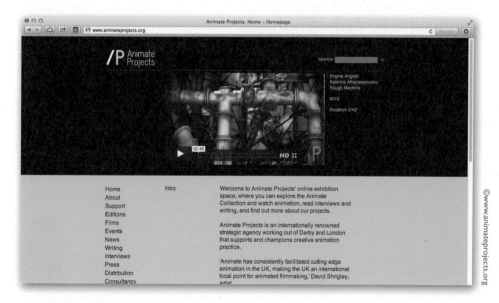

Animate Projects

www.animateprojects.org

테이트, 채널4, 내셔널 트러스트와 함께 영국에서 제작되는 실험 애니메이션을
후원하는 자선단체로 갤러리, 극장, 미술관, 텔레비전 등을 통해
애니메이션을 대중들과 소통할 기회를 마련해주는 곳이다.
이곳 프로젝트를 통해 제작된 애니메이션들을 감상할 수 있으며 감독들의
인터뷰 동영상도 볼 수 있다.

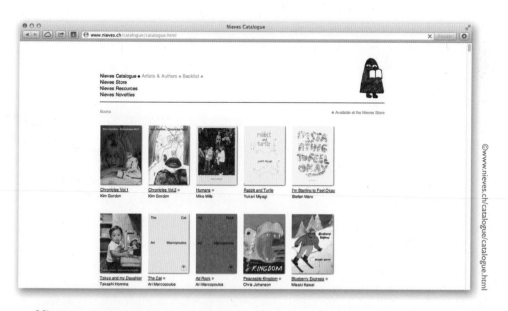

Nieves

www.nieves.ch/catalogue/catalogue.html

스위스 취리히에 기반을 둔 독립 출판 하우스로 다양한 분야의 아티스트들
작품을 소규모 미니진(32페이지의 중철 매거진)형태로 출간하고 있으며
전시회를 개최하기도 한다. 앱으로도 미니진들을 구독할 수 있다.

진달래 & 박우혁

—

스스로와의
대화를
위한
어떤 세계

의미에
감정을 담아
설계하고
기록한다.
구조적 형태로
집약된 세계를
그린다.

작업은 그동안
골라놓았던
취향의 일부분을
조금 정리해
꺼내어 놓는 것이다.

3인칭 시점

예술공동체, 진달래 & 박우혁은
그래픽디자이너이며 아티스트다.
진달래는 디자인 스튜디오
타입페이지의 대표로, 박우혁은
서울과학기술대학교 디자인학과
조교수로 있다. 전시, 콘서트,
예술 프로젝트, 갤러리, 출판
등의 사회문화 행사 및 단체의
그래픽을 담당했고, 다양한
전시에 참여했다. 아트 프로젝트
'아카이브 안녕'을 통해 다양한
시각예술 작업, 신문 발간, 출판
등을 하고 있다.
—
www.typepage.com

진달래 & 박우혁은 그들만의 '어떤 세계'를 창조하는데
관심이 있다. '어떤 세계'는 엉망진창으로부터 고립된,
침입자로부터 보호된 조용하고 평온한 세계다. 그들은
현실의 세계와 '어떤 세계', 보이는 것과 보이지 않는 것,
안과 밖, 시작과 끝 사이의 통로를 설계하고 기록하는
작업을 해왔다. '어떤 세계'의 구축을 위해 수집하는
단어는 우주, 달, 구름, 물고기, 문, 공, 지우개, 다면체,
신호, 교신, 검은빛, 부분, 전체, 틈, 통로다.
그들이 관심 있는 것들은 그들의 작업마다 고안하는
사적 장치들을 통해 소위 '예술' 혹은 '디자인'에서
공통적으로 드러난다. 그들이 하는 일이란 일반적인
분류로서의 '예술'과 '디자인'의 두 분야 모두다.
업무로서의 예술, 예술 활동으로서의 예술, 업무로서의
디자인, 예술 활동으로서의 디자인 모두를 하고
있으므로 그들은 소위 '예술'과 '디자인'을 구분하지
않는다. 단지 진달래 & 박우혁은 일종의 취미로서,
'어쩐 일인지 왠지 좋아하니까' 어떤 '활동과 작업'을
하는 것이며, 이런 것들이 대개 예술 혹은 디자인, 작업
또는 업무로 나타난다.

특히 그들의 소위 '디자인' 작업은 현재 우리나라
디자인을 이끄는 몇 개의 키워드인 '소통', '기능', '혁신',
'크리에이티브,' '사용자' 따위의 말들과는 관계없다.
그들의 디자인은 그들만의 사적 대화법일 뿐이다.
원래 디자인이란 디자이너라는 개인이 제멋대로(어떤
사람들은 그렇게 생각하고 싶지 않겠지만) 쏟아낸 어떤
창작품이기 때문이다. 소위 '예술'도 이와 마찬가지다.
그들에게 예술 혹은 디자인 작업은 스스로와의 대화를
위한 방법이다.

진달래 & 박우혁의 작업은 특별한 계기나
자극으로부터의 '영감'에 의지하지 않는다. 그들의
취향은 그들이 살아온 시간 동안 오래 쌓아온 경험에
의해 만들어진 것이다. 어떤 갑작스러운 충격으로 새로
만들 수 없는 것이다. 그들이 선호하는 장소, 사람,
분위기는 그들의 영원히 변하지 않을 취향으로 신중히
골라낸 것이다.
그들은 이것을 수집, 컬렉션 등으로 부른다. 그들은
식당을 가고, 사람을 만나고, 웹사이트를 둘러보며
그들의 취향에 완벽히 맞는 것들을 수집해 놓는다.
작업도 마찬가지다. 그들에게 작업이란 그들이
그동안 골라놓았던 취향의 일부분을 조금 정리해
꺼내어 놓는 것이다.

안녕신문

안녕신문은 2011년부터 진행된 예술프로젝트, 아카이브안녕의
일환으로 발간되는 비정기간행물이다. 안녕신문은 각 호마다 다른
주제에 따라 만들어진다.

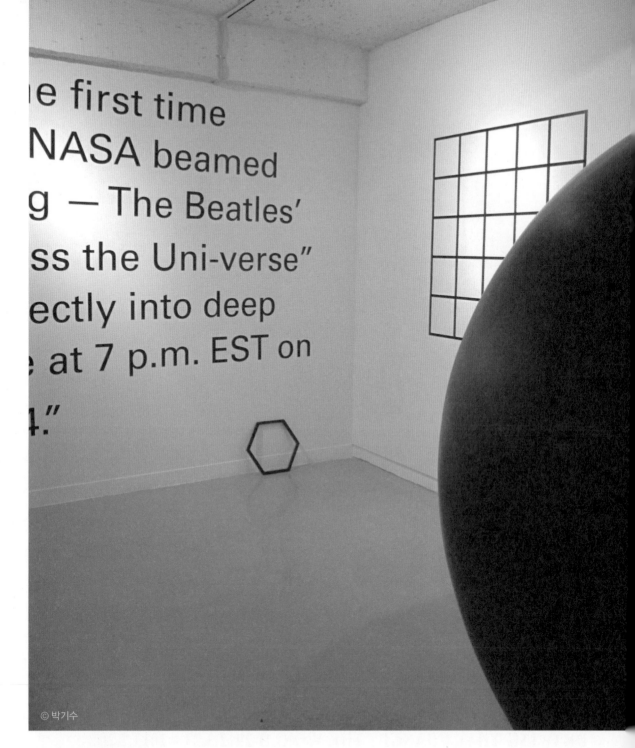

e first time

NASA beamed

g — The Beatles'

ss the Uni-verse"

ectly into deep

e at 7 p.m. EST on

4."

© 박기수

Across the Universe

2013년 사비나미술관 설치 작업. 2008년 2월 미항공우주국(NASA)은
우주를 향해 존 레논의 선시(禪詩) 'Across the Universe'를 쏘아 올렸다.
이 노래로 외계와 교신을 시도한 것처럼, 우리는 우리의 신호로 세계와
교신을 시도한다.
신호는 비가시적 존재의 인식, 전체에 숨은 부분, 상징으로 변환된
사고이며 주파수를 맞춰야 들리는 하나로 된(uni) 시(verse)다.
신호는 작업의 결정체이고 우리의 포트폴리오다. 그동안 세계(우주)를
향해 쏘아 올린 신호를 신문과 공간을 통해 재구성했다.

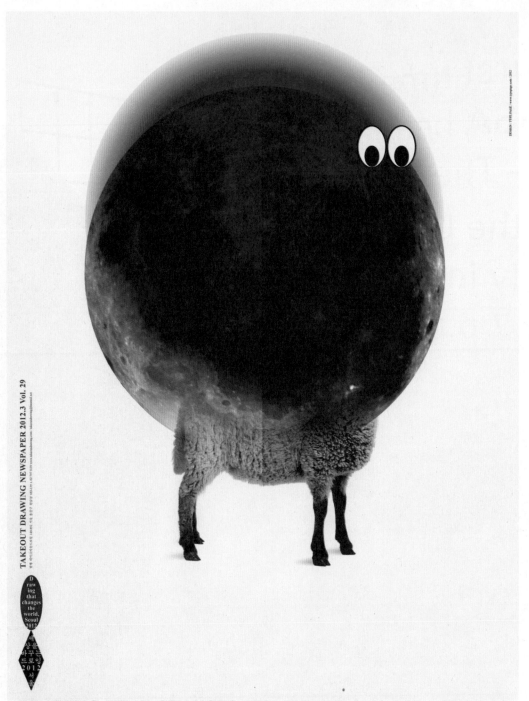

TAKEOUT DRAWING NEWSPAPER 2012.3 Vol. 29

DRAWING THAT CHANGES THE WORLD 2012.3.23 - 2013.2.20
Takeout Drawing Hannam-dong & Itaewon-dong 세상을 바꾸는 드로잉

테이크아웃드로잉 신문
갤러리카페 테이크아웃드로잉 신문 디자인

Platonic Solids
5개 정다면체의 불완전성과 순환에 대한 시각시

BOX@DMC
프로젝트 스페이스 BOX@DMC의 pre-opening, 'nonCLASS'의 전시디자인
진달래 & 박우혁은 작업의 일환으로서 BOX@DMC의 전시디자인을
총괄하고 있다.

MIOON MEMORY THEATER COREANA MUSEUM OF ART

뮌: 기억극장

아티스트 뮌의 전시디자인

예술
이
흐르는
공단
2011

한뼘
프로젝트

경기도미술관 한뼘프로젝트
전시디자인

Trophy
hyung
sup
Choi

eezm@hotmail.com
010 4122 1327

최형섭 개인전 Trophy
전시디자인

진달래와 박우혁은
어떤 틈새에서 발견한
구조를 그들만의 시각적인
시詩형태로 구축한다.
영감보다는 경험에 의해
새로운 세계를 창조하는
그들은 '안녕'을 아카이브한다.
그것은 글, 그림, 말,
생각 등 유·무형의
안녕한 어떤 무엇이다.
여기 그들이 신중히 골라낸
안녕한 사이트를 소개한다.

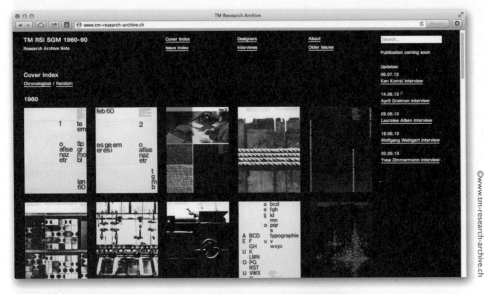

TM Research Archive

www.tm-research-archive.ch

스위스의 타이포그래피 잡지인 〈티포그라피쉐 모나츠블레터Typographische Monatsblätter〉의
1960년대부터 1990년대까지의 아카이브. 30년 동안의 잡지 표지와 목차, 디자이너, 관련한 디자이너
인터뷰 등을 소개한다. 에밀 루더Emil Ruder, 볼프강 바인가르트Wolfgang Weingart, 지그프리트
오더마트Siegfried Odermatt 등이 디자인한 30년 분량의 표지디자인을 통해 현대 타이포그래피의
역사를 볼 수 있다.

미디어다음

`media.daum.net`

가장 즐겨 찾는 뉴스사이트. 가장 더럽고, 슬프고, 아름답고, 재미있는 뉴스가 매일 올라온다.

this is tomorrow

`www.thisistomorrow.info`

현대미술 웹 매거진. 세계의 주목해야 할 미술관과 갤러리에서 열리는 현대미술 전시의 아카이브.
최신의 전시 소식과 작품을 도시, 분야, 규모 등으로 분류해 볼 수 있어 현재의 현대미술
경향을 쉽게 알 수 있다.

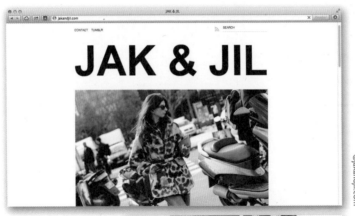

JAK & JIL

jakandjil.com

패션블로그.

void()

www.qubik.com/zr

운영자 취향에 따라 골라놓은 미술, 그래픽작업 모음. 각 작업들은 해당 사이트로 링크되어 있고,
사이트 자체의 특별한 소개는 없다. 운영자의 '즐겨찾기'인 듯.

TYPOGRAPHICARTSTUFF

www.typographicartstuff.com

거창하지만 밋밋한 이름과는 달리 조금 거칠지만 생기 있는 시각이미지를 담고 있는 리서치 사이트.
다른 사람들의 미적 취향을 살펴보는 재미가 쏠쏠하다.

©www.ignant.de

iGNANT

`www.ignant.de`

미술, 디자인, 사진, 건축 등을 소개하는 사이트. 몇 번 둘러보는 것만으로 알 수 있는 iGNANT의 너무 산뜻한 취향과는 별개로 작가의 작업과정을 보여주는 등 자체 기획 기사가 흥미롭다.

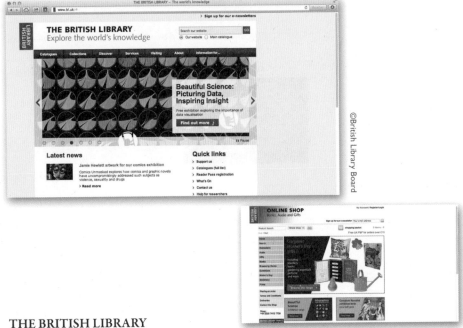

©British Library Board

THE BRITISH LIBRARY

`www.bl.uk`

책에 대한 애정이 깊은 사람들이 종종 접속해 즐기면 좋을 도서관 사이트. 온라인 갤러리와 숍을 둘러보는 것도 즐겁다.

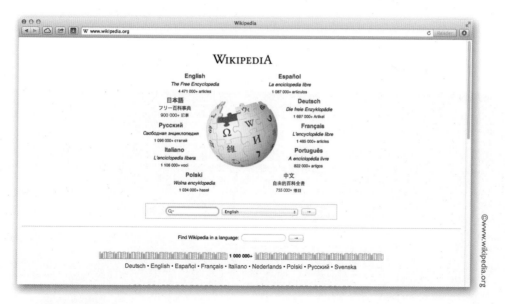

WIKIPEDIA

www.wikipedia.org

정보는 넘쳐나지만, 정확한 정보는 찾기 힘든 이 시점에 유용하다. 물론 위키피디아의 정확성에
신뢰를 가질 순 없지만, 일단 다른 사람들이 찾아놓은 정보를 확인하는 것으로 시간을 절약할 수 있다.

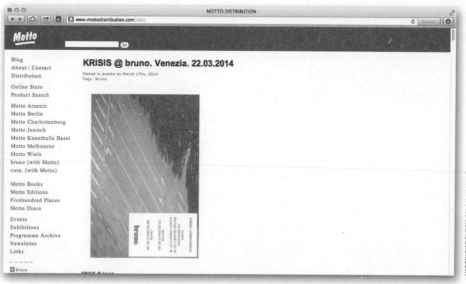

Motto

www.mottodistribution.com

누구나 다 아는 그 서점.

이석우 · 송봉규

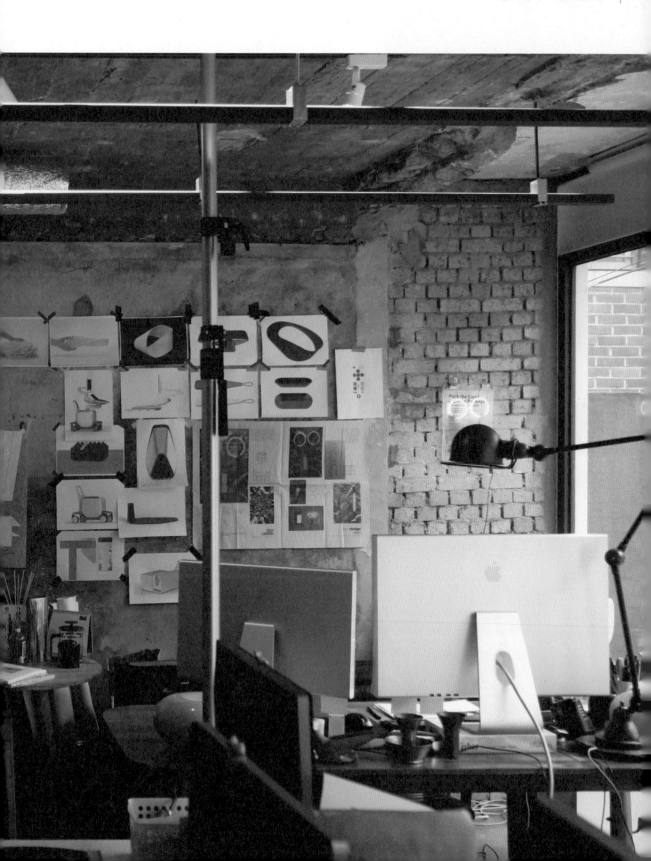

—

소재가 가진 특성, 물질의 근본

나무의 속성이

잘 드러난 의자처럼,

주변을 둘러싼

다양한 형태들은

일상에서 축적되어

디자인으로 발전한다.

작은
차이가 주는
깊이

심플함은
디테일의 총합이다.
엄청나게 많고
귀찮으리만큼 복잡한
계산 끝에
심플함은 만들어진다.

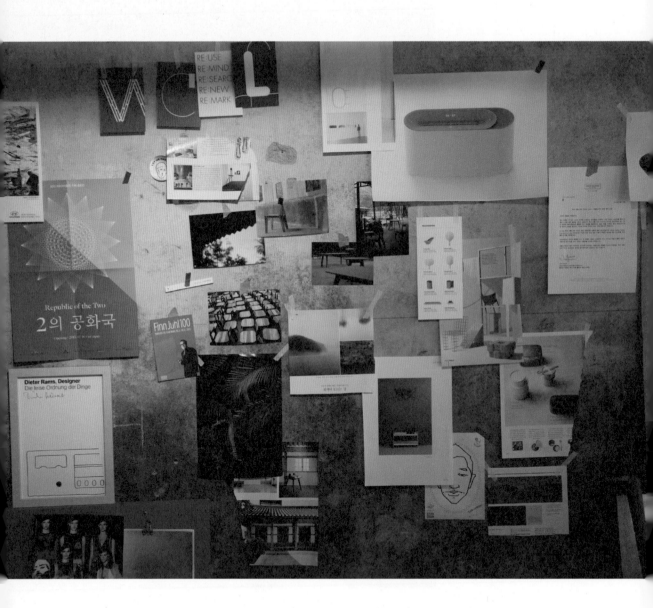

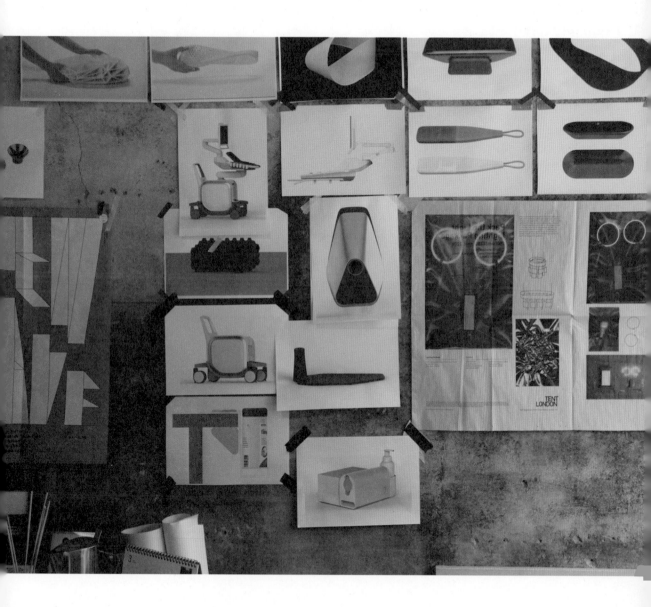

사사로운 의지

SWBK는 이석우와 송봉규가 설립한 디자인 컨설팅 회사로 둘은 소재에 민감한 산업디자이너이다. 브랜드와 디자인 전략부터 산업 디자인 분야의 컨설팅을 리드하고 있으며, 주로 BMW, Audi, Dell, Siemens, Kimberly-Clark, Samsung, LG, SK 등과 같은 Fortune 500 기업들에게 컨설팅한다. 매터앤매터는 아름다우면서 합리적인, 지속 가능한 디자인을 실현하는 데 가치를 둔 SWBK의 자체 가구브랜드이다. '소재'라는 보다 근원적인 것에 가치를 두고, 제품이 어떻게 지속 가능하게, 어떠한 형태로 인간의 곁에 머무를 수 있는지를 연구한다.
–
www.swbk.com

SW이석우_ 균형을 통한 대비. 이성과 감성의 균형 잡힌 사고와 이 균형 사이에 미묘하게 발산되는 대비의 영감은 내가 보고 느끼고 경험하는 모든 것에 적용된다. 작업 공간은 일정한 대기가 있어야 하는데 그것은 빛과 냄새, 소리 그리고 감촉을 포함한다. 특히 빛은 나에게 가장 중요한 부분으로, 오전에는 창을 통해 햇살이 들어와야 한다. 나에게 작업 공간은 의식과 같아서 안락하지만 부담되고, 머물고 싶지만 떨치고 싶은 이중적인 공간이라고 할 수 있다.

작업의 영감을 찾는 방식은 기존의 사이트에서 꼬리에 꼬리를 무는 경우와 주변인에게 혹은 매체에서 보고 들은 관심 분야를 메모 혹은 스크랩해 놓았다가 찾아 들어가는 경우로 나뉜다. 지금도 잡지와 신문 스크랩을 좋아하는 편이어서 보통 잡지를 보다가 필요한 정보는 그 자리에서 바로 '찢는다'(비행기나 은행 같은 곳에서는 난처하니 '폰카'로 대체). 요즘은 우주의 기원이나 1억 년 후 지구 같은 주제에 관심이 많고 디스커버리 채널을 좋아한다.

디자인 작업은 때로는 비물질적이거나 혹은 6개월 이상 지속하는 일들이 많기 때문에 Action-Result 반응이 느린 편이다. 일주일 내내 바쁘긴 하지만, 그 피드백 기간은 지루할 정도로 길 때가 많다.

요즘은 집으로 돌아오면 무의식적으로 Action-Result 반응이 빠른 청소(두 시간 치우면 집이 반들반들해진다) 혹은 설거지(한 시간 헹구면 그릇들이 가지런해진다) 같은 단순 작업에 몰두한다.

주말에는 '제대로' 쉬는 것의 중요함을 늦은 나이에 깨우치게 되어, 작업 이외의 시간에는 최대한 '작업과

관계없는' 즐거운 일을 하려고 하는데 가령 남산 소월길에 있는 체육관에서 멍멍이와 함께 공원을 뛰어다니는 것이 그러하다.

하루에도 볼거리가 너무 많아 봐야 하는 것들과 안보기에는 마음 한구석이 불편한 것들이 하루하루 쌓이게 된다. 그러다 보니, 모든 것이 숙제이고 부담으로 느껴질 때가 많다.

요즘 노력하는 것은 한정된 시간에 양질의 정보를 선택하는 방법에 대한 고민이며 맹목적인 '보기' 보다 하나를 보더라도 마음으로 공감하고 작은 감동이라도 받을 수 있는 노력이라 하겠다. 페이스북이나 네이버 뉴스에 낚이지 않기, 영화는 케이블이 아닌 극장에서 제대로 보기 등과 같이 일상에서 무방비로 노출된 콘텐츠에 휘둘리지 않는 사사로운 의지를 포함한다.

BK송봉규_ 영감의 원천은 여러 곳에서 산발적으로 찾아온다. 평소에 가지고 있었던 관심, 지식과 새로운 프로젝트가 요구하는 여러 요구와 고민 사이에서 오는 '스파크'가 영감의 보편적인 생성 지점이라 할 수 있다. 내게 작업 공간은 조용하고, 쾌적하며 다른 사람들과 함께 뭔가 고민할 수 있는 공간이어야 한다. 그리고 그 공간에서 여러 가지를 늘어뜨려 놓고 살펴보기도 하고, 때로는 작업 이외에 음악 듣기, 영화 감상, 사색 등이 함께 이루어진다면 더욱 좋다.

가장 즐겨서 찾아보게 되는 사이트는 위키피디아 Wikipedia처럼 정보가 2차로 가공되기 이전 원천적인 팩트fact 위주의 많은 양을 아카이브archive한 사이트들이다. 국내의 여러 포털 사이트와 블로그들을 통해 전달되는 사이트는 내용은 좋지만 이미 가공된 자료이기 때문에 좀 더 객관적이고 조금은 건조한 상태의 자료가 훨씬 도움될 때가 많다고 생각한다. 오프라인에서는 가끔 국립도서관이나 네이버 도서관 등의 공간을 가끔 찾기도 하고, 일주일간 수집한 각종 전시나 공연 등을 보러 간다. 날씨가 좋다면 한강으로 자전거를 타러 가거나, 두 시간 이내의 거리에 있는 시외로 바람을 쐬러 가기도 한다. 그리고 유명하지 않지만 개성이 뚜렷한 음식점, 서점, 상점 등을 찾아다니는 것을 좋아한다.

요즘 사회 전체적으로 크리에이티브에 대한 일종의 강박증이 있는 것 같다. 매터앤매터라는 가구브랜드를 운영하면서 느끼는 것은, 어쭙잖은 크리에이티브 같은 입바른 소리로는 도저히 범접할 수 없는 영역, 일생에 걸쳐 지치지 않고 즐겁게 선순환하면서 할 수 있는 일들에 대해서 고민 중이다. 반짝이는 그리고 새롭게 뭔가 해야 한다는 '크리에이티브-강박증'보다는 어떤 일에 임할 때 가지는 태도, 정신이 더욱더 중요한 것 같다. 자유로운 정신과 그것을 대하는 엄격한 태도가 공존하는 그 밸런스가 중요하다.

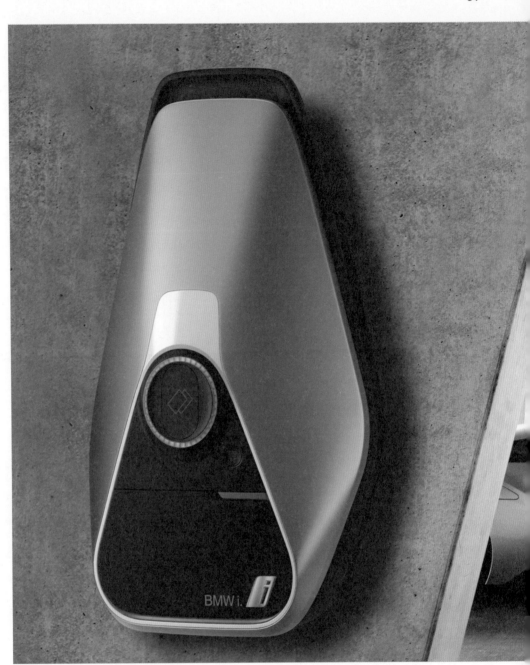

BMWi

BMW i3, i8을 위한 가정용 급속 충전기 모델.
유럽 및 미주에서 사용 중인 충전기와 별도로, 국내
규제에 맞게 새롭게 디자인되었다.

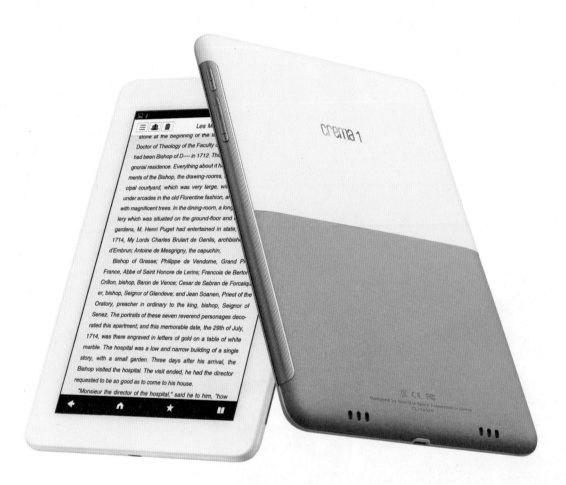

Yes 24 ebook "Crema 1"

CREMA 1은 기존의 제품들과는 다르게 감성적 측면에 초점을 맞추어
사용자에게 더욱 풍부한 '읽기' 경험을 제공하고자 한 E-book이다.
CREMA 1은 부드러운 가죽의 감촉과 냄새, 제품의 따뜻한 색감은
아날로그적 감성을 불러일으키며, 제품의 우측 사이드에 위치한
플립 버튼은 책장을 넘기는 듯한 제스처를 통하여 페이지를 앞뒤로 넘길
수 있다. / 2014

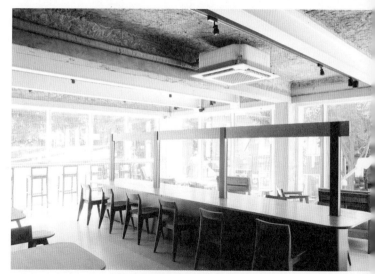

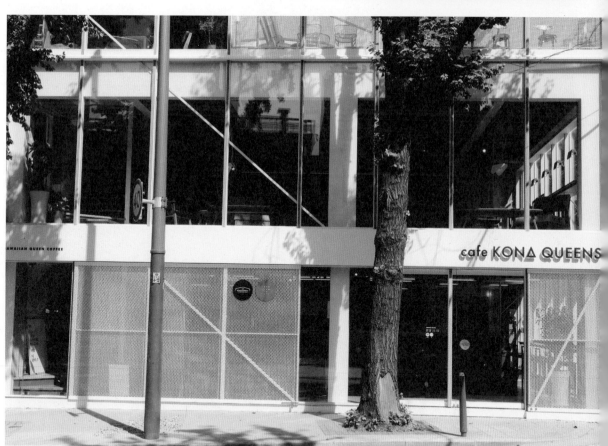

Kona Queens
SWBK가 (주)일화의 첫 번째 하와이안 코나 커피 플래그십(삼청동)
Cafe Kona Queens의 브랜드 디자인부터 건축, 인테리어, 가구furnishing
디자인을 진행하였다. / 2012

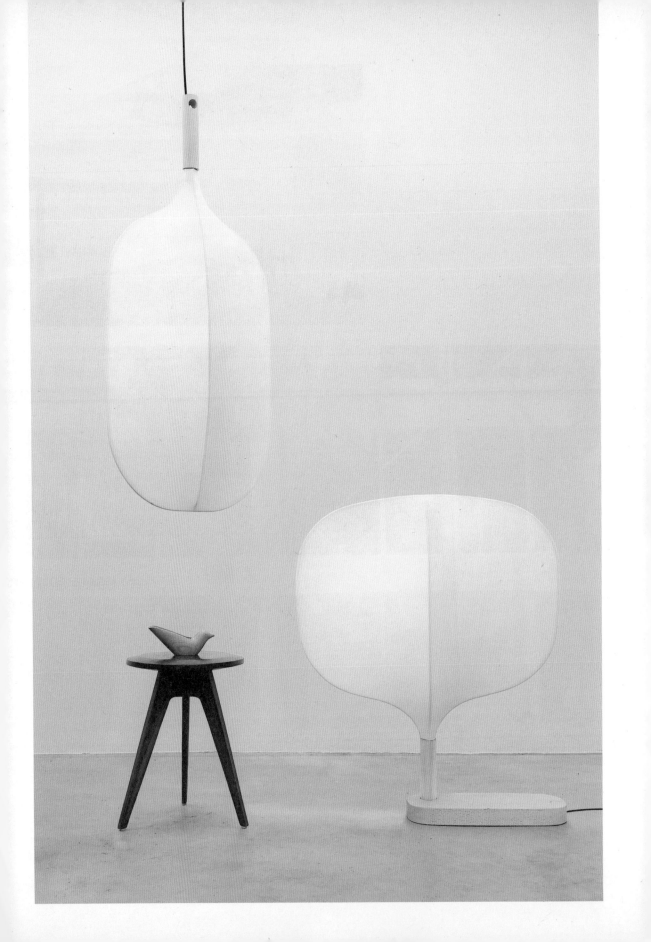

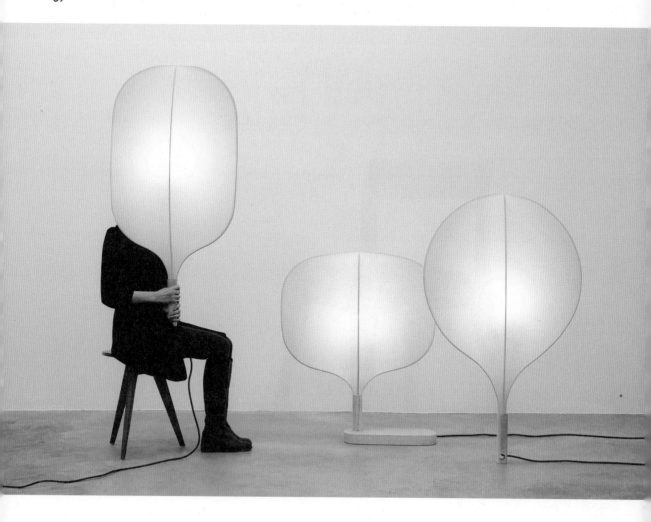

Chimney Light
굴뚝에서 연기가 나오는 모습을 모티브로 표현한 따뜻한 느낌의 조명.
침니라이트는 화이트 컬러의 '라이크라' 소재를 사용하여 특유의
신축성과 긴장감을 녹여낸 조형미가 특징이다. / 2014

Leg chair
레그체어는 볼륨감 있는 구조적인 다리와 이를 연결하는
낮은 등받이가 특징이다. 다리와 시트, 등받이 부분은 인체 공학적으로
둥글게 처리되었으며, 직사각형과 원형의 조형을 조합하여 캐릭터를
부여하였다. / 2011

SWBK는 살아있는
오리지널리티를 추구한다.
그들이 생각하는 디자인은
가치에 관한 것으로
재료가 가진 스토리를
파악하고 그 깊이를 연구한다.
웹사이트는 방대한 양의
데이터를 분류하고
끊임없이 아카이브한다.
그들이 고른 사이트는
근원적인 자료로
아이디어를 구축하는데
논리적 근거가 되어준다.

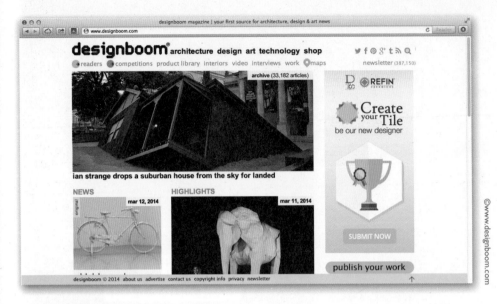

designboom

www.designboom.com

디자인, 건축, 패션, 아트 등을 총망라하는 이탈리아 웹진. 좋은 정보를
구별하는 안목이 없던 학생 시절, 디자인붐의 검증된 인터뷰는 많은
도움이 되었다.

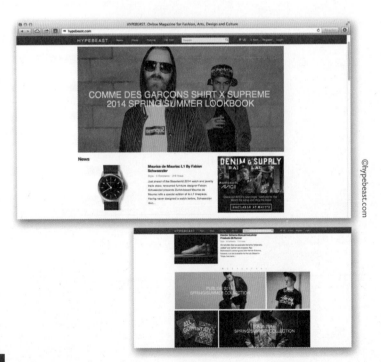

HYPEBEAST

hypebeast.com

패션을 기반으로 스타일, 음악, 아트, 디자인 등을 다루는 웹 매거진으로
대중적 코드의 최신 트렌드가 업데이트된다.
자칫 디자인 전문성 위주의 정보 편식에 빠져 있을 때 균형 잡힌 시각을
유지하도록 도움을 준다.

GIZMODO

`gizmodo.com`

현재 기술 동향뿐만 아니라 IT업계 가십과 최신 뉴스가 빠르게 업데이트되는
사이트. 실리콘밸리나 샌프란시스코 베이 에이리어 등 세계적인 IT 지역의
다양한 이야기로 가득하다. 약간 '긱geek' 한계 흠이지만.

Pinterest

www.pinterest.com

이미지 중심의 SNS로서 중독성이 강한 재미난 사이트이다. 특히 좋아하는
웹진이나 블로그에서도 자신들의 Pinterest Board를 만들어 가지런히 이미지를
정리해 놓을 수 있다. 급하게 이미지를 검색하거나 마음에 드는 이미지를
웹상에 정리하기 편리하다.

DESIGNERS PARTY

www.designersparty.com

한국 디자이너들의 아카이브 사이트이다. 우리는 흔히
외국의 대규모 블로그를 통해 엄청난 양의 디자인을 접하지만,
엄선된 한국 디자이너들의 건축부터 패션, 사진, 미디어에 이르기까지
다양한 분야의 작업을 이곳에서 만날 수 있다.

tacit group

www.tacit.kr

태싯 그룹이라는 사운드 알고리즘만을 가지고 음악을 만드는 국내 팀의
사이트이다. 각종 소스 코드와 그것을 실시간 퍼포먼스를 통해
연주하며 보여준다. 가끔 미술관이나 심포지엄에서 라이브 공연을
펼치기도 한다.

©www.ambientedirect.com

AMBIENTEDIRECT

www.ambientedirect.com

다양한 디자인의 가구를 살 수 있는 곳, 청담동의 여러 수입 가구숍에서
얼마만큼의 수익률로 판매할 수 있다. 제품 대부분을 해외 배송을 통해 직접
구매한다고 해도, 국내의 대규모 유통 회사에서 사는 가격보다 많이 저렴한
가격에 구매할 수 있다.

©www.seri.org

SERI

www.seri.org

디자인 프로젝트를 위한 통계 자료 혹은 소비자, 사회, 경제, 트렌드 분석을
위한 보고서와 논문을 열람할 수 있는 삼성경제연구소 사이트.
특히, 한국의 사회 경제에 대한 구체적인 사례와 이를 뒷받침하는 레퍼런스가
많아 객관적이고 타당성있는 자료를 검색할 수 있다.

AccuRadio

www.accuradio.com

여러 장르의 음악 스트리밍 서비스를 통해 작업하면서의 적막을 깰 수 있다.
선곡과 다루는 장르의 세분화가 잘 되어 있고, 최근에는 로그인을 통해
즐겨 듣는 음악을 스크랩해서 어느 장소에서나 재생할 수 있다.

Wikipedia

www.wikipedia.org

엄청나게 방대한 지식의 보고이다. 수많은 집단 지식으로 만들어진
위키피디아는 가공되지 않은 팩트 중심의 자료들과 연대기식 자료를 통해,
자극적인 내용의 다른 매체들과는 달리 새로운 지식 간의 얼개를 만들어 줄 수
있는 플랫폼 역할을 한다.

Choi+Shine Architects

\-

구름 같은 생각을

다듬는다기 보다는

번개같이

생각을 해낸다

'이걸 어떻게 쓸까?
어디 다른데 쓰면
어떻게 다른 효과가
나올 수 있을까?'
대부분의 잡다한, 그러나
'좋은' 생각들은
하루하루 같은 일,
같은 장소와
같은 물건들을 보며
떠오른다.

잡다한 그러나 '좋은'

예일대 건축학과 석사과정을
마치고 보스턴에서
10년째 최앤샤인 건축사무소
Choi+Shine Architects를
운영하며 보스턴 소재의
서포크Suffolk대학에서
디자인을 가르치고
있다. 아이슬란드 국제
설계 컴피티션과 미국
건축가협회로부터 상을
받은 작품을 통해 프랑스의
마르세유 비엔날레 'European
Capital of Culture
Metamorphoses, Marseille-
Provence 2013'와 독일
뮌헨의 'Tollwood : Winter
festival 2012'에 초대되었다.
영국의 Victoria and Albert
Museum, 캐나다 오타와의
Musée des sciences et de la
technologie du Canada에서
전시하였으며, 국내에서는
2011년 '글로벌 영 아키텍츠
전'에 참여했다. 건축의 범위를
넘어선 새로운 디자인 영역인
인프라 스트럭쳐 설계 안으로
미국의 CNN과 영국의
BBC TV, International
Herald Tribune, Times,
Boston Globe 등의 많은
방송 매체와 신문 지면을 통해
소개되어왔다.
–

www.choishine.com

'영감'이라 하면 왠지 좀 거북하기도 하고, 신비스럽기도 하다. 그래도 굳이 내게 있어 가장 내 안에 무언가 불어넣는inspiring 일이 뭐냐 묻는다면 여행이라고 해야 할 것 같다. 일 때문이건 휴가를 가건 집을 떠나 며칠을 다른 곳에 있으면 소소한 내 생활의 습관들을 재정비해야 하고(하다못해 매일 제자리에 두던 칫솔도 호텔 화장실 어디에 둬야 할지 결정해야 한다!), 왠지 순간순간 뭐든지 잘 느끼고 기억하고 열심히 수집해야 할 것 같은 생각에 더 의식적이고 감성적이 된다. 그래서 집 밖을 나서면 생각도 많아지고 사진도 많이 찍고 그림도 많이 그리게 된다. 하지만 프로젝트에 관한 직접적인 아이디어는 문제에 대한 내 개인적인 해석과 반응에서 나온다.

새 프로젝트를 맡으면 내가 해결하려는 문제가 무엇인지 제대로 정의하려 노력한다. 문제를 잘 파악하면 해답을 구하는 게 수월해지는데, 디자인은 문제를 의식하고 그 문제에 반응하려는 과정인 것 같다. 디자인의 방향과 전체적인 윤곽은 이렇게 질문을 제대로 묻는 데에서 주로 나오곤 한다.

대부분의 잡다한, 그러나 '좋은' 생각들은 하루하루 같은 일, 같은 장소와 같은 물건들을 보며 떠오른다. 늘 운전하던 길인데도 비가 억수같이 내리고 유난히 길이 막히면, 대로 한복판이 갑자기 굉장히 사적인 공간이 된다. 움직이지 않는 차 안에서 시선을 둘 곳이 없어 무심히 바라본 콘크리트 가드레일이 꼭 시럽에 담갔다가 꺼낸 것처럼 번들거리고, 자동차와 헤드라이트가 그 위에 꿈처럼 비친 것이 아련하여 시적이라 느껴진다. 어떻게 하면 가드레일을 늘 이렇게

시적으로 느낄 수 있을까. 머리가 바빠지는 순간이다. 때로는 문제라고 인식하는 순간 아이디어가 생기기도 한다. 매일 사용하는 물건들이나 자주 드나드는 장소에서 평소엔 별로 느끼지 못하다가 어느 순간 불쑥 이걸 꼭 이렇게 만들어야 했을까 하고 불평을 하게 될 때가 있다. 그럴 때, 해결안 혹은 새로운 디자인에 대한 아이디어가 생각나곤 한다.

새로운 재료를 접했을 때나 오래 쓰여왔던 재료를 재발견할 때도 그렇다. '이걸 어떻게 쓸까, 어디 다른데 쓰면 어떻게 다른 효과를 낼 수 있을까.' 헤드라이트 빛을 반사하는 페인트가 아직 마르지 않았을 때, 우연히 작은 구슬 같은 반사물이 페인트 위에 뿌려진 걸 발견한 적이 있다. 불현듯 다른 유용한 쓸모가 생각나 한 움큼 집어왔다. 그리고 어떻게 만들지 궁리했다. 이렇게 궁리하는 것이 결국은 디자인인 것 같다. 이것저것 찔러보고 구름 같은 생각들을 다듬고 다듬어 완성한다기보다는 번개처럼 한 번에 생각을 내고, 그걸 단칼에 실현하는 편이다. 단칼이라고는 했지만 실은 아이디어가 건축 도면이 되고, 그것이 실제로 지어지기까지는 너무나 지루하고 많은 단계를 거쳐야 한다. 끝까지 가야만 한다는 고집과 어려움이 많아도 '잘될 거야'라고 믿어버리는 좀 낙천적인 태도가 필요하다. 그리하여 일을 시작하면 끝을 본다. 무엇이든 기록하는 아주 오래된 버릇은 언제든지 쓰고 그릴 수 있게 몰스킨을 늘 옆에 두게 한다. 종이와 연필, 지우개가 주는 엄청나게 주관적이고 표현적인 힘! 예리한 HB 0.5mm 샤프심이 얇은 마닐라 종이를 긁어나갈 때 손끝에 느껴지는 차분하고 규칙적인

안도감은 절대로 어떤 디지털 디바이스가 대체할 수 없다. 영.원.히.

나는 신문을 읽지 않는다. 잡지도 보지 않는다. 심지어 텔레비전도 없다. 그러다 보니, 남들이 뭘 하며 사나에 소홀한 것이 아닌가 싶은 죄책감에 일부러 찾아가는 웹사이트들이 있다. 무언가 궁금한 것, 더 알아내야 할 것들이 생기면 되도록 간단한 검색 키워드로 시작한다. 웹사이트를 찾지 않고 그저 이미지를 탐색한다. 혹 생각지도 못했던 주변의 연관된 것들을 보너스로 얻어낼 수 있기 때문이다. 원래의 주제는 점점 구체적인 리서치로 이어지지만, 보너스 주제들은 가지에 가지를 친 광범위한 그야말로 시장바닥이 되고 만다. 정리를 해두지 않으면 잃어버린다. 북마크 폴더를 주제에 맞게 세분화하여 나중에도 한 번에 알아볼 수 있도록 구체적인 이름을 지어주고, 웹 링크, 이미지 파일, 스크린샷을 함께 저장해둔다.

너무나 많은 것이 인터넷에 있다. 가끔은 내가 뭘 하려고 여길 들어왔는지 잊어버리고 방황을 하며 허송세월을 하기도 하고 정보와 시각적 공해에 머리가 아프기도 하다. 자기만의 필터가 필요하다. 아기자기하거나 긴 설명, 늘어지는 이야기를 해주는 작품은 가차 없이 넘어간다. 강한 어필을 위해서 충격요법을 쓰는 그저 튀기 위해 남들과는 다를 뿐인 가벼운 팝콘 같은 것들에게 시간을 주지 않는다. 새롭거나 특이하다는 게 아름답거나 효율적인 것을 이기면 안 된다고 생각한다. 예술, 디자인, 건축과 패션, 영화, 모든 분야에 있어서 주로 강하면서도 단순한 접근을 좋아한다. 강하고 단순한 해결안,

그러면서도 시적이든 유쾌하든 조용히 감동적일 수 있는 것을 찾는다.

건축에서 조용한 감동을 말하려면 건축가 루이스 칸Louis Kahn을 알아야 한다. 겸손한 재료의 선택과 솔직한 구조의 표현, 군더더기 없는 기하학적 형태 그리고 무엇보다도 빛을 창조하고 절제하여 온몸이 정화되는 듯한 공간감을 창조하는 거장다운 생각. 영광스럽게도 예일대 건축과 건물에서 나와 집으로 가는 길에 늘 들릴 수 있었던 그의 아트 갤러리와 뮤지엄은 아직도 그 빛과 색깔이 꿈만 같이 느껴진다. 조금 더 격동적인 감동을 위해서는 바르셀로나의 구엘 공원을 걸어보아야 한다. 도저히 인간이 디자인하고 만든 것이라 믿어지지 않는 기묘한 형태, 신기한 장식과 장소에 충격을 받다가 나오는 길, 거대한 돌 캐노피 밑 어두운 곳에 당도한다. 눈이 어둠에 익숙해질 무렵, 어디선가 바이올린 소리가 들리고 돌로 만든 벽 사이사이에 비둘기 쌍쌍이 서로 머리를 부대끼고 있는 것이 보인다. 지금까지 누르고 있었던 충격과 감동에 울컥 울음이 터지는 순간이다. 건축가 안토니오 가우디Antoni Gaudi는 내게 건축에 대해 관심을 가지게 한 장본인이기도 하다.

건축교육이 준 제일 커다란 혜택이 있다면 모든 사물과 상황을 좀 더 의식적으로 보고 느끼고 분석하고 이해하도록 자신을 닦달하고 훈련한 것이다. 피곤한 삶으로 들릴지도 모르겠지만 단연코 삶을 더 풍부하게 하는 것 같다. 또 한 가지 부수적인 혜택은 건축과 직·간접적으로 연관된 모든 시각, 행위 예술 분야, 기술 그리고 역사에 대해 궁금해진다는 거다. 그리하여

발견한 사람들이 조각가 알렉산더 칼더Alexander Calder, 나움 가보Naum Gabo, 러시아 구성주의 예술가 라즐로 모홀리 나기Laszlo Moholy-Nagi, 엘 리시츠키El Lissisky, 이야코프 체르니코프Yakov Chernikhov, 데 스틸De Stijl과 피에트 몬드리안Piet Mondrian, 미국의 미니멀리스트 솔 르윗Sol Lewitt, 건축보단 산업디자인으로 더 잘 알려진 조지 넬슨George Nelson, 아르네 야콥센Arne Jacobsen, 아킬레 카스티글리오니Achille Castiglioni 그리고 패션에 있어서는 질 샌더Jil Sander와 발렌티노의 디자이너 피에르 파올로 피치올리Pier Paolo Piccioli와 마리아 그라지아 치우리Maria Grazia Chiuri 등이다.

특히 패션은 사람의 형태와 동작과 기능에 대응하고, 사회적, 문화적 상황을 반영하는 예술로 늘 관심을 가졌던 분야이다. 건축과 평행한 점도 많아서 어느 나라 어느 특정 시대의 복식과 건축양식은 많이 닮았기도 하다. 그런데 재미있는 것은, 패션은 건축보다 조금 더 일시적이고, 그래서 조금 더 자유스럽다는 거다. 계절이 바뀌기 훨씬 전에 디자인이 나오고 계절이 바뀔 때마다 디자인도 바뀐다. 사회에 대한, 사람에 대한, 문화에 대한 빠른 반응 그리곤 사라지는 것이 매력적이다. 또한 패션은 건축보다 물리적인 제약을 덜 받는다. 건물은 무너질 수 있어 조심해야 하지만, 옷은 날개다. 얼마나 약 오르게 자유스러운지!

Taiwan Tower

타이청 시의 전망타워 국제 설계 컴피티션 출전작.
실과 대나무로 된 종이우산의 구조와 그 투명한 볼륨을
디자인의 출발점으로 하였다. 얇은 철골과 케이블로 만든
내부와 외부 두 겹의 장력 구조 시스템이 겹치며 그려내는
빛과 그림자의 패턴을 전망 데크와 유리로 된 전망
엘리베이터에서 체험할 수 있도록 하였다.

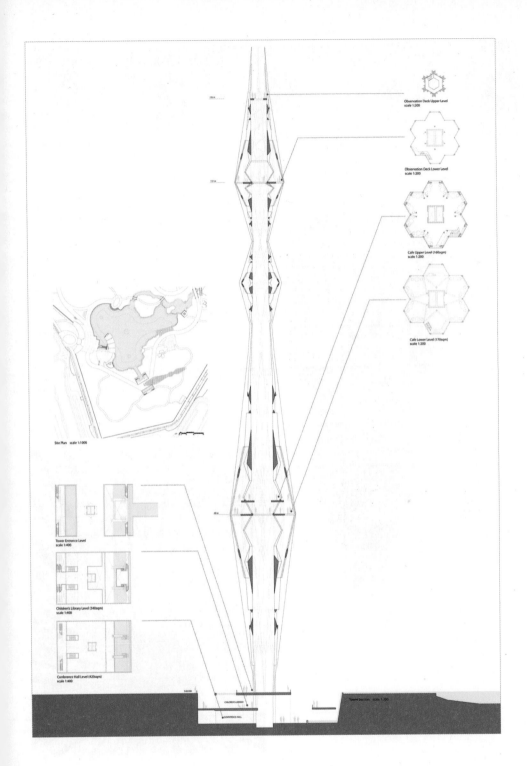

Observation Deck Upper Level
scale 1:200

Observation Deck Lower Level
scale 1:200

Cafe Upper Level (160sqm)
scale 1:200

Cafe Lower Level (170sqm)
scale 1:200

Site Plan scale 1:1000

Tower Entrance Level
scale 1:400

Children's Library Level (340sqm)
scale 1:400

Conference Hall Level (420sqm)
scale 1:400

Tower Section scale 1:200

Dubai Tower

이슬람의 기하학적 패턴과 종유석의 구조, 수학적인 프랙털 패턴을
이용하여 구조를 결정하였고, 이들이 사람의 움직임에 따라 연속적으로
변화하는 모습을 체험케 하고 싶었다. 이 설계안은 전망대의 고속
엘리베이터를 유리로 만들고 건물위로 올라가는 동안 구조 패턴의
변화를 통해 만화경 속을 여행하는 듯한 효과를 내고자 하였다.

Gloss Spa

부드럽고 여성적인 형태, 면을 따라 유동적으로 흐르는 선과 실크의
기품 있는 광택, 그 빛을 표현하였다. 면이나 공간이 끝나는 곳에
부드러운 빛을 적용하여 공간의 한계를 의도적으로 혼란시키고, 깊이의
착시를 의도한 무늬를 벽과 천장에 적용하여 무대적인 효과와 함께
위조된 원근감을 일으켜 공간의 시각적 확대를 꾀하였다.

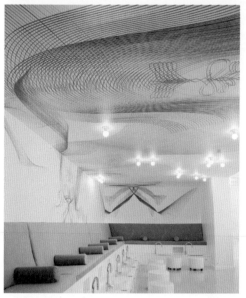

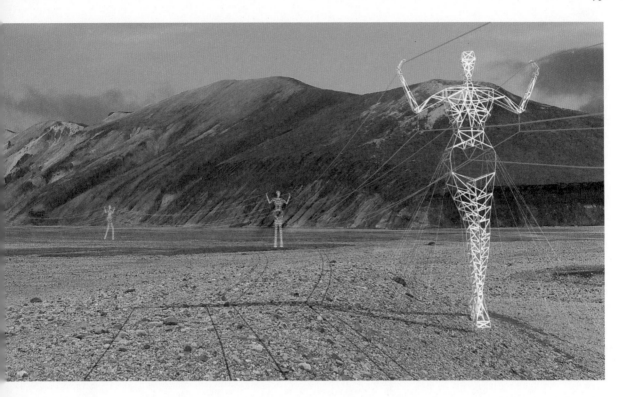

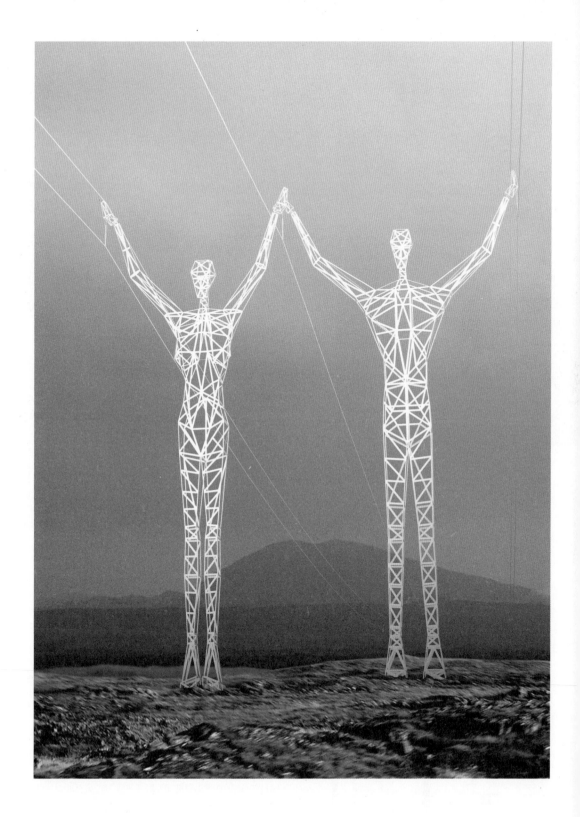

Land of Giants

송전탑 디자인. 예술과 인프라의 결합을 도모한 작품으로서
아이슬란드와 노르웨이 전력회사들이 현재 개발 중인 프로젝트이다.

Back Bay Life Science Advisors

보스턴의 Charles River와 역사적인 Copley Square 배경으로 하는
바이오텍 사무실. 일반 리서처의 공동 작업 공간과 디렉터의 개인
사무실을 적절히 배치하여 전망을 최대한 내부로 끌어들이면서 그
안에서 개개인의 프라이버시를 최대화하는 것이 디자인 목표였다.
옥스퍼드 대학의 전통적인 칼리지 건물 중정과 뷰 코리도의 공간기법을
적용하였고, 회의 장소를 유리 상자로 중앙에 배치하여 쇼케이스화
시켰다. 재료가 가지는 반사성과 그에 의한 착시현상을 활용하여 빛과
공간의 개방감을 만들려 노력하였다.

주의 깊게 보는 것은 중요하다.
문제를 잘 파악해야 해답을
구하는 길이 수월해지기
때문이다. 최혜진은 자신을
둘러싼 모든 것에 질문한다.
그리고 그 과정에서 디자인의
방향과 윤곽도 얻는다.
그녀는 텅 빈 공간 혹은
산업화의 부산물에 디자인
감성을 더하며, 우리에게
새로운 체험을 제공한다.
자칫 시간을 날릴 수 있는
웹에서 그녀에게 조용한
감동을 주는 사이트를 모았다.

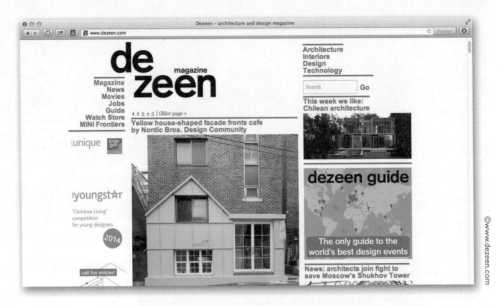

dezeen

www.dezeen.com

런던 기반의 디자인 웹 매거진이자 출판사. 여러 가지 이벤트와 인터뷰, 전시 등도
개최하며 문화 전반에 있어 점점 자신의 역할을 키우고 있다.
디지털과 아날로그 공간을 잘 접목하고 있는 바람직한 웹진으로 그들이 최근 출간한
『Dezeen Book Of Idea』에 우리의 작품이 채택되어 뿌듯하고 고마운 마음에 종종 찾아가기도 한다.

METROPOLIS

www.metropolismag.com

건축과 문화의 다양한 이야기를 전해주는 비평적이고 자기주장이 강한
뉴욕 기반의 디자인 매거진 출판사 웹진.

design milk

`design-milk.com`

건축, 디자인, 예술, 스타일과 테크놀로지를 다루는 웹 매거진이다. Dezeen처럼 아키이빙이 잘
되어있고, 나름대로 자신들의 칼럼을 써가며 자신의 목소리를 키워가는 것이 마음에 든다.

Wallpaper

`www.wallpaper.com`

건축과 디자인, 예술과 라이프스타일 등 주제가 포괄적이어서 좋다.
너무 아이 캔디Eye Candy에 집착한다든가 비슷비슷한 스타일의 프로젝트가 실린다는
느낌이 없지 않지만, 그래도 재미있게 들러보는 곳이다.

SANDRA_BACKLUND

www.sandrabacklund.com

늘 배우고 싶었는데 못 배우고 있는 뜨개질. 구조적으로 아무런 힘이 없는 실오라기가 엮이고,
꼬이고 해서 면을 만들고 볼륨을 만들고 한다는 게 늘 너무나 신기하고 현혹적이었다.
특히 이 디자이너는 입는 사람의 형태를 의도적으로 왜곡시키고 무언가 다른 연상을 일으키는
실루엣을 탄생시킨다. 그의 3차원적인 조형 형태는 너무나 창조적이어서 한번 만나보고
싶어진다. 최근 작품발표가 좀 뜸해서 궁금하다. 제발 3D 프린터에 기죽지 않았으면 좋겠다.

archdaily

www.archdaily.com

건축 전문 뉴스지인 만큼 최신작과 그에 대한 비평, 새로운 건축 관련 서적이나
건축계 전반의 소식을 들을 수 있다.

domus

www.domusweb.it/en/home.html

이탈리아의 디자인 전문 출판사에서 출간하는 웹진. 다른 매거진들보다 주제가 확실해서 좋다.
아는 이름들도 많이 나오고 수긍이 가는 논리를 종종 발견하곤 해서 코멘터리를 담고 있는
'Op-ed' 섹션을 주로 찾는다. 'Photo Essay' 코너도 볼만하다.

designboom

www.designboom.com

건축, 디자인, 예술뿐 아니라 테크놀로지와 프로덕트 라이브러리를 www.architonic.com과 함께
다루고 있어서 한번 둘러볼 만한 곳이다. 우리의 작품이 실려 알게 된 웹진이다.

©www.vam.ac.uk

Victoria and Albert Museum

`www.vam.ac.uk`

이 세상에서 제일 좋아하는 보물단지 같은 미술관. 대영제국의 힘이 보이는 영국박물관British
Museum과는 달리 이곳은 할머니의 다락방을 뒤지는 느낌이다. 데스틸의 매거진 초고와 바우하우스
책자 원본들을 보고 한숨을 쉬다가, 오래된 아이보리와 실버의 차주전자 세트를 군침을 흘리며
지나가면 중정을 마주 보는 카페테리아가 있다.
방 세 개가 연결된 이 카페는 세계 최초의 뮤지엄 레스토랑이라 한다. 엄청난 디테일의 방안 장식을
배경으로 자리를 잡고 뜨거운 치킨 팟 파이를 먹어야 한다. 금요일에는 늦게까지 열고
특별한 이벤트를 하며, 웹사이트엔 현재 진행 중인 이벤트와 전시, 워크숍 등을 홍보하고
V & A Channel에는 다양한 주제의 동영상들을 모아놓고 있다.

yatzer

디자인과 문화, 라이프스타일 전반에 걸쳐 새로운 것들을 다 모아두었다.
사진과 패션, 음악, 자동차까지 광범위한 반면 좀 가벼운 감도 없지 않다. 그래도 눈이 심심할 때
한번 둘러보기 좋다.

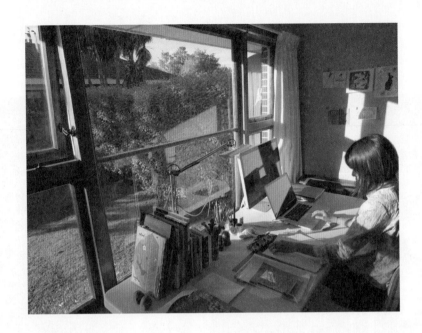

—

**멍하니 창밖을
바라보는 것만으로도**

정원을 가꾸는 것은

마음을 가꾸는 일과 비슷하다.

때맞춰 물을 주고,

비바람에 대한 대책을 세우고

신경 써야 하는 번거로움이

있긴 하지만 그 정도의

인내와 노력은

즐거운 귀찮음이다.

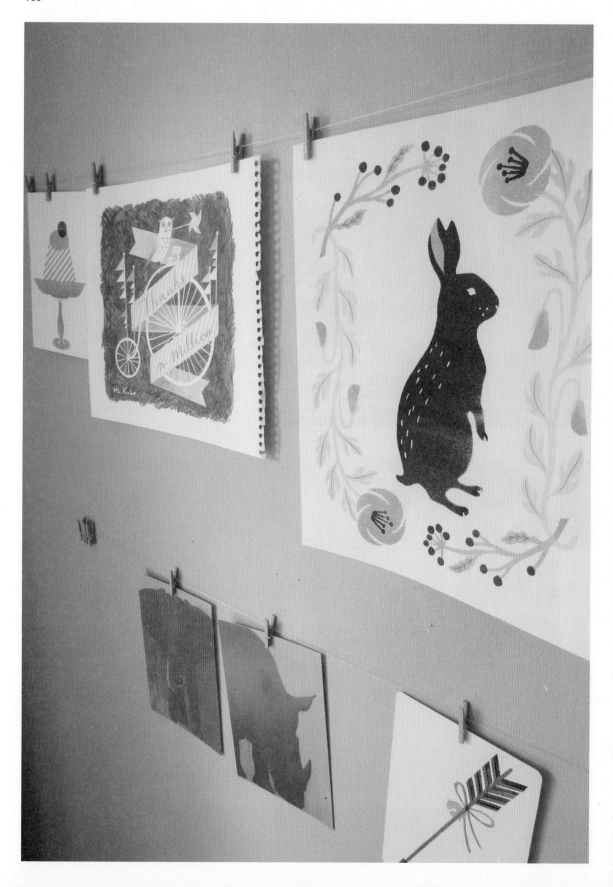

아이디어를 생각해내고,
스케치하고,
요소들을 이리저리
움직여보면서 대부분의
시간을 보낸다.

산책하듯

다양한 출판물, 광고,
상품 등에 그림을
그린다. 대학에서 광고를
전공하고 도쿄에 있는
광고에이전시에서
일했다. 이후 영국에 있는
팰머스대학교Falmouth
University 에서
일러스트레이션을 공부했다.
전 세계 매체에서 다양한
주제로 활동하고 있다.
—
www.masakokubo.co.uk

나는 일본에서 태어나 영국에서 일러스트레이션을
공부하고, 얼마 전 뉴질랜드로 온 일러스트레이터이다.
주로 매거진, 신문, 책, 광고, TV 프로그램 등의 매체에
작품을 싣는데, 대부분은 일본에서 출판되었고 영국과
미국에서 출판된 것도 있다.

도쿄 시내에서 열차로 1시간 거리인 작은 마을에서
자랐는데, 어릴 때부터 그림 그리는 걸 좋아했다.
창작하는 것을 즐겨 했지만 이것을 직업으로 삼게
될 것이라고 생각해본 적은 없었다. 일본에서 처음
받은 학위도 디자인 전공은 아니었다. 당시의 어려운
경제 상황 속에서 졸업 후 겨우 한 회사에 취직할 수
있었는데 생활에 대체적으로 만족했지만, 직장에 대해
열정이 없음을 스스로도 알고 있었다. 그곳에서 나의
10년 후 모습은 결코 내가 원하던 삶이 아니었다. 그런
불황 속에서 예술로 먹고살겠다는 건 거의 미친 짓이나
다름없었지만, 그럼에도 그 유혹을 쉽게 떨칠 수가
없었다. 그러다 문득, 해보지도 않고 후회하는 것보다는
해보고 나서 실패하는 게 더 낫겠다는 생각이 들었다.
그때 이미 20대 후반이었고, 새로운 일에 도전하려면
지금이 마지막 기회일 거라는 생각이 들었다. 꼭 필요한
만큼의 돈만 모은 나는 일러스트레이션을 배우기 위해
영국으로 갔다. 이미 학교를 졸업한 내게 쉬운 일은
아니었지만, 그때를 계기로 지금까지 일러스트레이터로
살아오고 있다.

가끔 사람들은 내게 묻는다. 누군가의 부탁으로
그리는 그림과 스스로 원해서 그리는 그림 중 무엇이
더 좋으냐고. 나는 두 작업 모두 즐기며 한다. 그리고
그 둘 사이에 적절한 균형을 잡으려 노력한다.

누군가의 의뢰로 작업하는 경우 훌륭한 디자이너, 아트디렉터들을 만나볼 수 있으며, 내 작품이 매체에 출판되어 많은 사람이 보게 된다는 장점이 있다. 그렇지만 의뢰받은 작품의 경우 마감 기한을 맞춰야 하고 어느 정도 부담도 느끼기 때문에 끝나고 나면 피로를 느끼게 된다. 반면 스스로 원해서 하는 작품의 경우 이런 지친 마음을 치료해주는 수단이라 할 수 있다. 굳이 잘 그릴 필요도 없다. 연필과 손으로 그린 소소한 그림만으로도 충분하다. 이런 작업을 통해 마음을 새롭게 하고 다시 다른 일을 맡을 수 있는 에너지를 충전한다. 다른 사람의 간섭이나 제한 없이 원하는 작품을 만들 수 있다는 건 장점이지만, 그래도 개인 작품만 하다 보면 의뢰받아 하는 일이 그리워질 때가 온다. "아무거나 그리고 싶은 걸 그려봐라."라는 요청에 당황스러운 걸 보면, 아마도 나는 '타고난' 예술가는 아닌 것 같다. 개인 작품을 할 때에도 정해진 테마, 목적, 혹은 이미지의 사용처가 분명해야 훨씬 작업이 쉬워지며, 영감을 얻을 만한 것을 찾고, 스케치북에 비슷한 느낌으로 낙서도 해본 후에야 본격적으로 그림 그리기를 시작할 수 있다. 때문에 나 자신을 예술가보다는 일러스트레이터라고 생각하는지도 모른다.

예술이나 디자인 관련 분야가 대개 그렇듯, 일러스트레이션 역시 삶에서 일어나는 일들을 반영하고 있다. 북마킹 역시 중요한 인풋으로, 특히 요즘 같은 시대에 창작 활동을 하는 사람에게 없어선 안 될 부분이다. 가끔은 인터넷이 없었다면 일을 할 수 없었을 것이란 생각도 든다. 단순히 대화의 창구일 뿐 아니라, 전 세계 다양한 이들로부터 영감을 얻을 수 있는 곳이기 때문이다.

인터넷 덕분에 대도시에 살지 않아도 뛰어난 예술 작품, 훌륭한 숍 등을 감상할 수 있고 시각적인 참조 자료도 얼마든지 찾을 수 있다. 전 세계 최신 소식을 한 자리에서 받아보고 시각적 라이브러리visual library를 구성할 수도 있으니 정말 놀라울 따름이다.

그렇다고 해도, 직접 나가서 바깥세상을 보고 느끼는 것과 온라인상에서 경험하는 것은 다를 수밖에 없다. 누구나 한 번쯤 느껴봤겠지만, 온라인에서 많은 시간을 보낼수록 오프라인 세계의 중요성을 통감하게 된다. 일 외적으로도 인터넷을 이용하긴 하지만, 대개 나는 인터넷에서 일러스트레이션에 관계된 것들을 찾는다. 그래서 가끔은 일부러라도 일에서 눈을 돌려 전혀 새로운 것을 하려고 노력한다. 의뢰 작업과 개인 작업에 대해 얘기한 것과 마찬가지로, 여기서도 두 세계 간의 균형이 가장 중요하다. 현재 오프라인상에서 내가 가장 관심을 두는 것은 정원 가꾸기와 산책이다. 최근 큰 정원이 딸린 새 집으로 이사했는데, 일본에서만 살던 나에겐 정말 호화롭게 느껴지는 부분이었다. 파트너의 도움으로 여러 가지 실험적인 채소 가꾸기를 하고 있다. 재택근무를 하기 때문에 일을 하다 지칠 때, 잠깐씩 정원에서 시간을 보내는 건 기분 좋은 일이다. 또한 강이나 숲을 따라서 산책하는 것을 아주 좋아하며 뉴질랜드의 풍요로운 자연경관을 사랑한다. 사방이 모두 엽서처럼 아름답다. 그리고 이런 자연경관이 내 삶에, 또 작품에 좋은 영향을 미쳤으면 한다.

Invitation to New Colorful Living
Client: LUMINE
2012

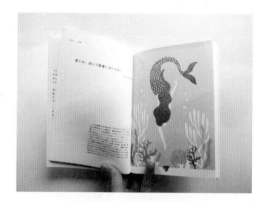

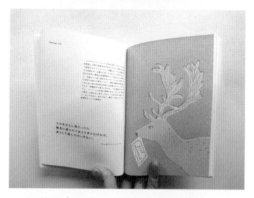

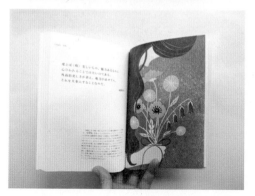

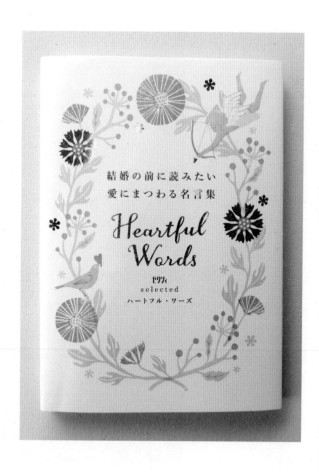

Heartful Words

Client: Zexy

2012

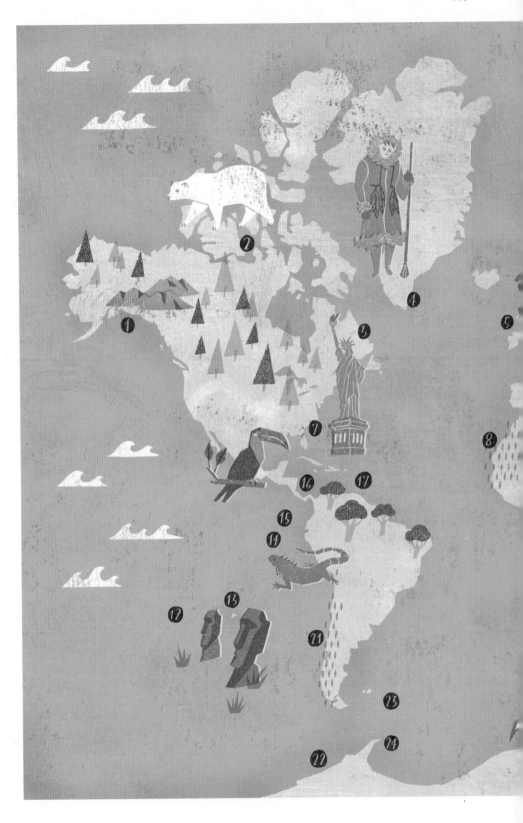

Cruise Map
Client: Daily Telegraph
2012

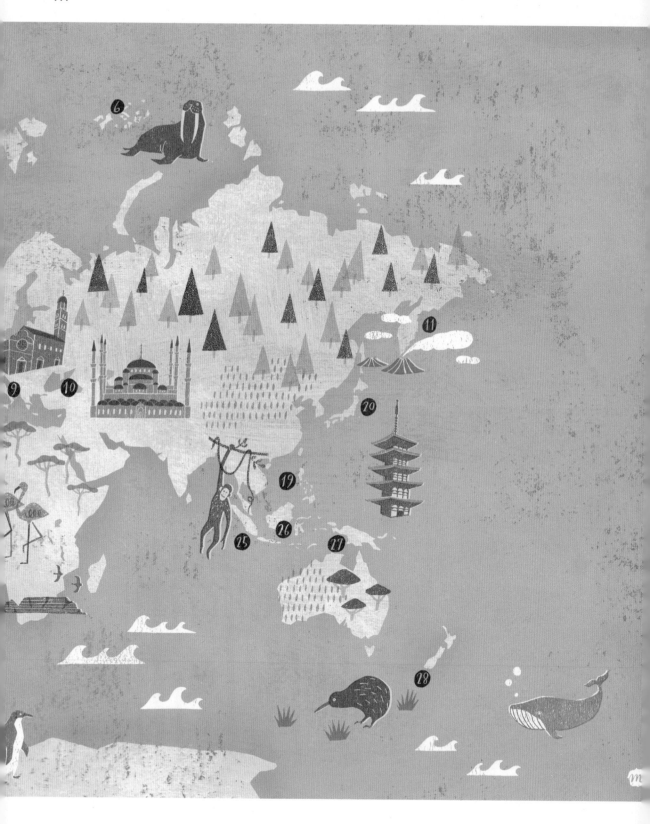

L. M. Montgomery

The Blue Castle

Blue Castle

Self-initiated book project

2011

STANDARD PORTABLE TYPEWRITER

Typewriter
Self-initiated project
2011

Recruit via SNS

마사코 쿠보의 작품은
바랜 듯한 질감으로
이야기의 전반적인 분위기를
포착한다. 이 불완전함은
그녀의 이야기를 더욱
흥미롭게 보여준다.
시각적 라이브러리가
주를 이루는 그녀의
웹사이트는 우리에게 사물을
제대로 관찰하는 팁을
넌지시 던져준다.

NOBROW

`www.nobrow.net`

런던에 위치한 독립 출판사 웹사이트다. 훌륭한 작품들이 많이 올라오기
때문에 매번 새로운 책을 확인하러 들어간다.

Illustration mundo

`www.illustrationmundo.com`

일러스트레이션 커뮤니티를 지원하는 아주 유명한 사이트다. 다양한
일러스트레이터들의 작품을 볼 수 있는 것 외에도, 포럼이나 인터뷰를 보러
자주 들어간다.

CreativeReview

일러스트레이션 외에 다른 작품들을 보고 싶을 때 들어간다.

grain edit

`grainedit.com`

그래픽디자인 블로그다. 개인적으로 빈티지 디자인을 좋아하는데,
이 블로그는 빈티지 디자인이나 빈티지 영향을 받은 현대식 디자인을 자주
올리기 때문에 좋다.

Design Sponge

`www.designsponge.com`

유명한 디자인 블로그. 인테리어 디자인과 홈데코레이션이
콘텐츠의 주류를 이룬다. 인테리어의 색감, 그리고 DIY 작품들을
보는 재미가 있다.

Vimeo

`vimeo.com`

설명할 필요도 없이 너무나도 유명한 곳이다. 애니메이션, 그래픽 작품을
비롯해 훌륭한 비디오 작품들을 볼 수 있는 곳이다.

I Love Typography

ilovetypography.com

주소만 봐도 어떤 블로그인지 알 수 있다.

Book-By-Its-Cover

www.book-by-its-cover.com

미술과 관련된 다양한 도서를 수집하는 곳이다. 요즘은 온라인에 없는 게
없다고 하지만, 가끔은 '책장을 넘기는 재미'를 느끼고 싶어 이곳을 찾는다.

LA BLOGOTHEQUE

en.blogotheque.net

유명하거나, 전도유망한 예술가들의 작품을 예기치 못한 곳에서 촬영한다.
전혀 색다른 방식으로 음악을 경험할 수 있다는 점이 좋다.

TED

www.ted.com

작품과 관련 없는 내용일지라도, 영감을 주는 이야기를 듣고 싶어 방문한다.
아주 재미있고 흥미로운 연설을 무료로 들을 수 있다.

Everyday Practice

—

**말이 통하지 않는
사회에서
말이 통하는
친구들과의 작업**

일상의 실천은
그래픽디자인이 가지고 있는
커다란 가능성에 주목한다.
디자인은 그들에게
사회에 참여하는 도구이자
운동하는 방법 중 하나다.

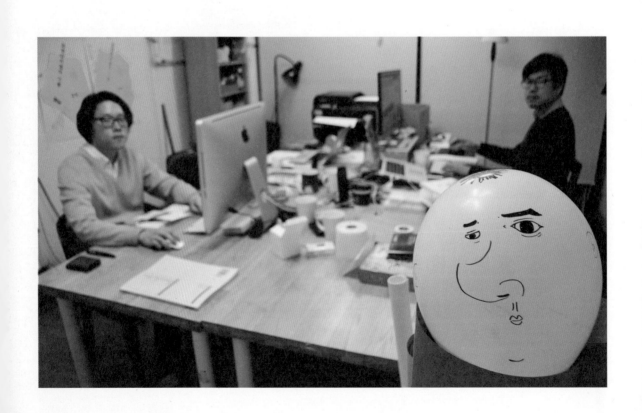

건강한 가치는
작은 변화에서
비롯한다

동의하는 가치에
부합하는 프로젝트를
진행할 때,
표현의 형식은
톡! 하고
솟아오른다.

—

**영감을 얻기 위한
노력은 특별히
하지 않는다**

가깝거나 멀리 있는
모든 방법에 가능성을
열어둔다. 표현의 다양성을
열어두고, 일상적인
크고 작은 관심을
현실로 이끈다.

습관적으로
작업할 때
옆에 두는
커피와 차처럼
즐겨찾기는
시간이 쌓여 만든
습관이다.

무의식적인
클릭도
가끔은 이롭다

무취향적 취향

일상의 실천은 중앙대학교에서 시각디자인을 전공한 권준호, 김경철, 김어진이 함께 만든 그래픽디자인 스튜디오이다. 김경철, 김어진은 작은 디자인 스튜디오를 꾸려 가고 있었고, 권준호는 영국에서 대학원 과정을 마친 후 디자이너로 활동하고 있었다. 2012년 여름부터 스튜디오에 대한 이야기가 오가다 2013년 4월, 권준호의 귀국을 기점으로 스튜디오가 설립됐다. 비영리단체 및 문화예술단체와의 협업을 주요 프로젝트로 진행하고 있으며, 폭넓은 그래픽디자인의 표현 방법들에 대해 고민하고 구현해 내는 것에 초점을 두고 있다. 무엇보다, 우리가 쉽게 지나치는 사소한 것들로부터의 고민을 작업으로 담아내고, 그것으로 소통하기를 바라는 디자인 스튜디오이다.

—

everyday-practice.com

특별히 영감을 얻기 위한 노력은 하지 않는다. 대신 표현의 다양성에 대한 고민이 주를 이룬다. 단순한 미술 재료에서부터 검색으로 알게 된 기괴한 표현 방식까지, 가깝거나 멀리 있는 모든 방법들에 가능성을 열어 둔다. 그러기 위해서는 디지털 작업에 국한되지 않은 다양한 작가들의 웹사이트나 서적 등을 찾아보기도 하고, 무엇보다 구성원들 간에 나누는 일상적인 대화 속에서도 많은 아이디어를 공유하고자 한다. '말이 통하는' 친구들과 함께 작업한다는 것은 이래서 좋다. 일상의 실천은 송파동에 위치하고 있다. 일반적으로 생각하는 '디자인적이고 도시적인' 분위기에는 절대 부응할 수 없는 동네인데 되레 독특한 분위기가 주는 묘한 감정이 있다.

작업 공간은 크게 두 곳으로 나뉘는데, 실제로 디자인을 진행/완료할 수 있는 사무 공간과 다양한 작업들을 구현할 수 있는 옥상이 있다. 사무 공간은 컴퓨터 작업과 간단한 재단 및 제본 정도가 가능한 공간이다. 이에 비해 옥상은 그것보다 훨씬 큰 공간이어서 우리는 다양한 표현의 방식들을 구현해볼 수 있다.

홍대, 강남 등 소위 '핫Hot한' 동네에 당장 진입할 수 있는 보증금과 월세도 부담이지만, 무엇보다 옥상이라는 공간이 주는 즐거움은 이 동네를 쉽게 벗어나지 못하는 커다란 이유이기도 하다.

우리의 취향에 대해서 말한다면, 지극히 무취향에
가깝다. 특별히 즐긴다고 할만한 것도 없으며,
디자인적인 부분을 제외하고는 관심을 두는 것들 역시
구성원 모두가 비슷하거나 그 폭이 넓지 않다. 즐긴다고
말하기엔 어울리지 않겠지만, 작업할 때 커피와 차는
항상 옆에 두는 편이다 (카페인 중독이 심히 염려된다).
그것을 제외하고는 대개 옥상에서 볕을 쐬면서
잡담하거나 술 한잔 하는 것이 전부다.
온라인에서 즐겨 찾는 사이트는 간혹 SNS 등을 통해
쓸만한 웹사이트를 공유 받지만, 정작 작업할 때
도움이 될 수 있는 사이트는 검색을 통해 대부분 얻게
된다. 그중에는 디자인과 관련된 사이트들이 주를
이루지만, 그 외에 사회적인 이슈와 관련된 글이나
사진 등을 게재하는 사람들의 블로그 또한 즐겨
찾으며 되도록이면 우리가 관심 있어 하는 보편적인
문제들에서 멀어지지 않으려 하고 있다.
대부분 디자이너는 자신의 즐겨찾기 개수를 자신의
데이터베이스 역량으로 착각하고 있는 경우가 있다.
'아는 만큼 보이는 법'을 믿기라도 하는 걸까. 자신에게
정확하게 필요한 것이 뭔지 파악하기보다는 상품을
사재기하듯, 쓸어 담기에 바빠 보인다. 슬프지만
몰개성의 수집광 같다는 느낌마저 든다.
쓸데없이 많은 정보는 무의미하다. 자신이 어떤
작업을 할 것이고, 그때에 어떤 이미지의 조합과
구현이 가능한가를 면밀하게 구상하고 난 다음 검색에
임하기를 권하고 싶다. 더욱 중요한 건, 그것을
자신만의 방식으로 정리해 놓는 평범한 습관에 있다.
내가 당장 옷을 꿰매야 한다 치자. 아비규환이 되어버린

자신의 방 안에서, 바늘을 찾기란 얼마나 고단한
일이겠는가. 간소화된, 말끔한 자료의 분류와 정리는
중요한 순간을 위한 첫걸음이다.
그래픽디자인은 그것이 가진 표현의 범위를 생각했을
때, 매우 효과적인 커뮤니케이션 도구가 될 수 있다고
생각한다. 단지 데스크톱에 의존하는 것에서 벗어나
다양한 재료와 형식들을 도모할 수 있다는 것이
그래픽디자인에 대한 우리의 생각이다.
일상의 실천은 디자이너의 사회적인 책임을 바탕에 둔
디자인 스튜디오이다. 그러다 보니 우리가 동의하는
가치에 부합하는 다양한 프로젝트들을 협업의 관계
또는 내부적으로 진행하고 있다. 처음 스튜디오를
시작했을 때에는 일과 작업이라는 경계가 어느 정도
분명했는데, 지금은 그 경계를 넘나들고 있다는 점이
많이 달라졌다고 생각한다. 물론 매우 고무적인
변화이다.
최근에는 "일상의 물건"이라는 웹사이트 www.
everyday-object.kr를 오픈했다. 일상의 물건은
사회적으로 더 나은 가치를 담은 상품들을 선별한 후
소개와 판매를 대행하는 온라인 플랫폼이다. 의미 있는
콘텐츠를 기획하는 단체는 많은데, 일반인들에게 닿을
수 있는 관계망이 한정되어 있다는 현실에서 일상의
물건을 기획하게 됐다. 일상의 물건에는 우리가 직접
기획하고 제작한 다수의 상품들도 입고되어 있다.

일상의 역사

calendar / 2014

2012 녹색연합 활동보고서

book / 2013

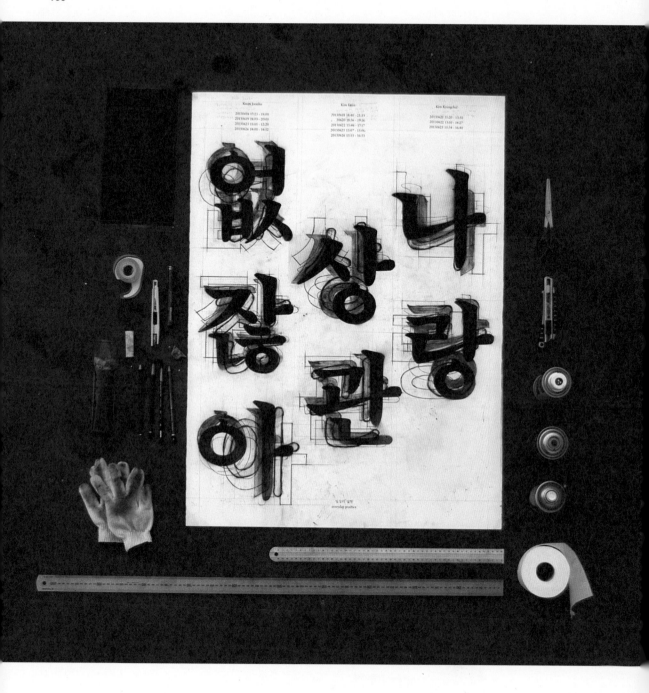

나랑 상관없잖아

poster / 2013

제16회 서울프린지페스티벌

poster, banner, leaflet, program book / 2013

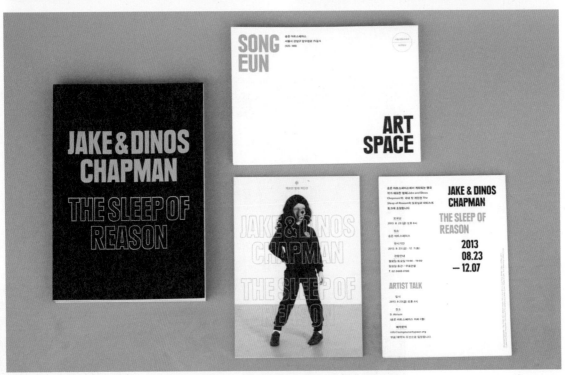

The Sleep of Reason

exhibition design, book, postcard, banner / 2013

일상의 실천에게선
인간적인 문법 같은 것이
느껴진다. 그들은
자신에게 정확하게 필요한
것이 무엇인지 파악하여
수많은 정보를 간소화시킨다.
그것은 그들의 작업에도
즐겨찾기 리스트에도
여실히 드러난다.
그들이 소개한 다양한
이미지가 부각된
사이트 외에도 우리 사회를
짚어볼 수 있는 사이트는
보다 넓은 시각을 제시한다.

©www.todayhumor.co.kr

오늘의 유머

www.todayhumor.co.kr

'오늘의 유머'는 온라인 유머 커뮤니티를 표방하고 있지만, 이곳에 올라오는 글의 범위는 문화, 정치, 예술, 사회를 모두 포괄한다. 현재 한국 사회에서 벌어지는 이슈를 소재로 수많은 사람들의 잡담을 지켜보는 재미가 쏠쏠하다.

©www.pond5.com

pond5

www.pond5.com

폰드5에서는 영상, 사진, 일러스트레이션과 다양한 음악 소스를 구할 수 있다.

HYPEFORTYPE

www.hypefortype.com

디자이너 알렉스 하이Alex Haigh가 설립한 폰트 공작소. 여러 폰트 디자이너들과의 협업을 통해 실험적인 폰트를 개발하고 판매한다. 상대적으로 저렴한 가격에 개성 넘치는 폰트를 구입할 수 있다.

LOGOED

굉장히 심플하고 완성도 있는 로고들을 한곳에 모아놓았다. 다양한 형태이지만 그 안에서도 수집한 사람의 취향이 정확히 읽히고 그 스타일이 매우 마음에 든다.

피피ㅅㅅ

ppss.kr

최근에 페이스북을 통해 많이 접하게 되는 블로그로 문화, 사회, 정치에 걸친 다양한 분야를 쉬운 단어와 경쾌한 문체로 다루는 것이 특징이다.

노순택

`suntag.net`

현장 사진가 노순택의 홈페이지. 노순택은 번듯한 작업 공간이 없다.
소셜 네트워크에 표기된 그의 작업실은 '거리'다. 홈페이지에는 사진뿐만 아니라,
사진 속에 실린 현장에 대한 그의 단상이 빼곡히 적혀있다.

김규항

`www.gyuhang.net`

어린이 잡지 〈고래가 그랬어〉의 발행인 김규항의 홈페이지.
지금 현재 한국 사회를 바라보는 불온한 시각을 살펴볼 수 있다. '광주의 정신, 민주주의의 정신',
'디자인이란 무엇인가'는 대학생이라면 꼭 한번 읽어볼 만한 글이다.

graphic-porn

`graphic-porn.com`

다양한 형태의 그래픽디자인 작업물을 아카이브 해놓은 홈페이지이다.
최근엔 국내 디자이너들의 작업물도 간간이 올라온다.

Jochen Schievink

`www.jochenworld.de`

독일에서 활동 중인 Jochen Schievink 웹사이트. 얼핏 보면 귀엽거나 단순하지만 자세히 들여다보면
쾌감을 불러일으키는 독설적인 표정과 제스처가 숨어 있다.

Felix Pfaeffli

www.feixen.ch

스위스에서 활동 중인 그래픽디자이너 Felix Pfaeffli 웹사이트. 친절하거나 점잖은 디자인과는
거리가 멀지만, 자신만의 화법으로 전달하는 표현의 위트가 인상적이다.

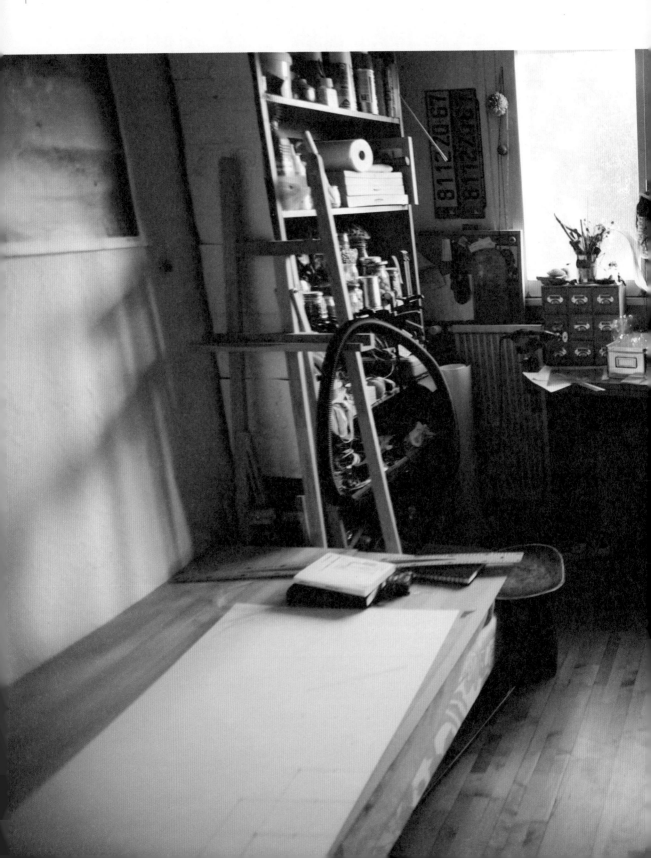

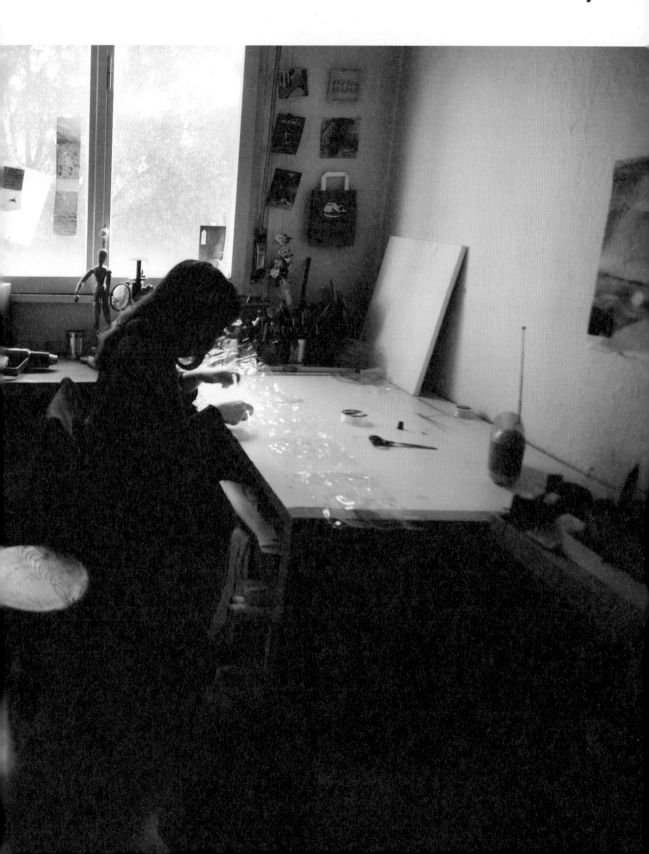

Gaëlle Villedary

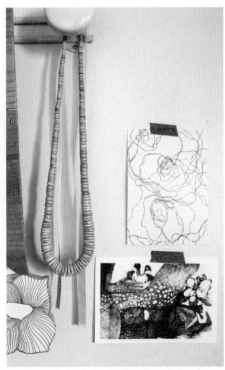

—

다른 우주를
하나의
작업 속으로
혼합하는
무중력 공간

무한히 순환하는 평범한
나날 중에서,
무심코 외면하고 길을 걷는
그 순간 속에서
가엘 비예다리는 사람과
예술, 자연 사이에
연결고리를 발견한다.
그리고 어떤 날 그 윤곽이
갑자기 드러나게 된다.

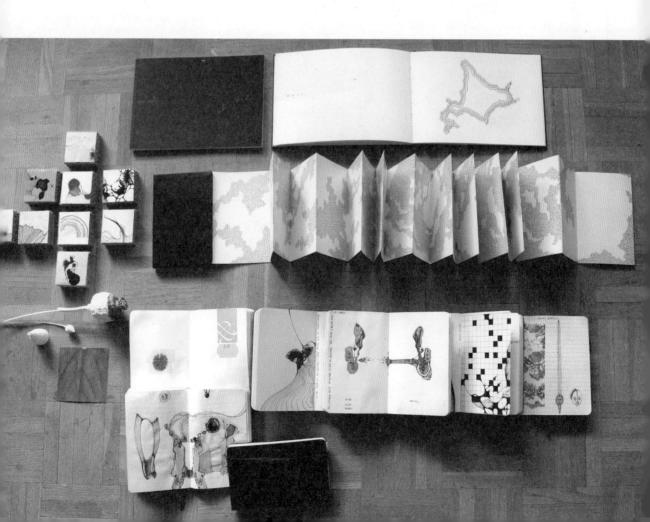

가능성의 재료들

프랑스 스트라스부르그
Strasbourg에서 응용미술을
공부하고, 2001년 디렉터이자
그래픽디자이너인 하팀
엘므리니Hatim Elmrini와 함께
그린 오브젝트 스튜디오Green
Object Studio(www.gos.tv)를
시작했다. 가엘 비예다리는
이 듀오에서 아트디렉터를
담당하여 시적인 느낌과 철저한
전문 지식을 더했다. 또한
아프리카에서의 10년은 그녀의
예술 세계를 살찌우는 데
한몫했다. 비주얼 아티스트로
프랑스 마르세유Marseille에서
활동하며, 드로잉과 설치
작업을 주로 한다.

–

www.gaellevilledary.net

흰 종이에 주어졌던 찬사는 점점 검은 원들로
사라져간다. 본능적일 때, 드로잉은 우리의 상상력을
부활시킨다. 혹은 어떤 의식이나 우리 안 깊숙한 곳에
숨어있는 어린아이를 되살아나게 한다. 상상의 세계가
지어졌다면, 그것은 유년시절에 뿌리를 내리고 있다.
세계는 나무의 선 속에, 커피 얼룩 주변에, 지난날
거실의 코르크 벽 위에, 자연이 그린 모든 것 안에
충만하다. 나는 추상과 여담, 그 세계로의 입구를
확장한다. 이것은 내면 세계의 반영인가 아니면
살아있고 숨 쉬는 어떤 물질인가?
나에게 회복력과 생물의 형태는 이러한 매혹적인
가능성을 제공한다. 이를 가능케 하는 과정의 다양성이
내 접근 방식의 핵심이다. 어떻게 현실 세계를
받아들이고 어디로 걸어가야 할 것인가?
환기 작용으로서의 자동기술은 구상과 추상 사이의
연결, 즉 어느 한쪽을 선택하지 않으면서도 상호 간에
끊임없이 작용하는 연결 속에 그 독특성이 있다.

"이미 시작하지 않는 한, 시작할 수 없다. …
그러므로 종이 위에 커피를 쏟고 그 위에 잉크 얼룩이나
기름 얼룩을 만들라. 즉, 이렇게나 저렇게 번지게 하라.
… 시작할 자유는 계속 해야 하는 의무로부터 비롯된다.
나는 자유를 무릅쓴 만큼의 자유를 얻는다. … 매번,
결말이 시작에 달려 있는 변증법적인 드라마인 셈이다."
– 호르스트 안테스Horst Antes

나는 다양한 매체와 작업 공간을 사용한다. 판지, 나무, 컴퓨터, 풍경… 작업 공간은 궁극적이지 않고 복합적이다. 내 스튜디오는 나의 사물들과 실험들을 모은 곳이고 때때로 작업이 시작되는 곳이다. 그러나 내 작업 공간은 다양하다. 동시에 작업실, 컴퓨터, 도시, 시골일 수도 있다. 종종 공간에서 영감을 받고, 객체들은 공간과 상호작용하기 때문이다.

"공간은 의심이다 : 나는 끊임없이 표시해야 하고 지명해야 한다. 그것은 결코 나의 소유가 되지 않는다. 한 번도 내게 주어진 적이 없다. 나는 그것을 정복해야만 한다."
– 조르주 페렉Georges Perec

나의 첫 풍경을 찾는 것은 내 뿌리를 살피는 일과 같다. 그곳에 가족 여행의 기억들이 묻혀 있고, 아프리카가 내게 준 기억의 자취, 재료와 선들이 한데 겹겹이 섞여 있다. 유년시절은 우연히 창작의 시작점이 되어 무언가를 제안하거나 혹은 그로부터 어떤 것을 만들어 변형하도록 하는 임무를 준다.

풍경들로부터 기항한 항구까지, 두알라부터 카사블랑카까지, 스트라스부르그에서 마르세유까지, 우연한 만남부터 우정까지, 의심부터 고독까지. 혼자서 고립되어, 고요하게. 실험들과 실수들. 어느 순간 더 이상의 저항은 없다. 자유로워질 것. 이 뒤죽박죽 속에서 어디서부터 시작해야 할까? 그리고 나서 엄격함과 여림 사이에서 어떤 윤곽이 갑자기 드러난다. 혼합된 작업이 원시적으로 태어난다. 모든 것은 거기에 이미 있다.

'즐겨찾기'는 작업을 위한 창조적인 리서치를 하는 데 있어 아주 대단한 도구이다. 밖에서, 나는 잠자리의 날개, 나무의 껍질, 파도의 움직임을 본다. 온라인에서는 현대미술의 자료들과 동시대 다른 작가들의 창조 방식들을 뒤적이거나 머릿속에 있는 현재의 질문들을 살아 있는 형태로 변형한다. 오프라인에서 나의 관심사는 생명의 구조, 거시적인 세계부터 미시적인 세계까지 그리고 그 사이의 닮은꼴들인 폐포, 갈비뼈, 망, 겹, 줄무늬, 세포, 성장, 나무 형태, 레이스, 발달, 전개와 확산 등이다. 이들은 서로 다른 우주들을 하나의 작업 속으로 가져오기 위한 다른 세계 사이에서의 생산이다.

Tapis rouge !

Installation
420 m - Lawn / 2011
Photographs by David Monjou

Ex'iles

pen drawing on japanese book
14x289 cm / 2013

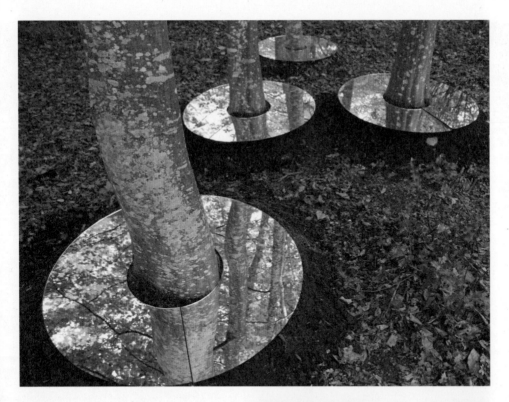

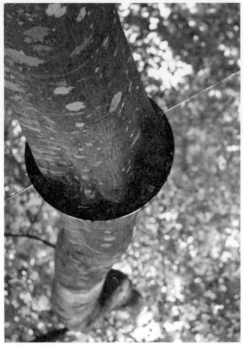

Vertigo

Installation
16 trees ringed with mirrors / 2012

Et caetera

Space drawing series
chalk on bunker / 2013

Percees de mystere

5 pierced by pruning at the edge of the wood
120 cm / 2012

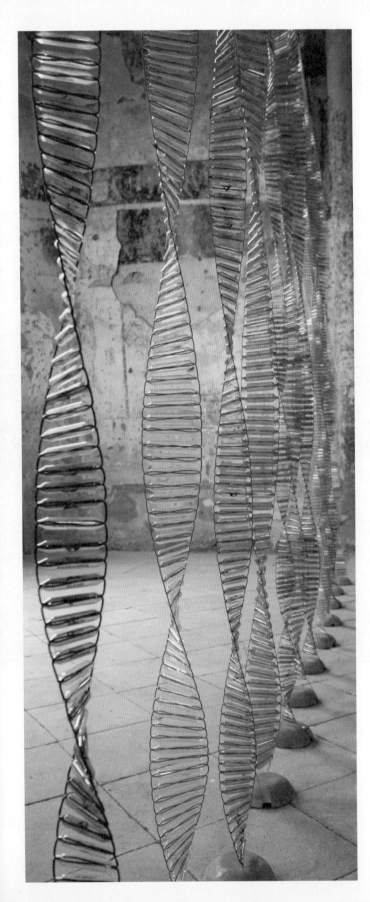

Genes jungle

Iinstallation
medical bulb & leather / 2010

가엘 비예다리의 그린 카펫은
레드 카펫이 시사하는 우리의
허영 그 반대를 상징한다.
동시에 사람들에게 보통은
다니지 않았던 곳을 구석구석
걷게 하며, 우연히 혹은 당연한
사람과 자연, 사람과 사람의
만남을 선사한다.
이러한 경험은
그녀의 웹사이트에서도
발견할 수 있다.

FILE

file.org.br

세계 전자 언어 페스티벌의 웹사이트는 현대 시각예술 창조에 있어 금괭과도
같은 곳이다.

CLAIRE LEINA BLOG

claireleina.blogspot.fr

프랑스의 한 패턴디자이너의 블로그로 물건부터 그림, 사진에 이르기까지
다양한 작업들이 모여 있다. 일관적인 창조적 영감이 흐르고 있어
한 세계를 볼 수 있다.

IRIS VAN HERPEN

www.irisvanherpen.com

나는 이 네덜란드 비주얼 아티스트의 열광적인 팬이다. 그녀는 자연으로부터
영감을 얻지만 혁신적인 매체와 새로운 기술을 사용하여 디자인에 대한
실험적인 접근을 보여준다.

The Jealous Curator

www.thejealouscurator.com/blog

미국 큐레이터의 블로그. 취향이 있는 질투는 아름다운 결점이다! 신선한 예술
작품들의 개인적이고도 감각적인 수집이 돋보인다.

Facebook

fr-fr.facebook.com

내 친구들은 취향과 유머를 가지고 있으므로!

Arte Creative

`creative.arte.tv/fr`

프랑스와 독일 텔레비전 채널이 만든 웹사이트로 비주얼/디지털 아트를 위한
젊은 플랫폼이다. 급성장하고 있는 현대 예술의 세계로 초대하며, 전 세계의
신진 작가들을 만나볼 수 있다.

Pinterest

www.pinterest.com

이미지를 모으는 사람에게 아주 유용한 웹사이트. 새로운 영감을 얻을 수
있으며, 주제에 따라 원하는 컬렉션을 찾을 수 있다.

La boite verte

www.laboiteverte.fr

이 프랑스 사이트는 단순하고 실용적이며, 종종 독특한 자료들을 볼 수 있다.

Vimeo

`vimeo.com`

영상 콘텐츠를 저장하고 배포할 수 있는 커뮤니티. 크리에이터들을 위한
웹사이트로 아름다운 작품들이 풍부해 플랫폼의 질이 높다.

Google Image

`www.google.fr/imghp?hl=fr&tab`

내 아이디어를 체크하고 나보다 먼저 그 작업을 한 사람이 없는지 확인하기
위해, 보다 구체적인 리서치를 할 때는 '구글 이미지'가 유용하다.

탐나는 것들이 있다. 어쩐지 좋아 보이고 그 감성이 샘이나 마구
애정을 쏟고 싶은 것들. 멀리 그리고 넓게 시선을 두고 만든 자신만의
시야는 기꺼이 영감의 재료가 되어준다. 가끔 뻥 뚫린 고속도로로
가는 것보다 볼거리 많은 국도로 가는 것도 그 이유.

낯선 길로 들어서 의도치 않게 만나는, 새로운 발견은 발랄하고
패기 있는 다른 세계로 우리를 안내한다. 어디로 갈지 몰라 망설였던
마음은 곧 호기심과 흥미로 뭉친 탐험가의 태도로 이어질 것이다.
자연스럽게 머뭇거리고 희미했던 기억은 서서히 분명해지면서 말이다.

Leah Duncan

—

흥미로운 물건을
집게로
걸어두듯이,
붙잡고 싶은 시간을
담아두는 공간

작업실은 가장 많은
시간을 보내는 곳이자
편안하게 쉴 수 있는
공간이다. 작품을 통해
삶의 한순간을 공유하듯,
작업실은 나를 세상과
소통할 수 있게 해준다.

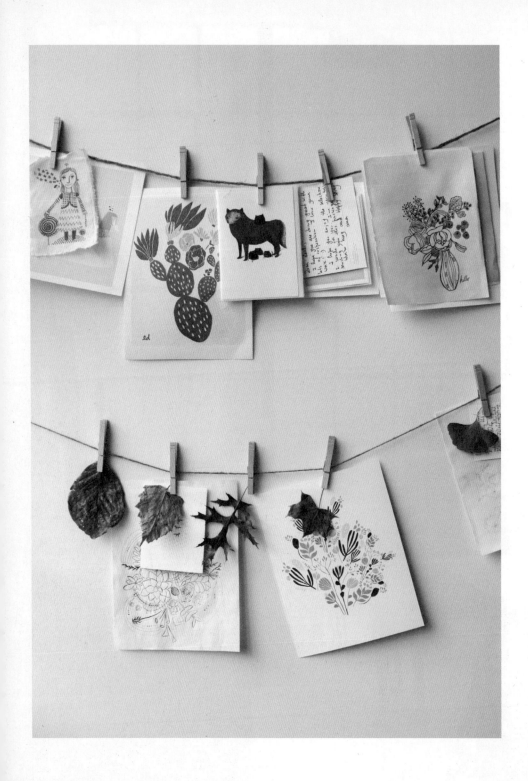

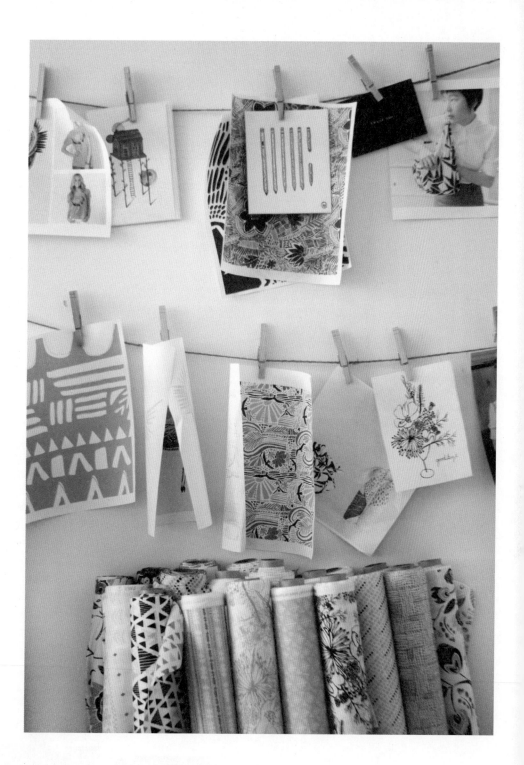

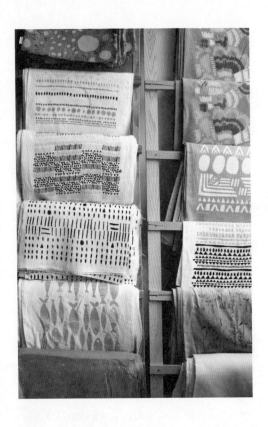

삶 속의
사소한 순간은
작품의
중요한 재료다

자연의 세계에는 리듬과
반복이 존재한다. 지나치는
나무에서, 하늘의 구름에서
마주하는 모든 것들에서
느낄 수 있다. 그리고 풍경과
자연의 요소들은 패턴을
만드는 중요한 단서가 된다.

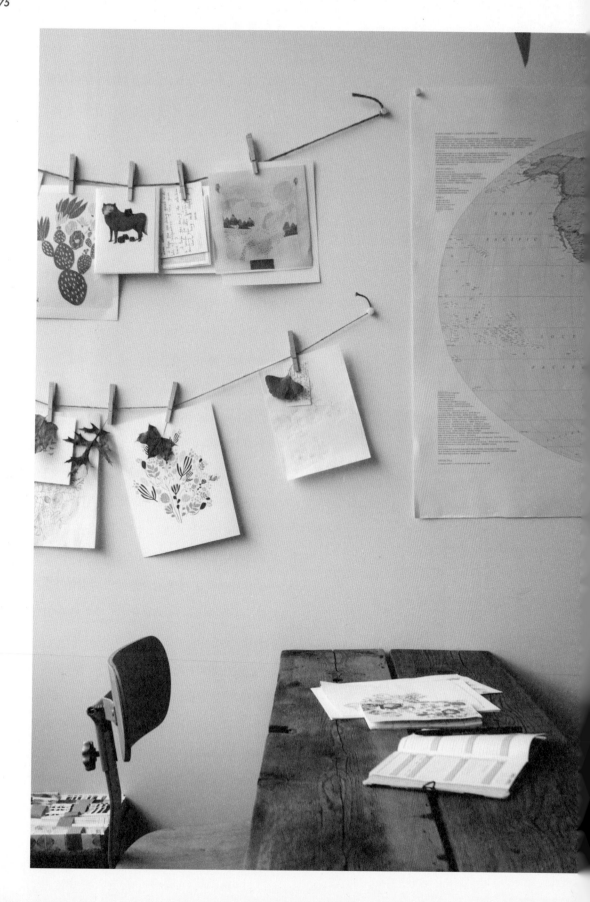

수집과 소화

2008년까지 광고 회사와
스크린프린트 회사에서
그래픽디자이너로 일했다.
미국 텍사스주 오스틴으로
이사하면서 그림을 그리기
시작했고, 혼자서 바느질과
패턴디자인을 공부했다.
The Land of Nod, Urban
Outfitters, Schoolhouse
Electric, O'neill 등과
작업하고 있으며,
현재 브루클린에서 남편,
두 고양이, 오슬로Oslo라는
강아지와 함께 산다.
분홍색과 카우보이 부츠,
BIC 볼펜, 아보카도와 봄,
자전거, 토요일에 자는 잠,
그녀를 웃게 하는 사람들과
화창한 날씨를 좋아하고
신호등과 선인장에 찔리는
것, 차도에서 되돌아오는
것, 붉은 고기와 대문자를
싫어한다.
–
www.leahduncan.com

나는 일러스트레이터인 동시에 디자이너로 패턴 및
직물 디자인을 한다. 반복되는 것과 자연, 동물, 색상,
형태 그리고 삶 속의 소소한 순간들을 좋아하는데, 내
작품 속에도 이런 것들이 자주 등장하곤 한다.
미국 남부 지역에서 나고 자랐기에, 남부 지역 문화와
내 조상이기도 한 체로키 인디언 문화의 영향을 강하게
받았다. 현재는 뉴욕 브루클린에 거주하며 일을 하고
있지만, 아직도 미국 남부 문화는 나에게 큰 영향을
미치고 있다. 그곳의 따뜻한 여름과 햇살, 친절한
사람들을 여전히 기억하고 있어서, 언젠가 준비를
마치는 대로 텍사스 오스틴Austin으로 내려가 살
계획이다.
인터넷은 영감을 주는 작품을 찾고 나와 비슷한
미적 감각을 지닌 사람들을 만나는 데 매우 유용한
수단이다. 10년 전만 해도 지금처럼 다양한 배경이나
교육을 받은 세계 곳곳의 예술가들을 알고 어울리는
일이 불가능했다는 사실이 믿기지 않을 정도다.
이들이야말로 나에게 지속적으로 영감이 되어주며,
세상에 나와 같은 미적 감각을 지닌 사람들이 많다는
확신도 갖게 되었다. 나 역시 여러 가지 웹사이트를
지속적으로 아이디어를 얻을 수 있는 소스로,
동기부여가 안되거나 창의적인 생각이 떠오르지 않을
때 찾는다. 웹사이트 대부분은 내가 일부러 찾아다닌
것이 아니라 트위터나 각종 포스팅을 읽다가 혹은
유명한 블로그에서 링크를 타고 들어가 알게 된
곳들이다. 아니면 서점에서 본 책에서 우연히 발견하는
경우도 있다.

창작을 직업으로 삼는 사람들은 계속해서 새로운 또는 오래된 아이디어를 받아들이고, 이를 자신만의 방식으로 소화해 새로운 결과물을 내놓을 수 있어야 한다. 나는 웹사이트들을 눈요기 거리로 방문하기도 하지만, 작은 업체를 운영하는 기업가로서 유용한 경영 정보를 얻거나 나와 같은 소규모 업체 운영자들의 성공담을 참고하러 가기도 한다. 어떤 날은 내가 만든 제품을 세상에 내놓고 판매하기 위한 아이디어를 얻을 때도 있고, 또 어떤 날은 이 힘들고도 창의력이 필요한 길에 어떻게 접어들게 되었는지 초심을 잃지 않기 위해 방문하기도 한다. 작업을 시작하는 데 있어 가장 중요한 것은 영감을 얻는 것이다. 따라서 작업실은 내게 매우 중요하다. 작업 환경이 좋아야 지속적으로 집중할 수 있기 때문이다. 방문하는 사람들이 작업 공간을 보고 나를 비롯해 내가 만드는 작품에 대해 잘 알 수 있어야 하고, 동시에 필요할 때는 내가 편안하게 쉴 수 있는 피난처의 역할도 해줄 수 있어야 한다. 일상생활에서, 또 일하면서 받는 스트레스를 풀기 위해 작업실은 가장 중요한 공간이며, 내가 가장 많은 시간을 보내는 곳이기도 하다. 내 작품에는 대게 미국 남서부 지방의 정서가 많이 반영되기 때문에, 작업실도 킬림Kilim 카펫, 전원풍의 목재 등 마치 고향에 온 듯한 느낌을 주는 소소한 요소들을 이용해 꾸몄다. 작업실 공간 자체는 오래된 창고를 개조한 것으로 하루 종일 창문으로 태양광이 비친다.

오프라인에서 북마킹을 하는 것은 온라인과 좀 다르긴 하지만 거의 비슷하다. 흥미로운 물건이 있으면 실에 묶어 스튜디오에 집게로 걸어 둔다. 대개 내가 직접 만든 작품을 걸어두는데, 그렇게 하면 현재 작업 중인 프로젝트를 이해하고 해석하는 데 도움이 된다. 아니면 내 작품을 받고 만족한 고객들이 보낸 감사의 편지를 걸어 놓기도 하고, 나에게 영감을 주는 동료 예술가나 친구의 작품을 걸어 놓기도 한다. 간혹 산책 중에 아름다운 자연물이 있으면 가져다가 걸어놓기도 한다. 이런 오프라인의 '북마크'는 내 마음속에서 더 깊은 의미를 가지는데, 이들은 온라인 북마크와는 달리 자주 변하지 않고 유기체들이기 때문이다.

디지털 북마크는 새로운 콘텐츠나 아이디어가 있을 때마다 주기적으로 업데이트한다. 둘 중 무엇이 더 낫다고 말하긴 힘들지만, 온라인 북마크는 오프라인에 비해 좀 더 짧은 시간 가지고 있다가 바꾸는 편이다. 어떤 웹사이트를 북마킹한다는 건 나 자신에게 영감을 불어넣는 사물을 물리적으로 온라인상에 기록해 놓는 것이다. 다시금 되돌아볼 수 있는 뜻깊은 콘텐츠를 가지고 있으면, 창의적인 생각이 떠오르지 않아 힘들 때 이를 무사히 헤쳐나갈 수 있으며 계속해서 창작 동기를 부여받을 수 있다. 즉, 창의적 활동을 하는 사람들에게 있어 북마크는 마르지 않는 아이디어의 샘과도 같다. 그것이 자연 속에서 찾은 한 장의 나뭇잎이 되었든, 물감이 담긴 팔레트가 되었든, 좋아하는 예술가의 웹사이트나 한 장의 조약돌 사진이 되었든 말이다. 우리를 둘러싼 환경, 그리고 그 속에서 매일같이 보는 모든 것들이 창작 활동에 반영될 수 있다. 따라서 창작 과정을 새롭고, 독창적이고, 흥미롭게 유지하는 것이 중요하다. 그리고 북마크야말로 그것에 가장 적합한 도구라 할 수 있다.

Dreams
2011

Nesting
2010

Village
2010

My Heart to Your Heart
2009

Darling I'm Leaving
2009

Hens

2011

Fish Bones

2011

Triangles Tea Towel

2010

Scribble Tea Towel

2012

Pillows for the Heywood Hotel
- Elephants -

2012

Mountains Pillow

2011

레아 던컨에게 좋은
일러스트레이션이란
이야기를 해석하거나
보는 이에게
생각할 무언가를 주는
능력이다. 여기 소개하는
북마크는 그녀에게 생각의
첫 단추를 채우게 하는
창작의 자료이다.
사물을 볼 때 색채와
공감을 염두에 두는 그녀의
시선이 돋보인다.

DESIGN FOR MANKIND

`www.designformankind.com`

현대 작품들을 전시하는 블로그로 관리가 잘 되어있다. 기업을 운영하는
사람들이라면 누구나 생각해 볼 만한 주제들, 이를테면 일과 개인 생활의 균형,
사회 환원 등의 주제에 대해서도 자주 논의가 이루어진다.

DESIGN LOVE FEST

`www.designlovefest.com`

현대적이고, 신선하며, 화려한 미적 감각을 보여주는 색상 팔레트 및 아름다운
이미지들을 접할 수 있는 블로그다.

RENA TOM

`blog.renatom.net`

소규모 업체 운영에 필요한 귀중한 조언들이 아주 많다. 레나는 정말 똑똑한
여성이다.

TATE

`www.tate.org.uk/art`

세계 최고의 미술관을 온라인에 옮겨 놓았다. 나 역시 직접
테이트 미술관에서 몇 시간을 보낸 적이 있는데 이 웹사이트가 있어
생각날 때마다 다시 방문할 수 있다.

ARTHOUND

`arthound.com`

한 큐레이터가 화가, 조각가, 섬유 예술가 등 다양한 예술가들의 초상화를
포스팅하는 곳이다. 그림의 질감, 색상 그리고 형태 등이 매우 마음에 든다.

FOLK ART

`www.folkartmuseum.org/collectiongallery`

나는 포크아트Folk Art로부터 많은 영향을 받았는데, 이 갤러리에서 다양한
형태의 포크아트 작품을 볼 수 있다. 퀼트 작품, 독학 예술가들의 작품 그리고
가구들도 있다. 사이트가 매우 잘 구성되어 있고 아름다운 이미지로 가득하다.

©bloesem.blogs.com

BLOESEM

`bloesem.blogs.com`

사진, 디자인, 창조적 공간, 예술 작품 등을 활용한 시각적 다이어리가
올라오는 곳으로 매우 독특하면서도 유럽적인 미적 감각을 자랑하며
단순하면서도`대담한 컬러로 가득하다.

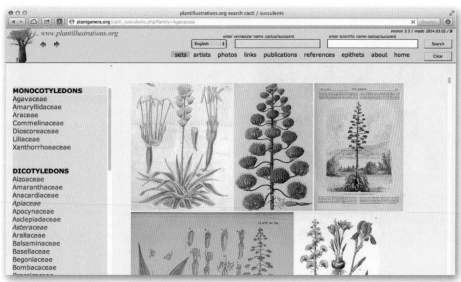

©plantgenera.org

Plantgenera

`plantgenera.org`

이 웹사이트는 식물의 학명을 이용해 식물의 모습을 과학적으로 나타내고
있다. 나는 자연이 단순한 형태로 존재할 때를 가장 좋아하는데,
그래서 이 사이트에 올라온 선인장, 다육 식물, 관상용 식물, 잎사귀 등에서
많은 영감을 얻는다.

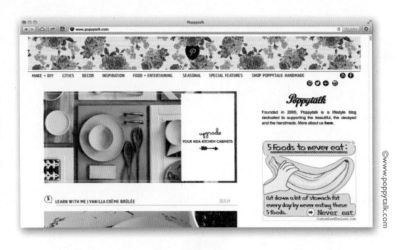

Poppytalk

www.poppytalk.com

'포피토크'는 인디 디자인을 모아둔 시각적 아카이브로 최신 트렌드에
뒤처지지 않을 수 있도록 해준다. 세상을 보는 진솔한 관점, 그리고 심미안도
이 블로그를 좋아하는 이유 중 하나다.

MoMA THE COLLECTION

www.moma.org/collection

테이트 모던 갤러리와 마찬가지로, 뉴욕 현대미술관의 온라인 컬렉션도 최고의
작품만을 전시하고 있다. 카테고리 또는 아티스트로 각각 작품을 찾아볼 수
있어 집에서 전 세계에서 가장 다이내믹한 미술관을 방문하는 듯한 느낌이다.

—

생활의 흔적,
사고의 흔적

매일매일의 책상 상태를
기록해본다.
대부분의 책상 상태(꼴)는
작업자가 '처한' 상황을
잘 대변해주기 때문이다.
작업실은 가장 생생하게
작업자의 생활을
엿볼 수 있는 공간이다.

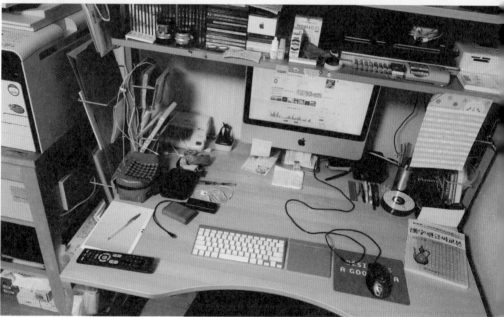

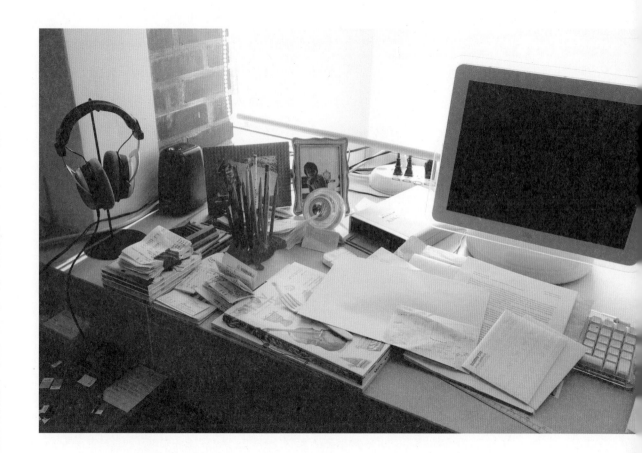

타인의 취향

국민대학교에서 시각디자인,
미국 CIACleveland Institute
of Art에서 그래픽디자인을
전공하고 CalArtsCalifornia
Institute of the Arts에서
그래픽디자인 석사 학위를
취득했다. 국민대학교
시각디자인학과에서
그래픽디자인의 새로운
패러다임을 이끌어갈 젊은
디자이너들을 가르치고 있다.
또한 틈틈이 자신의 스튜디오
IMJ에서 타이포그래피와
그래픽 언어를 실험하고 있다.
—

www.facebook.com/jaehyouk.sung

지금까지 학창 시절의 학교 파티션, 일했던 회사의
책상을 제외하고는 주거공간 외부에 특별히 작업공간을
가져본 적이 없습니다. 현재 저의 실질적 작업 공간은
국민대학교의 제 연구실, 가족과 살고 있는 아파트의
제 방인데요. 작업과 생활을 위해 책상에 이런저런
물건들을 가져다 놓고 사용하는 것 이외에는 특별히
꾸며본 기억이 없어요. 어떻게 보면 디자이너답지 않죠.
그렇다고 작업실에 대한 로망이 없는 것은 아닙니다.
언젠간 하나 가지고 싶은데 그 공간이 디자인 작업을
하기 위한 공간이라기보다는 자전거 조립과 정비를
위한 공간이 될 것 같습니다.

1995년부터 2003년까지 한참 열정적으로 디자인을
탐구할 학생 때는 링크 타기를 했습니다. 책에서 멋진
디자인작업을 발견하면 그 작업을 한 디자이너의
웹사이트를 검색해서 찾아보고 그 사이트에
링크되어있는 다른 디자이너의 사이트를 방문하고
또 링크된 사이트를 방문하고 또 링크된 사이트를
방문하고 하는 식이죠.

요즘은 시간적인 여유가 없어서 페이스북이나
트위터에서 사람들이 소개하는 곳 중에서 끌리는
곳들을 찾아봅니다. 그중 90%는 디자인에 직접 관련된
사이트가 아니에요. 물론, 저는 저의 디자인으로
관련시킵니다.

요즘 가장 즐겨 찾는 사이트는 페이스북, 네이버, 구글 등 덩치가 큰 사이트입니다. 남들과 다르게 찾는 사이트는 사이클 운동기록 관리 사이트인 스트라바Strava(www.strava.com)와 자전거의류 브랜드인 라파Rapha(www.rapha.cc)입니다. 운동 부족으로 선택한 사이클링에 빠지면서 자연스럽게 관련한 사이트들을 찾아보게 되는데요. 앞의 사이트들은 디자인도 잘 되어있어 보는 즐거움이 있습니다.

오프라인에서 주로 즐기는(?) 행동은 사이클을 타고 어디론가 가는 것입니다. 즐겨 찾는 사물은 자전거, 공간은 북악스카이웨이이지요. 그래서 시간이 나면 자전거를 타고 북악스카이웨이를 왕복합니다.

제 작업에 대해 특별히 생각해 본 적은 없습니다. 평소에 이런저런 시각언어들을 경험하고 습득하고, 연습하고 익혀서 필요한 경우에 적절히 사용하는 것이 전부이죠. 그러다 보니 제 작업들은 표면적으로 드러나는 공통된 스타일도 보이지도 않고, 어떤 철학을 내포하고 있지도 않습니다.

제 작업에 뭔가가 있다면 일단 작업을 시작하면 상황이 허락하는 한 최대한 즐기려고 노력하고 일반화된 어떤 법칙이라는 것들에 얽매이지 않으려 합니다.

영감은 아무것도 없는 무의 상태에서 하늘에서 뭔가가 내 머릿속에 들어오는 것이 아니라고 생각합니다. 영감은 의식, 무의식에 축적된 다양한 경험이 어떤 것 혹은 상황과 연결되어 또 다른 무언가로 발현되는 것이죠.

굳이 영감을 찾진 않습니다. 찾을 수 있는 것도 아니고, 찾을 필요도 없어요. 작업을 위해 아이디어가 필요하다면 시스템적으로 접근해야죠. 막연히 머릿속에 떠오를 뭔가에 의존하는 것은 너무 수동적이고 불확실하고 멍청합니다. 물론, 영감을 경험 또는 자극을 받은 무언가라고 한다면 이야기는 달라지겠지만, 그렇다고 해도 뭔가를 특정한 곳에서 찾진 않는 것 같습니다.

크리에이티브creative는 논리적인 체계를 바탕으로 변수를 수용하는 태도와 변수를 유도하는 방법을 만드는 것입니다. 온라인상의 자료수집을 특별히 하진 않지만, 교육자료로 주로 보여주는 사이트들은 있습니다. 어떻게 보면 특별한 취향이 없는 것이 제 취향(?)이기도 하겠네요. 그냥 저는 다른 사람들의 작업을 적절히 잘 꾸준히 베낍니다.

만화타이포그래피

포스터, 잉크젯 프린팅, 600 x 900 mm
2011년 한국타이포그래피학회 기획전 〈만화타이포그래피〉 포스터,
김동환과 공동작업

POP

포스터, 잉크젯 프린팅, 594 x 841 mm
2013년 젊은건축가포럼코리아 컨퍼런스파티 Vol. 6 〈Electronic〉을 위한 포스터,
권아주, 김경림과 공동작업

Code (Type) 2.0.1 꼴─글 Form-Type

양면 포스터, 잉크젯 프린팅, 594 × 841 mm
2012년 한국타이포그라피학회 정기전 포스터,
김동환과 공동작업

코드 (타입) 2.1

책, 오프셋 프린팅, 사철(싱거)제본 36페이지, 150 × 225 mm 개인작업,
미디어버스에서 2013년 출간

203

좀 더

포스터, 잉크젯 프린팅, 700 × 1000 mm
2013년 겨울 한국타이포그라피학회 기획전을 위한 작품

성재혁은 디자이너를
계획 세우는 사람이라
정의한다. 계획을 제대로
세우기 위해서는 자신을
다양하게 노출해야 한다.
많은 강연을 듣고
글을 읽고 여러 작품을
보며 꾸준히 새로운 경험을
반복하다 보면 어느새
자신의 관점이 명확해진다.
여기, 그의 계획과
선택에 도움을 준
재료를 골랐다.

디자인 읽기

www.designersreading.com

디자인에 대한 다양한 생각을 읽고 참여해보자.

HARMEN LIEMBURG

www.harmenliemburg.nl

사이트를 리뉴얼한 요즘은 예전만큼 친절하진 않지만, 디자이너가 어떻게
소스를 모으고 변형하고 조합해서 결과물을 만들어 내는지 작업과정을
보여줘서 아주 유용하다.

WALKER

www.walkerart.org/channel

미국 미네소타주 미니애폴리스에 위치한 미술관 워커 아트센터에서 강연한
예술가, 건축가, 디자이너들의 영상자료를 볼 수 있다.

Abake

`abake.fr`

그래픽디자인을 바탕으로 흥미로운 활동을 다양하게 하는 팀이다.
디자인을 대하는 자연스러운 태도와 디자이너의 활동영역이 어디까지
갈 수 있는지 보여준다.

Freeware/Delaware

`delaware.gr.jp`

일본의 밴드 겸 그래픽디자인 팀 Delaware의 사이트. 음악 활동을 꿈꾸는
디자이너에게 밴드와 그래픽디자인이 공존하는 방법을 보여준다.

©lineto.com

Lineto

lineto.com

스위스 펑크의 큰형인 코넬 윈들린Cornel Windlin이 이끄는 젊은(이제는 더
이상 젊지 않은) 스위스 디자이너들의 작업을 한 번에 볼 수 있다.

©lust.nl

LUST

lust.nl

그래픽과 테크놀로지를 통해 정보는 이렇게 맵핑하는 것이라고 이야기한다.

Tabula Rasa

`tabula-rasa.or.kr`

디자이너 김동환을 주축으로 대전 지역을 중심으로 활동하는 젊은 디자이너
협업체 타불라 라사의 사이트. 그들의 흥미로운 작업들과 다양한 활동을 엿볼
수 있다. 서울 이외의 지역에서 젊은 디자이너들이 무엇을 할 수 있을지를
보여주는 좋은 예가 될 수 있기를 기대한다.

hong X kim

`keruluke.com`

디자인 듀오 홍성주(aka 홍은주)와 김형재의 사이트. 흥미로운 디자인
작업들을 보여준다. 이들의 자유분방한 실험들을 보고 있으면 그냥 흐뭇하다.

Byun Soon Choel

—

일상 속의 평범한
모습을 담을 때
포착된 순간은
시각적 생경함을
낳는다

여유를 갖고

넉넉하게

이것저것 보려 한다.

단순한 디테일은

하나의 플롯으로

스토리를 이루며

깊이를 더하고

그것은 작업으로

이어진다.

Soon-Choel Byun

주파수 찾기

변순철은 뉴욕의 스쿨 오브
비주얼아트SVA에서 사진으로
학사 학위를, 동대학원에서
사진을 1년 수료했다. 자신의
작업실 SOON(순)에서
짝-패, 전국 노래자랑 등
동시대 인물들의 사회현상을
시각예술로 表現하고 있으며
런던 National Portrait
Gallery, Somerset House,
베이징 등에서 전시했다.
홍익대학교 대학원,
상명대학교, 서울예술대학교
등에서 학생들을 가르치고
있다.
–

www.sooncb.com

내 작업공간은 내 방식대로 사물을 받아줄 수 있는
일상이 이루어지는 곳이다. 작업실을 보면 정서적인
면이나 상상력이 훈련한 만큼 묻어있다. 작업실 중
떠오른 것을 말하라고 하면 나만의 습성을 볼 수 있는
40여 년 된 녹턴 창이 인상적인 오디오 리시버와
작품들이 넣어져 있는 지도함이 생각난다. 또한
이젠 손때가 조금 묻어나는 작품집들이 한때 좋은
견본으로서의 역할을 다시금 새롭게 하고 있다.
작업을 오랜 시간 해오면서 점점 드는 생각은 어떤
특별함이 새로운 걸 만들기보단, 일상의 생활 속에
묻어난 것들이 주파수Frequency를 통해 내 안에서
걸러지는 것 같다. 그렇게 걸러진 하나의 디테일들이
모여 나에게 플롯처럼 스토리가 형성되듯 그것이
작업으로 이어진다. 그래서 영감, 아이디어 등은 어느
순간 하늘에서 떨어지는 게 아니라 내 생활 속에 걷거나
보거나 감성과 이성이 교차하는 순간들 중 어느 순간
한 부분 호기심으로 시작된 것들이 구체적 영감으로
이어지는 것 같다.

요즘은 조금 더 넉넉하게 이것저것들을 보게 된다. 이것 또한 생각의 단조로움에 깊이를 더할 수 있어 무척 좋다. 촉매 작용을 하는 영감들은 나에게 있어 삶에 대해 정면으로 맞서는 시대정신Zeitgeist이 있을 때 발생한다. 오히려 좋은 생각들은 작가의 직관을 통해 작업으로 나온다고 볼 수 있는데, 이 점에서 영감과 일상의 채화는 같은 시각Perspective이라고 생각된다. 그래서 '일상이 곧 영감'이라고 말하고 싶다. 유년기 시절부터 음악, 영화 등을 가깝게 했기 때문에, 이러한 것들이 쌓이고 증폭되면서 미술, 건축, 가구 등 전반적인 예술 장르로 관심이 넓혀졌다.

최근엔 새로 지어지거나 의도된 것보단 근대화된 공간과 산물(벽돌, 시멘트)들의 파편들 속에서 발견하는 문화현상들을 통해 내 작업의 또 다른 기준점을 느낀다. 이런 나의 오프라인 관심사는 온라인에서도 이어진다. 온라인 공간에서 얻는 간접 체험이 오프라인의 시각적 즐거움 내지 감흥과 비교될 수는 없겠지만 최대한 양보다 질이 우수한 사이트를 자주 찾게 된다. 주로 즐겨 찾는 사이트는 피라미드 형태로 찾게 되는데, 한 예로 처음에 예술 사이트를 중심으로 여러 가지 정보가 있는 사이트를 보다가 결국 점점 좁혀져 한 꼭짓점을 형성하게 된다. 어떻게 생각하면 우리는 정보가 권력인 세상에 살고 있다. 수업을 하다 보면, 학생들이 더 많은 정보를 가지고 (여기에서 걸러져야 할 것들은 많지만) 수업에 임하는 것을 종종 느낀다. 대중은 크리에이티브한 작가들이 어떤 즐겨찾기를 통해 지식과 마음을 공유하고 있는지 궁금할 것이다. 그래서 책도 다독보단 정독이 중요하듯, 즐겨찾기 또한 양보다 '질'에서 그 가치를 발견했으면 한다.

1996 to the Present

BYUN SOONCHOEL

변순철 작품집

1996 to the Present

짝—패

152x185cm
C-Print / 2002

전국노래자랑 – 광주

127x152cm
Digital Pigment Print / 2005

전국노래자랑 – 부여

152×185cm
Digital Pigment Print / 2013

전국노래자랑 — 대전

101×127cm
Digital Pigment Print
2005

Installation View

2005

Installation View

2010

사진 속 무표정한 얼굴의
사람과 눈이 마주쳤다.
어색하고 다소 경직된
모습으로 카메라를 응시하는
사람들을 쳐다본 것뿐인데
오히려 그들이 나를
바라보는 것 같이 느껴진다.
변순철의 프레임은 타자의
시선을 통해 자신의 정체성에
대한 질문을 건넨다.
마주했을 때의 혼돈,
시선의 변화가 주는 생경함은
넓고 깊게 보는 시각에서
훈련된다. 그의 즐겨찾기
목록이 반가운 이유도
그 때문이다.

tunein

`tunein.com`

어렸을 적부터 음악을 무척이나 즐겨서 예나 지금이나 늘 음악을 틀어놓고 작업을 하곤 한다.
클래식, 재즈, 록 등 그때그때에 따라서 이 라디오 사이트는 전 세계 모든 나라의 음악 방송을 들을 수
있어 참 좋다. 특히 60~70년대 음악들을 전문적으로 들려주는 네덜란드, 스위스, 프랑스 방송국들을
찾아서 틀어놓고 있으면 작업을 하는데 늘 활력소가 된다.
최근엔 우리나라 60~80년대 음악을 넘어 50년대 음악을 틀어주는 방송들이 있어
이 또한 예전엔 몰랐던 즐거움을 준다. 오랜 시간이 지났음에도 변함없이 사랑받는 좋은 음악들은
내 가슴에 열정을 일깨운다.

summa

`www.summafair.com`

미국과 독일 영국 중심의 사진 시각을 좀 더 확대할 수 있는 사이트.
스페인 마드리드에서 열리는 사진아트페어 사이트로 이곳에 참여하는 유럽, 비유럽권 갤러리들이
사이트에 링크되어 있어, 간접적으로 여러 나라의 사진 작업들을 접할 수 있다.

TASCHEN

www.taschen.com

어렸을 적부터 음악과 함께 영화, 책을 좋아해서 나는 외국을 나갈 기회가 생길 때마다 꼭
예술 작품집을 5권 이상 가방에 사오는 습관이 생겼다. 무겁지만 그 무게만큼 좋은 기분은 이루
말할 수 없이 좋다. 그중에서도 독일 TASCHEN 출판사 사이트는 늘 관심 있게 지켜보는 곳이다.
이들의 진일보한 생각을 사이트에서나마 지켜보자. 클래식한 그리스 건축 서적부터 B급 문화로
치부되는 것에 이르기까지 여러 가지를 의미를 두고 출간하는 곳이다.

©www.kunsthalle.com/berlin

PLATOON KUNSTHALLE

www.kunsthalle.com/berlin

쿤스트할레는 베를린을 중심으로 스위스, 우리나라에까지 생겨 젊은이들에게 많이 알려졌다.
사이트를 보면 실험적으로 협업하고 있는 다양한 작업 모습들을 영상으로 접할 수 있다.

©www.icp.org

International Center of Photography

www.icp.org

뉴욕 국제사진센터로, 미국인들이 얼마나 사진을 사랑하고 사진가들을 존중하는지
느껴볼 수 있는 사이트이다. 사이트를 보면 전시에 대한 고민이 느껴지는데 역사를 인문학적으로
평가하는 전시와 문화에 대한 태도를 즐겼으면 한다.
크게 전시, 교육, 북숍 등으로 꾸며져 있는데 개인적으로 교육 파트를 보면 우리나라 교육자들이
눈여겨볼 만한 구성들이 담겨있다고 생각한다.

THE PHOTOGRAPHERS'S GALLERY

thephotographersgallery.org.uk

뉴욕 국제사진센터와 함께 사진작가를 꿈꾸는 젊은이라면 꼭 보아야 할 사이트이다.
지금은 마스터피스 작가 반열에 오른 안드레아스 거스키Anderas Gursky, 리네커 딕스트라Rineke
Dijkstra 등이 이곳 전시를 통해서 인터내셔널 작가로 편입되는 중요한 화수분 역할을 했으니 말이다.
좋은 작품집들을 중심으로 잘 정리가 되어있으며 북숍 코너도 유심히 볼만하다. 런던에 갈 때마다 꼭
반나절을 비워 전시와 북숍 그리고 커피숍까지 꼭 들리는 장소이자 자주보는 사이트이다.

HELMUT NEWTON FOUNDATION

www.helmutnewton.com

베를린이 낳은 최고의 작가 헬무트 뉴튼을 기리고자 2차 세계대전 전후 건물을 수리해서
오픈한 미술관으로 동시에 사진 미술관이라는 두 가지 타이틀을 가지고 있다.
이곳은 타계한 헬무트 뉴튼의 유품과 작품을 중심으로 이루어진 사이트인데 유심히 보면
독일인들의 시각을 볼 수 있어서 새롭다. 베를린에 갈 일이 있으면 꼭 들리길 추천한다.
충분히 많은 양의 작품을 남긴 뉴튼의 시각을 한번 경험해보는 것은 재미있을 것이다.

Deitch Projects

www.deitch.com

오늘날 모든 큐레이터, 기획자들의 롤모델이 되고 있는 뉴욕 제프리 다이치Jeffery Deitch 소유의
갤러리로 이 사이트를 보면 예술에 대한 접근을 좀 더 다른 식으로 하고 있다는 것을
이 갤러리 소속 작가들을 통해서 알 수 있다.
90년대 중후반 뉴욕에 아프리카 사진작가를 처음으로 알리고, 오노 요코Ono Yoko의 퍼포먼스.
바네사 비 크로프트Vanessa Beecroft 역시 이 갤러리를 통해서 알려졌으니 말이다.
갤러리하면 좀 더 무겁고 진중함이 보이지만 Deitch 사이트를 보면 유니크하게 꾸며져 있다.

SHOWstudio

showstudio.com

미국의 리처드 애버딘Richard Avedon같이 영국 젊은이들에게 존경 받는 사진가 닉 나이트Nick
Knight가 만든 사이트로 지금의 패션 영상들이 인터넷에 보이는 효시 역할을 한 사이트이다.
절명한 알렉산더 맥퀸, 케이트 모스 그리고 존 갈리아노 같은 진정한 크리에이터들의 협력으로 엄청난
접속자를 가진 사이트로 근래엔 쇼트필름, 하이엔드 의상, 문화가 무엇인가를 보여주는 이들의
개방된 의식을 늘 볼 때마다 신선 그 자체다. 스웨덴 컬쳐, 벨기에 문화들이 이곳 사이트를 통해 좀 더
국제적으로 알려지는데 영향을 많이 주었다.

Spotify

www.spotify.com

스포티파이 사이트는 음악 전문 스트리밍 사이트로 tunein보다 전문적으로
음악을 즐기고 싶다면 추천해주고 싶은 곳이다. 스웨덴에서 만들어져 유럽 젊은이들에게
인기 있는 스트리밍 서비스 사이트.

Kim Do Hoon

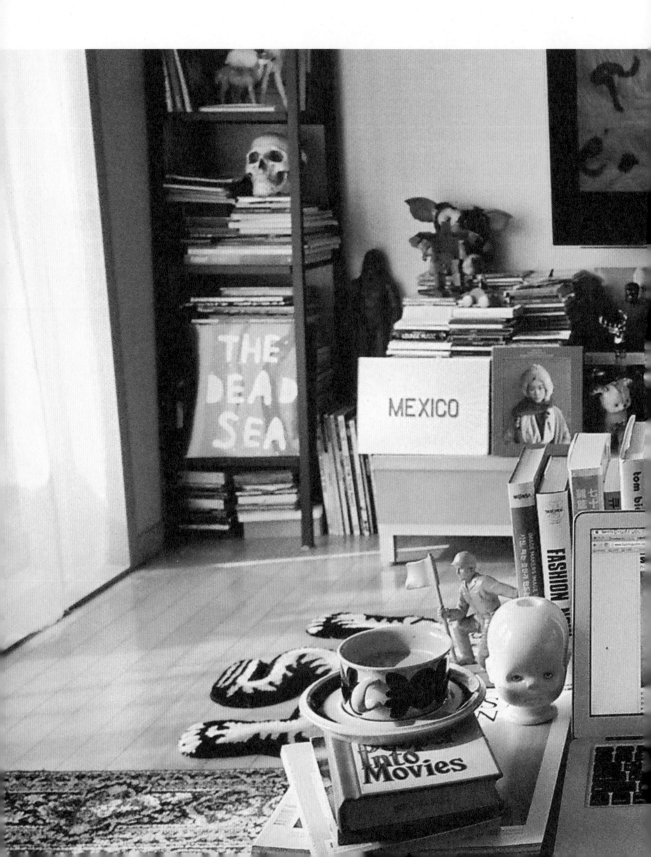

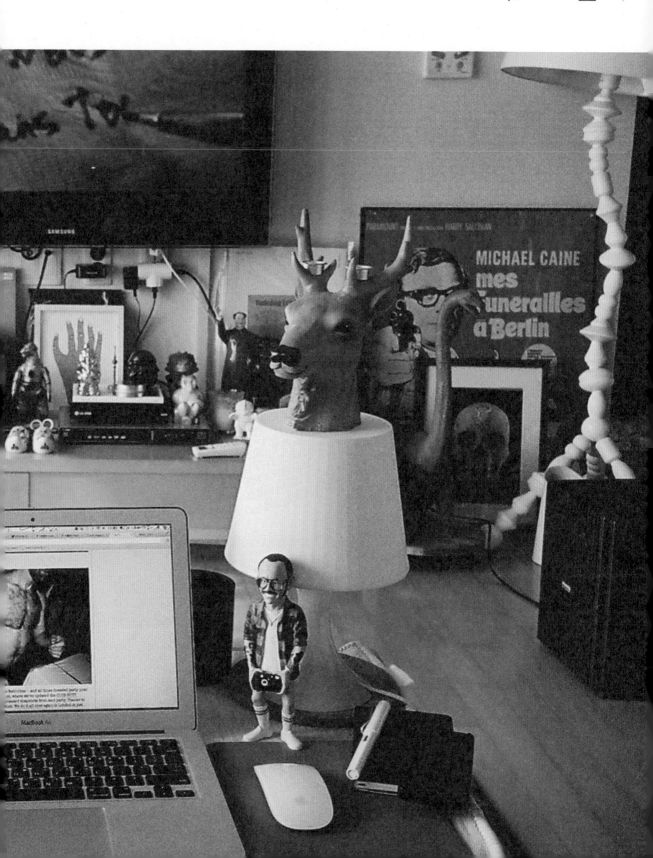

김도훈

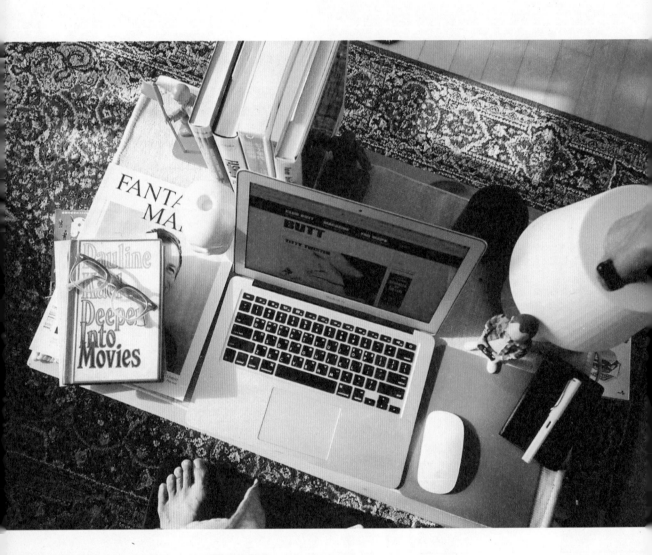

—

취향의
어떤 총합

전 세계 이곳저곳에서
긁어모은 온갖
오브제들은 때때로
같잖은 영감 혹은
종류를 알 수 없는
위로를 안겨준다.

세상을 보는 시각은
저마다의 필터에 의해
걸러진다. 만일 그것을
'시야'라고 한다면
우리는 각자의 취향 혹은
성향에 의해 세상을 보는
것인지도 모르겠다.
그래서 숫자나 암호가 아닌
취향의 접점에서 산다는 건
끊임없이 컬렉션을
만드는 것과 같다.

중요한 건
큐레이팅이다

지적인 허드렛일

글쟁이. 영화 주간지
〈씨네21〉에서 영화에
대한 글을 쓰기 시작했고
한국의 첫 번째 로컬
남성지 〈GEEK〉에서 피처
디렉터로 일했다. 지금은
온라인 뉴스 사이트(라고
쓰고 '매체의 미래'라고
부르는) 〈허핑턴 포스트〉
한국판의 공동 편집장이다.
그 외 리스트를 늘어놓기
황망할 만큼 많은 매체에
거의 모든 것에 대한 글을
써왔다. 종종 부끄러움도
없이 시침 뚝 떼고 아마추어
포토그래퍼라는 직함을
더하기도 한다.
–

www.flickr.com/photos/closer21

내가 크리에이터인가? 글쎄, 나는 글을 쓰는 사람이다.
잡지 글을 쓰는 건 크리에이트create라기보다는 일종의
리-크리에이트re-create이자 큐레이트curate라고
생각한다. 게다가 에디터로서 글을 쓰는 행위에는
단순히 컴퓨터 앞에서 자판을 두들기는 것 이외의
부차적인 작업들이 따른다.
레이아웃을 잡고, 이미지를 찾고, 혹은 이미지를
창조해내고, 종이나 인터넷 바탕 위에 그 모든 것을
퀼트 만들 듯 기워낸다. 별로 고상한 일도 아니고
고요한 일도 아니다. 에디터라는 직업은 가히 지적인
허드렛일로서, 지적인 유희만큼이나 육체적 노동도
필요하다. 아니다. 나는 지금 에디터라는 직업을 업신
여기며 이런 글을 쓰는 게 아니다. 오히려 에디터라는
직업을 가장 현실적인 방식으로 찬양하고 싶어 이런
글을 쓰고 있다.
크리에이터도, 예술가도 아닌 만큼 내가 글을 쓰는
공간도 한정되어 있지 않다. 가로수길과 광화문의 카페,
잠원동의 사무실 등 맥북과 아이폰과 성한 손가락이
있는 장소라면 어디서든 글을 쓴다(특정 장소가
아니라면 글이 써지지 않는다고? 그렇다면 당신은
에디터라는 직업을 얼른 포기하고 멀리 달아나야
마땅하다!). 다만 내가 가장 좋아하는 작업 공간이 역시
집이라는 사실을 고백하지 않을 수 없다.
공덕동의 오래된 한옥과 멀리 여의도 빌딩까지 보이는
25평짜리 아파트에 처음 이사 왔을 때, 나는 가장
큰 방을 통째로 서재 겸 작업실로 만들었다. 그리고
그럭저럭 편안한 책상과 의자도 구입했다. 토드
셀비Todd Selby의 책에 나오는 구라파 에디터들의

근사한 작업실처럼 만들고 싶은 허영 때문이었다. 하지만 이상하게도 나는 그 서재 겸 작업실을 무시하고 카펫이 깔린 거실에 작은 무인양품 테이블을 들여 놓고는 푹 퍼져 앉아서 글을 쓰기 시작했다. 무슨 이유에서 였을까. 아마도 책과 책과 책으로 둘러싸인 서재가 어쩐지 갑갑하게 느껴졌기 때문일 수도 있고, 혹은 바닥에 앉아서 글을 쓰는 좌식 생활이 푸근하게 느껴졌기 때문일 수도 있고, 혹은 고양이를 무릎에 올리고 작업하기에 그쪽이 더 적합했기 때문일 수도 있다. 가만 생각해보니 이유는 전혀 다른 데 있었다. 나는 거실에 40인치짜리 TV와 전 세계에서 긁어모은 온갖 오브제들을 설치했는데, 글을 쓸 때마다 이것들을 들여다봐야 어떤 갈잖은 영감이 두뇌 속으로 모여들기 시작했다. 사실 나에게 영감은 지나치게 많은 곳으로부터 오기 때문에 도대체가 그 근원을 파헤칠 재간이 없다. 영화, 사진, 미술, 음악, 그 외 세상의 모든 아름답고 추하고 별난 것들, 그중에서도 내가 갖고 싶은 것들. 그렇다. 나는 지금 '글쓰기 30분 + 온라인 쇼핑 30분'이라는 세상 모든 에디터들의 업계 비밀을 폭로하고 있는 것이다. 나는 이 업계의 비밀이 그리 부끄럽지도 않다. 쇼핑은 무엇보다도 취향의 행위다. 세상의 모든 아름다운 것들은 모두 인터넷에서 살 수 있다.

중요한 건 큐레이팅이다. 나는 볕이 좋은 날이면 명동, 홍대, 가로수길, 압구정동, 청담동의 멀티숍을 모조리 돌아보는 취미가 있는데, 이건 단순히 소비를 위한 강박적 행동은 아니다. 지금 한국의 멀티숍은 패션과 라이프스타일의 어떤 총합이다. 각각의 멀티숍 오너들이 각자의 취향으로 전 세계에서 가져온 제품들을 보고 있으면 지금 세대의 가장 중요한 두 단어가 '취향taste'과 '큐레이션curation'일거라 거의 확신하게 된다.

온라인 멀티숍의 경우도 마찬가지다. 이를테면 메종 마틴 마르지엘라의 옷이라고 해도, 각각의 온라인 멀티숍은 서로 다른 메종 마틴 마르지엘라의 제품들을 갖다 놓는다. 캐나다의 SSENSE.COM이 팔고 있는 황금색의 마르지엘라 지갑은, 스웨덴의 TRESBIENSHOP.COM의 마르지엘라 제품 중에서는 찾을 수가 없다. 스웨덴의 컨템포러리한 멀티숍이 보기에 그건 지나치게 우아한 취향의 물건이었을 수도 있고, 혹은 그저 주인장의 마음에 들지 않았기 때문일 수도 있다. 어쨌거나 나는 각각의 온라인 공간으로 들어설 때마다 나의 취향과 그들의 취향을 비교하고 겹쳐본다. 그리고 그 모든 걸 내 머릿속에서 다시 한 번 큐레이팅한 뒤 마침내 맥북을 열고 활자를 치기 시작한다. 그러니까 이건 결국 크리에이트는 아니다. 혹은, 이것도 크리에이트인가?

Real Cannes

Behind the scenes from Cannes Film Festival
2007

SEPTEMBER
2013

GEEK JOURNAL

NO.13

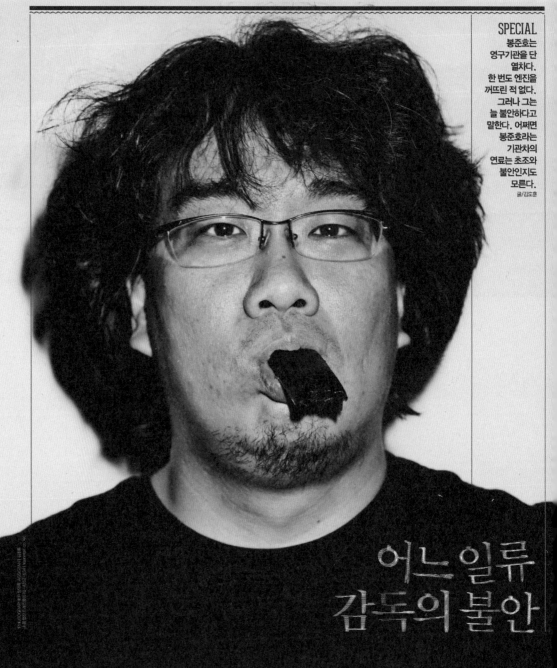

SPECIAL

봉준호는
영구기관을 단
열차다.
한 번도 엔진을
꺼뜨린 적 없다.
그러나 그는
늘 불안하다고
말한다. 어쩌면
봉준호라는
기관차의
연료는 초조와
불안인지도
모른다.

글/김도훈

어느일류
감독의 불안

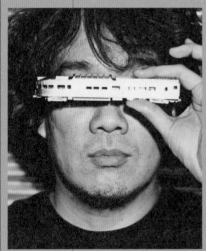
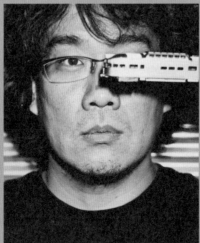
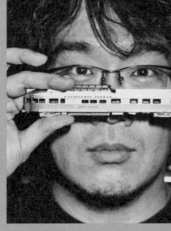

봉준호 감독의 왼쪽 상반신에는 문신이 있다. 팔뚝에서 시작해 가슴팍까지 이어지는 이 문신은 〈마더〉를 촬영할 당시 새긴 것이다. 가슴에는 나무가 그려져 있고, 팔뚝에는 독수리가 있었다. "홍경표 촬영감독 따라가서 했어요. 영화에 등장한 나무가 너무 예뻐서 기념으로 새겼죠." 봉준호와 문신이라니 이게 어울릴 법이나 한 조합인가 싶겠지만 기실 봉준호는 그런 남자인지도 모른다. 그러니까 이 글을 읽는 당신이 봉준호라는 남자에 대해서 뭘 알고 있나. 그는 한국을 대표하는 거장이다. 지금 한국에서 봉준호라는 이름만큼 비평가와 관객과 사업가들을 동시다발적으로 흥분시키는 감독은 없다. 그런데 다시 생각해보자, 혹시 우리는 그에게 '거장'이라는 이름을 너무 이르게 붙인 건 아닌가? 봉준호는 겨우 40대 중반의 나이다. 이제 겨우 다섯 편의 영화를 만들었다. 어쩌면 그는 아직 무르익지 않은 감독일지도 모른다. 아직도 가능성을 남겨두고 있는 동세대의 젊은 감독일지도 모른다. 아직도 가능성이 남았다니, 다른 감독들이 들으면 절망할 소리긴 하지만.

봉준호를 만난 건 〈설국열차〉가 갓 개봉한 주다. 극장에 영화가 걸리자마자 SNS와 인터넷은 순식간에 달아올랐다. 모두 이 거대한 영화에 대해 한마디 덧붙이지 않고는 자신의 지성을 용납할 수 없다는 양 떠들어댔다. 개봉 첫 주 흥행 성적은 기가 막히게 좋았지만 봉준호의 영화로서는 이례적으로 나뉘는 찬반양론이 어딘가 조금 불안하기도 했다. "트위터는 좀 보세요?" "처음에 보려고 하다가 멈췄어요. 〈마더〉 때만 해도 SNS 같은 건 별로 없었는데, 이제는 기사 시사회 끝나고 주차장을 빠져나가기도 전에 막 평가가 올라오더라고요. 와, 이게 참 무섭구나 싶었죠. (웃음)" 물론 이 글을 쓰는 시점에 〈설국열차〉는 한국 영화 역사상 최단기간에 700만 명의 관객을 극장으로 끌어모았다. 거대한 영화란 게 그렇다. 한 번 가속도가 붙으면 궤도를 탈출하는 일이 없다. 모두가 극

장으로 달려가고, 모두가 SNS로 달려가고, 영화는 감독의 통제를 떠나 질주를 시작한다. "시작하기도 전에 프라이팬이 너무 뜨겁게 달궈져 있었어요. 거기에 제가 소고기를 올리긴, 닭고기를 돌리긴, 돼지고기를 올리긴 다 익기도 전에 새까맣게 타버릴 수밖에 없었죠. 이 강풍이 빨리 지나가면 좋겠어요. 시간이 지나고 나면 자연스럽게 영화 자체만 남게 되잖아요."

자, 그렇다면 영화 자체만 두고 이야기를 해보자. 누구는 〈설국열차〉를 보고 신자유주의 비판을 보고(이건 시작부터 조금 틀려먹은 이야기다). 누구는 체제의 종말에 대한 은유를 보고(이건 꽤 알리가 있는 소리다), 누구는 할리우드적 욕망과 봉준호적 욕망의 충돌을 본다(이건 이야기할 거리가 앞으로도 무한한 이야기다). 흠. 내가 이 영화에서 본 것은 사실 섹스였다. 당신이 〈설국열차〉를 싫어할 수는 있겠지만, 이 영화의 거의 극적이라 할 법한 섹시함을 무시할 수는 없을 것이다. 일단 이건 기차에 관한 영화다. 그 옛날 알프레드 히치콕은 오로지 두 남녀가 섹스를 했다는 사실을 보여주기 위해 기차가 터널을 통과하는 장면을 삽입하지 않았던가, 머리카락의 기차 정사 신은 또 어떻고. "귀에 걸면 귀걸이 코에 걸면 코걸이긴 한데, 복도나 좁은 공간을 질주하는 것이 섹스를 의미한다고들 하잖아요. 이 영화 자체가 움직이는 복도를 무대로 하는 건데, 만약 기차 내부를 여성의 성기로 보자면 이 사람들이 페니스인 거죠. 아예 금속 페니스를 만들어서 문을 뚫는 장면도 있잖아요. 엄청 노골적이죠. 근데 또 기차라는 게 바깥에서 보면 페니스니까 그게 또 막 터널을 뚫고…, 아 모르겠어요. (웃음)" "저는 뭐, 항상 봉준호의 영화는 섹시하다고 생각했습니다." 〈괴물〉 때도 그런 얘기를 좀 들었어요. 〈마더〉야 뭐 워낙 노골적

GEEK Journal
〈어느 일류 감독의 불안〉
2013. 09

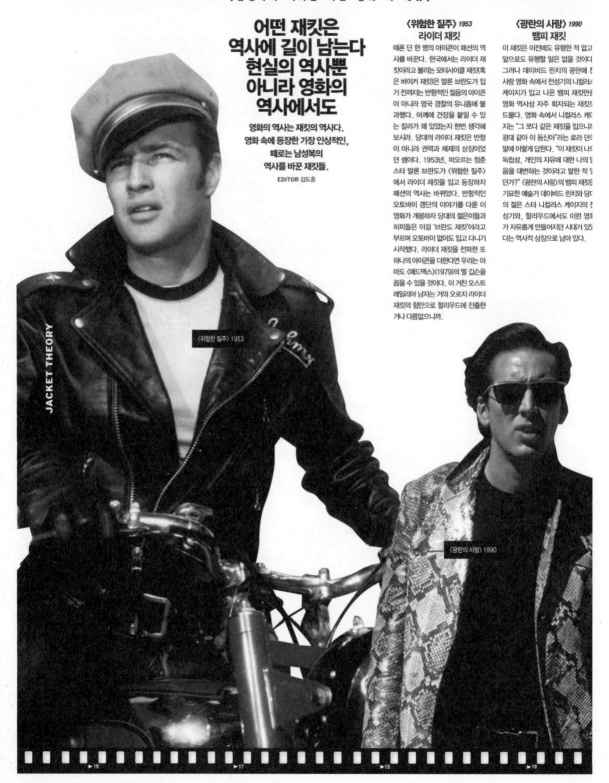

어떤 재킷은
역사에 길이 남는다
현실의 역사뿐
아니라 영화의
역사에서도

영화의 역사는 재킷의 역사다.
영화 속에 등장한 가장 인상적인,
때로는 남성복의
역사를 바꾼 재킷들.

EDITOR 김도훈

JACKET THEORY

〈위험한 질주〉 1953

〈광란의 사랑〉 1990

〈위험한 질주〉 1953
라이더 재킷

때론 단 한 명의 아이콘이 패션의 역사를 바꾼다. 한국에서는 라이더 재킷이라고 불리는 모터사이클 재킷(혹은 바이커 재킷)은 말론 브란도가 입기 전까지는 반항적인 젊음의 아이콘이 아니라 영국 경찰의 유니폼에 불과했다. 어깨에 견장을 붙일 수 있는 라이더 재킷이 왜 있었는지 한번 생각해보자. 당대의 라이더 재킷은 반항이 아니라 권력과 체제의 상징이었던 셈이다. 1953년, 떠오르는 청춘스타 말론 브란도가 〈위험한 질주〉에서 라이더 재킷을 입고 등장하자 패션의 역사는 바뀌었다. 반항적인 오토바이 갱단의 이야기를 다룬 이 영화가 개봉하자 당대의 젊은이들과 히피들은 이걸 '브란도 재킷'이라고 부르며 오토바이가 없이도 입고 다니기 시작했다. 라이더 재킷을 전파한 또 하나의 아이콘을 더한다면 우리는 아마도 〈매드맥스〉(1979)의 멜 깁슨을 꼽을 수 있을 것이다. 이 거친 오스트레일리아 남자는 거의 오로지 라이더 재킷의 힘만으로 할리우드에 진출한 거나 다름없으니까.

〈광란의 사랑〉 1990
뱀피 재킷

이 재킷은 이전에도 유행한 적 없고 앞으로도 유행할 일은 없을 것이다. 그러나 데이비드 린치의 광란에 찬 사랑 영화 속에서 전성기의 니컬러스 케이지가 입고 나온 뱀피 재킷만큼 영화 역사상 자주 회자되는 재킷도 드물다. 영화 속에서 니컬러스 케이지는 "그 쪼다 같은 재킷을 입으니까 광대 같아 이 등신아"라는 로라 던의 말에 이렇게 답한다. "이 재킷이 나의 독립성, 개인의 자유에 대한 나의 믿음을 대변하는 것이라고 말한 적 없던가?" 〈광란의 사랑〉의 뱀피 재킷은 기묘한 예술가 데이비드 린치와 당대의 젊은 스타 니컬러스 케이지의 기성기와, 할리우드에서도 이런 영화가 자유롭게 만들어지던 시대가 있었다는 역사적 상징으로 남아 있다.

큐레이션이란
다른 사람이 만들어놓은
콘텐츠를 목적에 따라
가치 있게 구성하고
배포하는 일이다.
김도훈은 큐레이션하는
글쟁이로, 그의 촉은 예민하다.
그는 세상이 돌아가는
꼴을 살피고 다양한 이슈와
맥락을 짚으며 그 사이의
함의를 찾는다.
그것이 영화이건 사회이건
혹은 그 어떤 것이든 말이다.

BUTT

www.buttmagazine.com/magazine

네덜란드에서 발행되는 게이 매거진 〈BUTT〉의 홈페이지다. 지면으로
나오던 잡지지만 몇 년 전 폐간된 뒤 온라인으로만 발행된다. 사실 BUTT의
진수는 핑크색 종이에 흑백으로 소담하게 인쇄하면서도 날을 잃어버리지 않는
레이아웃이었다.
이젠 역사가 되어버렸지만 여전히 BUTT의 홈페이지는 지금 잡지 디자인과
사진의 최첨단에 서 있다.

SSENSE

www.ssense.com

가장 자주 들어가는 온라인 편집숍이다. 캐나다에 위치한 이 편집숍은 세상에
존재하는 거의 모든 레이블의 새로운 제품들을 자신들만의 취향으로 선별해
판다. 동시에 센스닷컴은 매달 에디토리얼 기사를 자체적으로 만들어서
사이트에 싣는데, 이 에디토리얼의 수준이 놀랍다. 물건을 제대로 팔기 위한
끝내주는 마케팅이라고 해도, 뭐 어떤가.

THE HUFFINGTON POST
www.huffingtonpost.com

〈허핑턴 포스트〉한국판에서 일하기 전에도 나는 〈허핑턴 포스트〉의 열렬한
애독자였다. 버락 오바마와 맷 데이먼의 블로그 글을 읽고, 지금 가장
널리 입소문으로 퍼지는 동영상들을 챙겨보고, 지금 세상이 돌아가는 꼴을
추적한다. 이게 저널리즘의 미래인지는 아직 잘 모르겠지만 미디어의 미래를
제시하고 있는 건 분명하다.

ALPHABETICALIFE
alphabeticalife.com

나는 안톤 자비에르를 플리커Flickr에서 만났다. 싱가포르에 살던 패션,
라이프스타일 블로거였던 그는 내가 올린 사진들을 보고 온라인으로 인터뷰를
청해왔고, 이후 싱가포르에서 직접 만나면서 돈독한 친구가 됐다. 현재
〈Catalog〉매거진 에디터로 일하는 그의 블로그는 세상의 댄디들이 어떻게
살아가는지, 무엇을 구입하는지에 대한 최상의 가이드다.

leeshot

`lesshot.com`

지금 한국에서 가장 재미있는 작업을 하는 포토그래퍼를 단 한 명만
선정하라면 'less'라는 이름으로 활동하는 김태균이어야 한다. 개인적으로도
알고 지내는 이 친구의 작업들은 그게 패션잡지를 위한 촬영이건 f(x)와
샤이니의 앨범 아트이건 개인적인 작업이건, 언제나 한결같이 less에서 more를
만들어낸다. 거의 모든 작업들을 충실하게 올려놓는 것도 마음에 쏙 든다.

COMME-des-GARCONS

www.comme-des-garcons.com

나에게 꼼데가르송은 패션 브랜드를 넘어선 하나의 예술적 운동에 가깝다.
정기적으로 업데이트되지만 어떤 것도 업데이트되지 않은 이 홈페이지는
컴퓨터를 켤 때마다 켠다. 딱히 할 일이 없을 땐 그냥 켜 둔다. 세상에서 가장
순수예술에 가까운 홈페이지라고, 감히 생각한다. 레이 가와쿠보도 그렇게
생각할 것이다.

Wolfgang Tilmans

tillmans.co.uk

볼프강 틸만스의 사진에 완전히 사로잡힌 건 오래 전 파리에서 우연히 그의
사진집을 샀을 때부터였다. 그의 영향을 받은 동세대 사진가들이 상업적인
거장으로 떠오르는 와중에, 그는 오히려 사진의 어떤 순수한 본질로 돌아가기
시작했다. 이 사이트에 들어갈 때마다 나는 볼프강 틸만스의 한국 전시를 홀로
머릿속으로 큐레이팅하곤 한다.

POPEYE

blog.magazineworld.jp/popeyeblog

일본 남성지 〈POPEYE〉는 2년 전의 개편과 함께 묘한 잡지가 됐다. 말하자면
남성패션의 〈BRUTUS〉라고 일컬을 정도로, 하나의 주제를 파고드는
그 꼼꼼하고 세밀한 방대함은 한국의 잡지쟁이들을 뒷목잡고 쓰러지게 만든다.
이 잡지의 블로그에는 그들이 주장하는 '시티보이!'를 일본 곳곳에서 찾아내는
코너가 있는데, 단순한 '독자 참여 콘텐츠'를 넘어서는 즐거움이 있다.

©www.metacritic.com

metacritic

www.metacritic.com

'메타크리틱'은 영화, TV, DVD, 음반, 게임 등 모든 매체의 리뷰를 수집한 뒤 점수를 매기는 사이트다. 이를테면 로튼토마토닷컴과 거의 일란성 쌍둥이라고 할 수 있다. 다만 메타크리틱은 보다 협소하게 지면매체에 실린 리뷰어들의 평점만을 참고로 점수를 낸다. 대중들이 매기는 불균질한 별점의 홍수 속에서 메타크리틱은 여전히 꽤 도도하다.

©www.flickr.com

Flickr

www.flickr.com

나만의 북마크라고 내세우긴 어쩨 조금 부끄러운 사이트다. 하지만 크리에이터, 혹은 리-크리에이터로서 나에게 가장 거대한 영감을 주는 사이트를 단 하나만 꼽는다면 플리커밖에 답이 없다. 전 세계 아마추어 사진가들이 끊임없이 올리는 사진들을 탐험하고 있으면 뭔가 대뇌피질이 깨어나는 기분이 든다. 나 역시 필름 카메라로 찍은 사진들을 closer21이라는 이름으로 올린다.

팀 + 팀

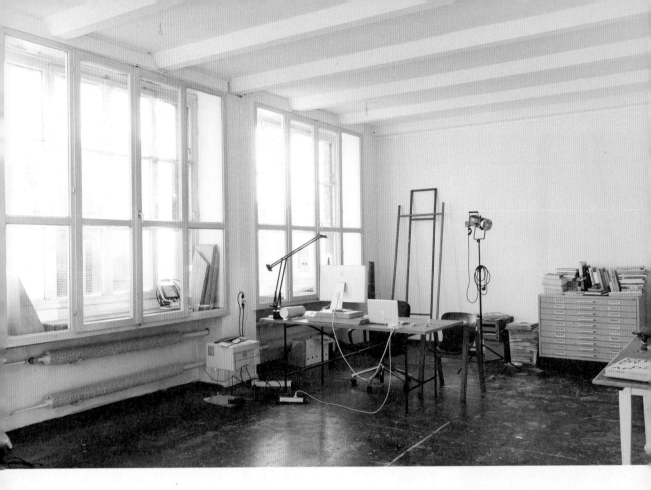

**우리에게
가장 중요한 건
관계 맺음이다**

브레인스토밍을 하며
대략적인 스케치를 그려본다.
그리고 나서 끊임없이
이미지를 주고받으며 서로 만든
작업물을 보여준다. 작업을
하면서 서로의 작업과정을
지켜보는 것은 중요하다.
피드백은 작업을 완성시킨다.

서로 온라인 스크랩북을
공유하는데 이를 통해
서로가 요즘 무엇에 관심을
가지고 지내는지 알 수 있다.
서로에게 영향을 미치며 함께
진행되어가는 과정이 좋다.

아이디어에
관심을 쏟는 것만큼
작업할 수 있는
기회를 적극적으로
찾는다

사실 영감은 어느 곳에서나
받을 수 있기 때문에
딱히 어느 한 곳에서 영감을
받는다고 꼬집어 말하긴
힘들다. 일상 속 강렬한
인상과 경험으로부터
영감은 자연스럽게 얻어진다.

콜라보레이션 듀오

1980년생 Tim Rehm과
1983년생 Tim Sürken로
이루어진 디자인 듀오
Tim und Tim은 독일
베를린Berlin과 빌레펠트
Bielefeld를 기반으로
활동하고 있다. 아트 디렉션과
콘셉트 개발을 중점으로,
아트 · 디자인 · 광고 사이에서
다양한 크리에이티브
프로젝트 및 콜라보레이션
작업을 진행한다.
-
www.timandtim.com

우리 작품은 주로 예술과 디자인의 상호 작용에 관한
것이다. 새로운 방법이나 접근을 시도해보는 것을 아주
좋아하며 자유롭게 시작한 프로젝트가 상업적 맥락에서
이용되거나, 그 반대의 경우도 종종 있다. 외부의 인풋,
담론 그리고 다른 예술가, 포토그래퍼, 디자이너 등과의
콜라보레이션이 우리 작업에서는 아주 중요하다.
지금 우리는 베를린에 위치한 디자인 에이전시
홀트HORT에서 의뢰를 받아 몇 가지 프로젝트를
작업 중이다. 프로젝트 주제는 인터내셔널
라이프스타일에서부터 패션 브랜드, 독일의 문화를
기반으로한 것들이다. 클래식 음악을 전문으로 하는
레코드 회사의 아트 디렉션 작업을 (이 글을 쓰고 있는
기점으로) 방금 막 시작했으며, 지금부터 발행되는 모든
것은 우리가 디자인하기로 했다.
독일 큐레이터 토머스 티엘Thomas Thiel과 전시
프로젝트를 진행했으며, 그 외에도 프로젝트 그룹 g117과
함께 다양한 자유 프로젝트 및 전시를 진행 중이다.
대학 시절에는 큰 스튜디오에서 함께 생활하며 작업
했다. 그 스튜디오는 오래된 공장에 있었는데, 그 공간을
다른 예술가들과 함께 공유했다. 그러나 3년 전부터
각자 베를린과 빌레펠트에 살면서 작업을 하고 있다.
현재 작업하는 스튜디오는 빌레펠트에 위치해있다.
우리가 처음 만나게 된 대학 역시 이곳에 있다.
베를린에서는 홀트 작업실에서 일하는데 전 세계에서
모인 훌륭한 디자이너들과 만날 기회가 많다. 떨어져

일한다고 해서 공동 작업에 타격이 있다거나 하지는 않는다. 물론 같은 공간에서 얼굴을 마주하고 이야기할 때보다는 못하겠지만 말이다. 게다가 매일 스카이프Skype를 통해 온라인 스크랩북을 공유하는데 이를 통해 서로가 요즘 무엇에 관심을 가지고 지내는지 알 수 있다.

사실 영감은 어느 곳에서나 받을 수 있기 때문에 딱히 어느 한 곳에서 영감을 받는다고 꼬집어 말하긴 힘들다. 디자인이나 아트 씬art scene에 영향을 받기도 하지만, 그보다는 일상생활 속에서 받는 강렬한 인상과 경험에서 더 많은 영감을 얻는다. 대체로 각 프로젝트를 할 때마다 공을 들여서 충분히 시간을 투자하는 편이다. 충분한 사전 조사와 영감을 얻은 후에 작업을 시작해야 디자인의 토대가 잘 다져진다. 대부분의 경우 여러 개의 프로젝트를 한 번에 진행한다. 각기 다른 작업들이 서로에게 영향을 미치며 함께 진행되어가는 과정이 좋다. 자연스럽게 우러나와야만 하는 프로젝트가 있는가 하면, 좀 더 개념적인 접근이 필요한 경우도 있다. 보통은 이 두 측면을 한데 어우르기 위해 노력한다. 다양한 분야에서 활동하는 디자이너, 아티스트들을 비롯한 친구들 역시 작품에 중요한 역할을 한다.

블로그, 온라인 매거진을 비롯한 다양한 채널을 통해 동시대 예술가들을 팔로잉하고 있지만, 무엇보다도 우리 주변에 있는 예술가, 디자이너들에게 가장 많이 관심을 갖는 편이다. 그들이 독자적으로 추구하는 아이디어 자체에도 관심을 갖긴 하지만, 무엇보다도 콜라보레이션의 기회를 적극적으로 찾는다. 우리에게 가장 중요한 건 이런 관계 맺음이다. 일 외적으로 어떤 사람을 알게 되면 그 사람과 훨씬 더 빠르게 깊은 수준까지 유대감을 가질 수 있다. 스카이프에만 의지하는 콜라보레이션과 비교해 보면 그 차이를 더 확실히 알 수 있다.

The Future Will Be Confusing Wiedereröffnung (6.–9. September 2012) Gob Squad (Before Your Very Eyes & Are You With Us) Mats Staub (21 & Erinnerungsbüro) Dries Verhoeven (Dein Reich komme) Ontroerend Goed (A Game Of You) Sarah Vanhee (Ohne Titel (Frankfurt)) Tim Etchells (Will Be) Eröffnungs-party (8. September ab 22 Uhr) Tickets (+49 69 405895-20, www.mousonturm.de) Künstlerhaus **Ｍ** Mousonturm GmbH (Waldschmidtstraße 4, 60316 Frankfurt am Main)

Mousonturm

Reopening campaign
In collaboration with Hort

I wanna be your dog

g117 and Lars Rosenbohm

Artists Unlimited

Nr. 5

Cover design for the 2012 Artists Unlimited annual report

Serhat Işık

AW 2013 14

Photography: Kirchknopf+Grambow

Fashion design: Serhat Işık

Nike Football

Fan T-shirts
Photography: Michael Kohls
In collaboration with Hort

Sphere

Postcard

Marc Romboy & Ken Ishii

Taiyo
Photography: Michael Kohls and Bene Brandhofer
In collaboration with Hort

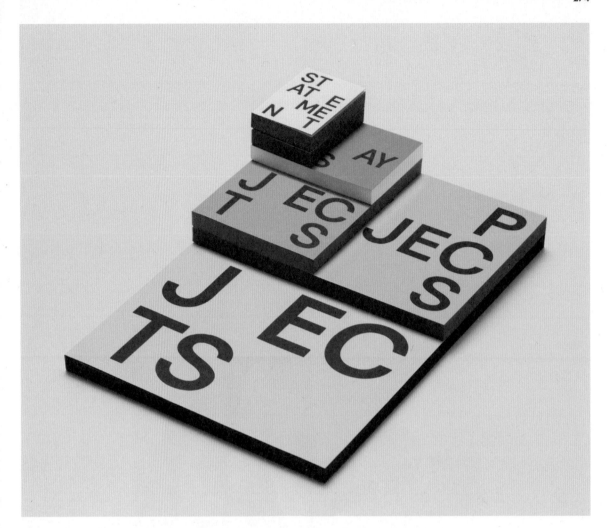

City By Landscape

The Landscape Architecture of Rainer Schmidt
Photography: Michael Kohls
In collaboration with Hort

간결하면서도 견고한 구조를
보여주는 팀+팀은
작업과정 속에서 프로젝트의
의미를 발견한다.
작업은 자연스럽게 나오기도
하고, 개념적 접근이나
새로운 시도를 통해
도출되기도 한다.
실물보다 큰 생각에 사로잡혀
골머리를 앓을 때 그들이
모아둔 즐겨찾기는 꽤 유용한
레퍼런스 이미지가 되어준다.

HORT

www.hort.org.uk

홀트 창립자 아이케 쾨니히Eike König는 우리의 오랜 친구이기도 하다. 우리는 거의 10년 가까이
홀트Hort사의 의뢰를 받아 일하고 있다. 물론 우리의 독자적 프로젝트도 함께 진행하면서 말이다.
홀트 웹사이트에는 스튜디오의 최근 작품들을 비롯해 우리의 프로젝트도 몇 가지 올라와 있다.

Michael Kohls Photography

www.michaelkohls.com

마이클 콜스는 독일의 젊은 포토그래퍼이다. 대학에 다니면서 그와 그의 작품에 대해 알게 되었다.
특히 패션 사진 분야에서 앞으로 그와 몇몇 프로젝트를 함께 할 예정이다.
이 웹사이트에는 그가 진행 중인 작업들이 올라와 있다.

Arists Unlimited

www.artists-unlimited.de

'아티스트 언리미티드'는 아티스트들의 협회이면서 동시에 이들이 함께 생활하고 작업하는 아트
하우스다. 갤러리를 운영하고 있으며 주거 프로그램도 함께 운영한다. 웹사이트에 들어가면 이들의
활동에 대해 자세히 알 수 있다.

CULT

www.thisisacult.org

현대 사진과 영화 제작 과정을 온라인으로 볼 수 있는 곳이다. 엄선된 기존 아티스트들은 물론이고
곧 나올 예술 작품들도 감상 가능하다.

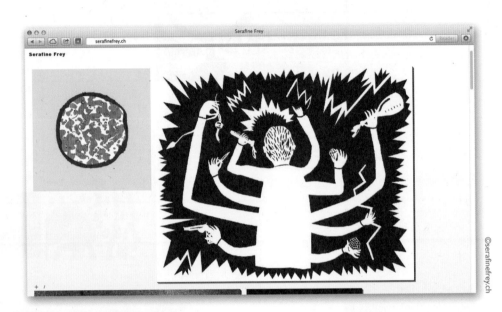

Serafine Frey

serafinefrey.ch

세라핀 프레이는 아주 신나는 작품을 보여준 스위스 출신의 젊은 일러스트레이터다.
홀트에서 일하면서 그녀를 알게 되었는데 우리는 좋은 친구가 됐다. 프레이는 자신의 스튜디오에서
작업을 하기 때문에 텀블러Tumblr에서 그녀를 팔로잉하고 있다.

LARS ROSENBOHM

www.larsrosenbohm.de

랄스 로젠봄Lars Rosenbohm은 드로잉과 페인팅 분야에서 작업의 주제를 이끌어낸다.
이 웹사이트는 진행 중인 그의 작품에 대해 시시각각 달라지는 모습을 보여준다.

BIELEFELDER-KUNSTVEREIN

www.bielefelder-kunstverein.de

빌레펠트 미술 협회는 이 고장에서 가장 흥미로운 문화 예술 기관이다.
우리는 이곳 관리인인 토머스 티엘과 함께 카탈로그나 전시 디자인 등 여러 개의 프로젝트를
진행했으며 웹사이트에 모든 활동들이 기록되어 있다.
"뮤지엄 오프 뮤지엄Museum Off Museum" 프로젝트를 하는 동안에는 웹사이트를
블로그로 전환해 관련 예술가, 큐레이터 그리고 과학자들이 운영한다.

STILLED FILMS

www.stilledfilms.com

데니스 뉴셰퍼–루브Dennis Neuschaefer-Rube는 다양한 측면에서 필름과 포토그래피라는
미디어를 다룬다. 이 웹사이트에는 그의 프로젝트 '스틸드 필름Stilled Films'이 문서화되어 올라와
있는데 이 프로젝트에서 데니스는 정적인 이미지와 동적인 이미지 간의 경계선을
중점적으로 탐구하였다.

Colophon

www.colophon-foundry.org

콜로폰Colophon은 런던에 위치한 디자인 스튜디오 '더 앙땅뜨The Entente', '앤써니 셔릿 & 에드
해링턴Anthony Sheret & Edd Harrington'이 설립한 독립 주조 시설이다. 웹사이트에서는 콜로폰의
최신 디자인 및 정성 들여 제작한 견본 책자를 구매할 수 있다.

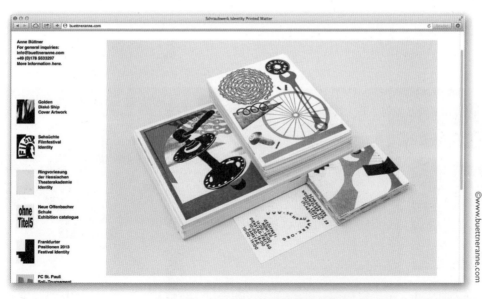

Anne Büttner

www.buettneranne.com

우리는 앤 뷰트너와 함께 여러 번 홀트에서 의뢰한 프로젝트를 했다.
뷰트너는 뛰어난 디자이너이자 일러스트레이터, 포토그래퍼이며 좋은 친구이기도 하다.
이 웹사이트에는 그녀의 최근 작품들이 올라온다.

집중력이 떨어지고
업무만족도가 그다지
높지 않을 때
때때로 장소나 도구 탓을
해보게 된다.
하지만 막상 작업에
몰입하면 언제 그랬냐는 듯
까맣게 잊는다.

—

물 흐르듯
행동이
자연스럽게
이루어지는
느낌

창고 대개방

이렇다 할 업적 없이
디자인한답시고 여기저기
돌아다닌다. 간혹 강사로,
어떤 때는 글로, 그리고
가끔은 디자이너로 밥벌이를
겨우 해나가고 있다. 지금은
타이포그래피 잡지 〈ㅎ〉의
공동 편집장, 디자인
스튜디오 N&Co. 대표로
혼자 일하고 있다. 취미는
장난감 수집(지금은 "철인
28호"만 모은다), 미국 만화책
수집(작년까지만 해도 가리지
않고 모았지만, 이제 특정
시기에 특정 슈퍼히어로
장르에만 집중한다), 그리고
책상 정리(취미라기보다
실현 불가능에 대한 끊임
없는 도전, 해보고 또 해보는
일종의 수양)이다. 현재 공기
맑은 중랑구에서 아내와 아들
셋과 함께 작은 연립에서
옹기종기 살고 있다.
—
www.enetco.biz

평소에 보고, 듣고, 읽거나 고민하던 것에서 영감을
찾으려고 한다. 책, 잡지, 영화, TV, 음악, 웹(블로그,
사이트, 동영상), 전시/이벤트 등 무엇이든 여과 없이
수용하려고 하니, 이제 집과 사무실은 창고에 가깝다.
음악과 사진은 다행히 디지털 파일이어서 컴퓨터와
외장하드에 보관해 공간을 많이 차지하지 않지만 책,
(특히) 잡지는 대책이 없다. 하지만, 일이 들어오면
고민거리나 포스트잇으로 꼽아둔 내용을 다시 찾아
작업과 접목해 공통분모를 찾으려고 한다. 그런 연결
고리에서 작업을 시작하니 책, 잡지, 외장 데이터를
섣불리 정리할 엄두가 나지 않는다.
싸돌아다니는 시간이 많아 노트북이 작업 공간이라 할
수 있는데, 커피숍, 지인 사무실, 지하철이나 버스에서
작업을 적지 않게 한다. 물론, 책상에 앉아 작업하는
시간이 대부분이지만, 특별히 작업 공간에 대한 애착이
없다. 한번은 서서 업무를 보면 능률이 오른다기에 얼마
동안 시도해봤고, 더운 여름엔 새벽 서너 시쯤 일어나
작업하기도 한다. 일에 몰두하면 공간에 대한 제약을
크게 받지 않는다. '몰두'까지 가는 게 어려운 것이지.
누구나 한 번쯤은 해봤을 수도 있지만, 가끔 내 이름을
구글에 검색해본다. 한 가지 더 'UFO Sightings'를
구글 이미지에 정기적으로 검색하는데 생각보다
어마어마하게 많은 양의 이미지가 있고 꽤 자주
업데이트되는 것 같다. 외계 생명체, 미확인 비행
물체에 대한 허와 실을 이야기하기 전 그토록 다양한
이미지들이 세계 각지에서 만들어지고 또 웹에
올려지는 게 흥미롭고 재미있다.

온라인에서 내가 즐겨 찾는 사이트는 주로 꼬리에 꼬리를 물면서 발견한다. 이 사이트에서 발견한 재밌는 이야깃거리가 자연스럽게 다른 사이트로 이동하고, 그러다 보면 어느새 전혀 다른 눈요기로 정신이 팔려있다. 그런 '가지치기'가 결국 온라인 즐겨찾기를 형성하게 된다. 물론, 자주 방문하고 신뢰가 쌓인 사이트들이 오래도록 남지만 말이다. 직접 재보지 않았지만 한 사이트에 꽂히면 1~2년 정도 즐비하게 그 사이트를 방문하는 것 같다. 일종의 편식인데, 질리면 곧장 다른 사이트로 넘어간다.

오프라인에서는 산 타는 걸 즐긴다. 주로 서울 근교의 산들을 오르내리며 매력이 넘치는 지리산도 거듭 오르고 있다. 작년에 백두대간 종주를 시도하다가 집안일로 결국 중간에 포기했는데 곧 다시 도전해볼 생각이다.

나는 내 스타일대로 작업하려고 하지 않는다. 작업에 맞는, 클라이언트에 맞는 작업을 하려고 한다. 때론 내 고집을 버리거나 예산이나 일정으로 타협할 때도 있지만, 그것이 디자이너라는 직업의 한 면모라 생각한다. 한편, 실력이 연마되고 경험이 쌓여감에 따라 개인 작업을 방구석에 숨어 독수공방하는 소꿉장난에서 많은 사람들에게 알릴 수 있는 상품으로 개발할 생각이 자꾸만 든다. 앞으로 기대하시라!

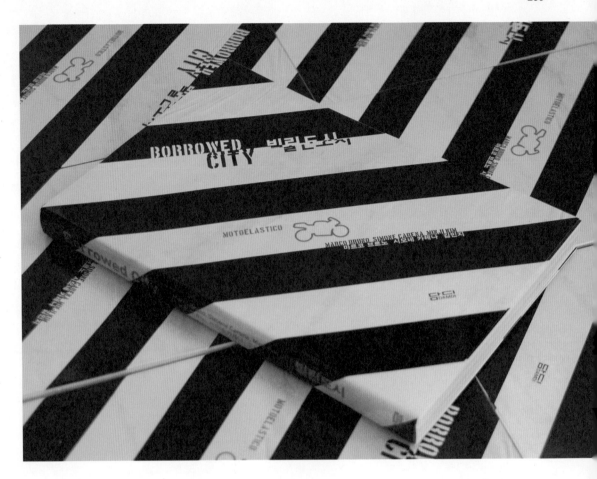

Borrowed City

국내 이탈리아 건축 사무소 모토엘라스티코와 함께 만든 책으로
우리나라에서 공공장소를 사적으로 빌리는 행위를 기록하고 있다.
2013년 프랑크푸르트 국제 도서전에서 올해의 건축상을 받았다.
www.borrowedcity.com

How to Use
The Borrowed City
빌린도시 사용법

what? who?
무엇을 누가
빌리나?

where?
how long?
어디서 얼마 동안
빌리나?

Borrowing time
빌리는 시간

Spotter
사례 찾은 사람

Quote
한마디

Borrowed Planet | 빌린 행성:
Two Nails Barber Shop
Ho Chi Min City Vietnam
두 개의 못으로 걸려있는 이발소,
베트남 호치민

Food Marks
음식 흔적들
evidence of sales
매상의 증거

6hr | daily 매일|

MOTOElastico
모토엘라스티코

Goodies | 음식재료
to satisfy difficult clients
까다로운 손님도 자꾸 찾아
오도록

PVC Cover | PVC 천막
to protect cooks and
customers
손님 및 주방을 보호하
기 위해

Trash Bins | 쓰레기통
to borrow the sidewalk
responsibly
인도를 착하게 빌리기 위해

Preparation Table
재료 테이블
to store ingredients
재료 보관을 위해

Menu Lights, Air Plug
메뉴 전등, 전기구
to operate the restaurant
식당을 운영하기 위해

Portable Restaurant | 이동식 부엌
all you need to cook and eat
요리에 필요한 모든 것

Fan | 선풍기
to remove kitchen fumes
냄새를 빼기 위해

On the Sidewalk | 인도에서

Set-up a Delivery Depot | 배달 센터 운영하기

지콜론 표지

SADI(Samsung Art and Design Institute)의 김현미 선생님과 함께 월간
지콜론의 제호를 매달 다른 서체로 바꾸는 프로젝트.
그달의 g:를 설명함으로 타이포그래피의 최근 동향을 소개하고
타이포그래피에 대해 좀 더 견문을 넓힐 수 있는 기회였다. / 2012

일상의 정보 디자인

지콜론 8월호 특집. 정보 디자인은 다소 어렵게 느껴지는데, 우리
주위를 둘러보면 매일같이 부딪히는 것들이다. 70쪽 이상을 기획하고,
원고 및 인터뷰, 디자인을 아트디렉션했다. / 2011. 08

Post Text: The Destiny of Shit

포스트 텍스트: 똥의 운명

한글, 언어, 격언, 문화적
이질감을 주제로 한 외국계 한국
디자이너들의 타이포그래피 전시

**A Typographic Exhibition
Concerning Idioms, Language,
Hangul and (kind of, sort of,
almost) Korean Designers.**

**12. 08, 2012
–
01. 12, 2013**

Opening
Sat. 12. 08 3pm
at
**Samwon
Paper Gallery**

한국과 연계된 30명 이상의
작가 및 디자이너들이 한글,
타이포그래피, 그리고 똥포
문화로 힘을 모아 똥을 �싼다.

**30+ designers and artists
from around the world with
cultural and experiential
links to Korea explore
Hangul typography through
the playful, whimsical
and humorous world of
poop, feces, shit.**

**P O S T
T E X T**
포스트텍스트

ᅙ IdN **samwon**
PAPER

posttextpost.tumblr.com
papergallery.co.kr

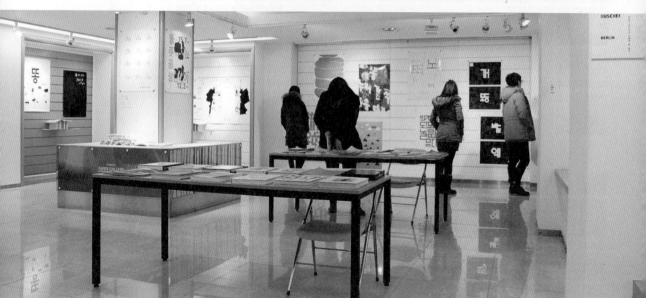

포스트 텍스트

크리스 로, 이마빈, 알렉스 서와 함께 기획한 전시.
문화적 이질감이 가져오는 불협화음을 탐색하는 전시로, 한국과 교류가
있는 작가들 이를테면 교포 2세, 혹은 한국에 체류했던 작가들에게 속담을
하나씩 줘, 그에 대한 '해석'을 포스터의 형태로 담아 전시했다. 홍보
포스터는 4명의 기획자들이 하나씩 작업해 무작위로 배포했다. / 2012

삼원 페이퍼 갤러리 전시 − Veiling & Unveiling 전
삼원 페이퍼 갤러리에서 김범석 큐레이터가 기획한 전시의
참여작 − 주제는 추리극으로 불확실성에 대한 작업들이었다. 미확인
비행물체 사진들의 진실, 포토샵 되었는지, 외계 비행물체인지 확인할
바가 없는데도 불구하고 끊임없이 이미지는 올라오고
잊을만하면 다시 목격자의 진술이 보도된 구글 이미지 검색으로 모은
이미지들을 검색 순으로 정리한 포스터이다. / 2011

Typename 서체 디자이너 오마주 프로젝트

서체의 이름 못지않게 서체의 시대적 배경, 콘셉트 그리고 무엇보다 누가
디자인했는지는 중요하다. 본 프로젝트는 서체 디자인의 초심을 한번
되짚어보자는 취지에 있다.
서체의 얼굴Typeface도 중요하지만, 그에 버금가는 중요한 사항은
그 서체의 이름Typename에도 있다.
사람도 '됨됨'이나 '평판'을 이름에 남기듯이 뛰어난 서체를 디자인한
디자이너들의 이름을 자신이 디자인한 서체로 남겨 그분들의 작업과
디자인사에 기여한 업적을 생각하며 존경의 표시를 나타내는 의미에서
Typename 프로젝트가 시작되었다.
시리즈는 계속 제작되며, 시리즈마다 두 개의 서체가 선정된다.
각 종류는 흑과 백, 각각 50장씩 총 100장 극소량으로
한정 판매될 계획이다. 이는 희소성을 빙자한 마케팅 전략이 아니라,
주목 받아 마땅한 서체 디자이너가 많기에 재생산이나 재고로 물품을
남길 여력은 없다. / 2010 ~ 현재

수트맨 개인전 포스터

갤러리 팩토리에서 가진 수트맨의 국내 첫 개인전 포스터로 존경하는
작가이자 개인적 친분이 있어 포스터를 작업할 수 있었다. / 2011

박경식은 채집가다.
그의 웹사이트를 보면
사파리 모자를 쓰고
이곳저곳 탐험하는 모습이
연상된다. 우주적이면서
일상적인, 동과 정을 동시에
가로지르는 그의 즐겨찾기
목록. 어쩌다 방문한
웹사이트에서 한 편의 미드를
보는 듯한 경험을 하게 될지도
모르겠다.

THE SWEET HOME

www.thesweethome.com

제일 좋은 손톱깎이를 찾고 있나요? 줄자는? 부엌용품부터 산악용품까지
안 다루는 게 없는 이 사이트는 제품들을 품평해서 제일 좋은 제품을
추천해준다. 그뿐 아니다. 상세히, 그것도 사용자 입장에서 쉽게 이해할 수
있게 차근차근 설명해준다. 물건을 사기 전에 꼭 들리는 사이트이다.

Near-Earth Object Program

neo.jpl.nasa.gov

내면적 성찰이 필요할 때 찾는 사이트이다. 러시아 상공에 떨어진 운석우를
기억하는가? 어쩌다 생기는 유별난 사건으로 대수롭지 않게 봤다면 그건
크나큰 오산이다. 매시간 지구 대기권 가까스로 날아다니는 운석을 실측하는
이 사이트를 보고 있으면 '까딱하면 가겠구나'하며 등골이 오싹해진다.
실시간으로 지구 성층권 밖 근거리에 관측되는 운석을 기록하고 보여준다.
지구와 충돌 우려가 있는 1,446개 운석의 실제 궤도를 볼 수 있다.

매일 아침 커피 한잔과 함께 방문하는 사이트

PSFK
`www.psfk.com`

COLOSSAL
`www.thisiscolossal.com`

thisiscolossal은 미국 시카고의 파워블로거가 거의 매일 업데이트하는 디자인, 미술 전 분야의 작업들을 소개한다. psfk는 트렌드, 마케팅 그리고 혁신을 소개하는 사이트로 지금은 좀 더 발전해서 이제 매년 갖가지 콘퍼런스를 개최하며 기업을 상대로 컨설팅까지 한다. 전 세계에 트렌딩되고 있는 제품, 서비스, 혁신, 광고를 거의 실시간으로 볼 수 있는 사이트다.

Paris Review

www.theparisreview.org/interviews/name/#list

정신과 마음의 힐링이 필요할 때 찾는 인터뷰 사이트로 〈Paris Review〉 잡지의
인터뷰를 아카이빙해 온라인으로 볼 수 있다. 재충전이 필요하거나 잠시
여유가 있을 때 방문하며 일주일에 인터뷰 하나는 보려고 한다.

미국 만화 사이트 및 블로그

Marvel Comics of the 1980s
 marvel1980s.blogspot.kr

DC Comics of the 1980s
dc1980s.blogspot.ca

the DORK REVIEW
thedorkreview.blogspot.kr

COMIC BOOK RESOURCES
www.comicbookresources.com

프로필에서 언급한 것처럼, 미국 슈퍼히어로 만화를 수집한다. 그것도
80년대와 50년대 말부터 70년대 초까지 만화를 주로 모은다. 이 사이트들은
1980년대 미국 만화에 주로 집중하고 있다.
미국 만화의 양대 산맥 DC코믹스와 마블 코믹스에 주로 집중하고 있는데,
이 두 회사의 전성기는 80년대였다.

©spacecollective.org

©www.blastr.com

©www.dvice.com

©www.technovelgy.com

내용물이 필요할 때 : 스토리텔링 사이트

SpaceCollective
spacecollective.org

blastr
www.blastr.com

DVICE
www.dvice.com

Technovelgy
www.technovelgy.com

혁신은 결국 상상력이다. 상상력은 무에서 유를 끄집어내는 독창적인 행위는
아니며 우리는 이미 그럴 수 없는 세상에 살고 있다. 오히려 지금까지 기록된
것들, 이야기된 것들, 보인 것들을 토대로 더 앞으로 나갈 길을 찾는 게
곧 혁신이고 변화가 아닌가 생각한다.

아무도 가보지 않을 곳을 상상할 때 혹은 꿈의 여행을 구상할 때

ATLAS OBSCURA
www.atlasobscura.com

VENUE
v-e-n-u-e.com

해외여행이 일상다반사된 요즘 어디 다른 곳 없나 하고 찾는 이들이
적지 않다. 그들에게 이 사이트를 추천한다. 다음에 유럽 여행을 계획하거나
미국으로 건너갈 기회가 있으면 드라큘라의 성이나 핵폭발 실험을 했던
비밀기지를 방문해보는 것은 어떨까?

<u>어쩌다 방문하는 정진행 사이트</u>

Garfield Minus Garfield
`garfieldminusgarfield.net`

3eanuts
`3eanuts.com`

EMILY CARROLL
`www.emcarroll.com/comic`

FROM THE DESK OF
`fromyourdesks.com`

DON KENN GALLERY
`johnkenn.blogspot.kr`

RIP HAYWIRE
`www.riphaywire.com`

よねよねカメラマン 日記
`www.yowayowacamera.com`

RRRRRRRROLL_GIF
`rrrrrrrroll.tumblr.com`

업데이트가 느린 것도 있지만, 한 번에 몰아서 보면 더 재미있는 사이트들이다. 대부분이 웹툰인데, 만화는 미드처럼 한 번에 앉은 자리에서 보는 게 제맛이다. yourdesk는 여러 디자이너, 작가들의 작업실을 보여주고, yowayowacamera와 rrrrrrrroll 텀블러 사이트(지금 구글+에 더 왕성하게 업데이트하지만)는 혼자 놀기의 진수를 보여주는 사이트이다. 모두 재미있다.

Mountain Athlete

`mountainathlete.com`

헬스장 PT 대신 소액의 가입비만 내면 이 사이트에서 고강도 훈련 프로그램을 할 수 있다. 백두대간 횡단을 준비할 때 권유받은 사이트로 비록 지금은 종주를 포기한 상태지만 이 사이트의 프로그램은 따르고 있다.

동영상으로 소개되는 운동들이 산악인에 맞춰져 더욱 특이하다. 특히 헬스장에서 아이패드로 보며 훈련하면 딱이다. 산 타기 외에도 암벽타기, 크로스컨트리 스키 및 러닝, 마라톤, 철인삼종경기 등 여러 방면의 근력이 있어야 할 수 있는 아웃도어 운동 프로그램들이 준비되어 있다. 하지만 결코 얕잡을 사이트는 아니다. 가입하고 프로그램을 시작한 사흘 동안 침대에서 일어나지 못할 정도로 근육통이 심했다.

Relaxing Rain Audio

`raining.fm`

집중해서 작업할 필요가 있을 때 열어 두는 사이트. 마감이 임박한 작업일 때 틀던 음악, TV, 열어둔 사이트나 채팅방을 모조리 끄고 이 사이트를 켠다. 말 그대로 잔잔하게 내리는 빗소리를 들려주는 사이트이자 일종의 몰두 앱이다. 봄비부터 거센 폭우, 천둥을 치게 할 수 있는 옵션도 있어 사용자에 의해 조절이 가능하다. 이 사이트를 틀어놓으면 거짓말처럼 작업 능률이 오르며, 어느덧 두 시간이 훌쩍 지나면 작업은 완성되어 있다.

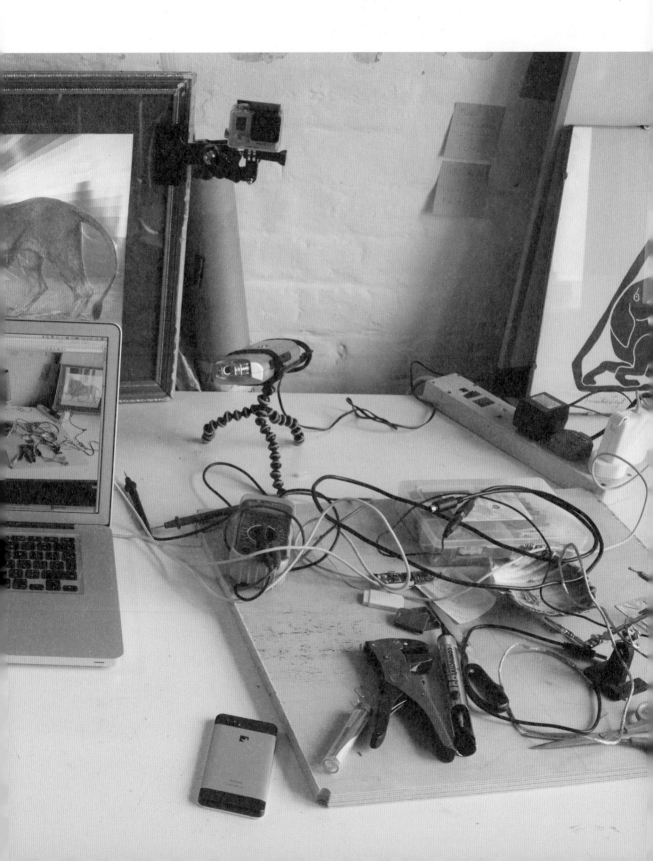

—

내가 이용하는
도구에 의해
나의 많은 부분이
바뀌는 것을
느낀다

세상의 모든 것이
영감의 원천이 될 수 있다.
수년 전 친구들과
나눈 농담 속에,
아니면 노트 한 귀퉁이에
끄적인 메모에 세상을 바꿀
위대한 아이디어가
잠들어 있을 수 있다.
당장은 아니더라도!

아이디어의 구축이란

모든 것이 명확한 정형적인

작업이라기보단,

그것이 다양한 방향으로 흘러갈

여지를 줌으로써

지적 호기심을

충족시켜주는 과정이다.

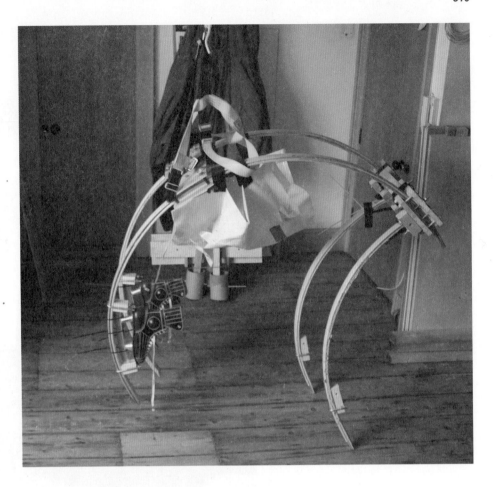

—

아이디어가

떠오르면 그것을 새로운 프로젝트로
확장한다

페니실린식 발견

프리랜스 디자이너. 주로
기술, 과학, 경제가 트렌드,
문학, 신념과 어떻게
상호작용하여 현대와
미래사회를 형성하는지
탐구하는 작품에 주력하고
있다. 런던대학교 학부 시절에
공부한 경제학과 생물학은
지금의 디자인 작업에 밑천이
되었다. 주요 작업으로는
The Toaster Project(2010),
Policing Genes(2011),
Unlikely Objects(2012),
Nebo(2013) 등이 있으며,
그의 작품은 비평가들의
찬사 속에서 전 세계 갤러리,
축제, 중국국립박물관과
런던과학박물관 등에서
전시되고 있다.
—
www.thomasthwaites.com

매우 복잡한 길을 돌고 돌아 디자이너라는 지금의 자리까지 왔다. 고등학교 때까지는 과학에 빠져 있었고, 졸업 후에도 에든버러 대학에서 컴퓨터과학 및 인공지능을 전공했다. 그러나 1년 만에 학교를 그만뒀다! 에든버러 대학에서 느낀 점은 코딩 그중에서도 일부 인공 지능 언어에 필수적으로 요구되는 다중 내포 회귀multiple nested recursion 같은 작업이 매우 골치 아픈 일이며, 그것이 나의 평소 사고방식이나 주변인들과의 소통 과정에 많은 영향을 미쳤다는 것이다. (해도 뜨지 않은 시간에 스코틀랜드 시내를 가로질러) 학교에 가 하루 종일 모니터를 들여다보며 코드를 작성하다 집으로 돌아오는 (해는 이미 져 있다!) 생활을 반복하다 보면 누구라도 성격이 바뀔 것이다. 마셜 매클루언Herbert Marshall McLuhan의 말을 인용하자면 "우리는 도구가 우리를 정의한 뒤에야 도구를 만들 수 있다". 내가 이용하는 도구에 의해 나의 많은 부분이 바뀌는 것을 느끼며 이 말에 절실히 공감할 수 있었다. 소위 '괴짜geek'라고 불리는 이들은 어떻게 비논리적인(사회적인?) 상황 속에서도 문제들에 그리 논리적으로 접근하는지 항상 궁금했는데, 나 스스로가 짧은 기간이나마 그런 사람이 되면서 이제는 그 괴짜들을 이해할 수 있게 됐다.

에든버러에서 1년을 보내고 스스로에게 물어봤다. "이대로 계속 나아갈 수 있겠어?" 대답은 "노"였다. 결국 '인문 과학'으로 전공을 바꿔 런던대학교에 입학했다. 생명과학 분야의 자유로운 분위기는 지금껏 내가 경험해온 환경들과는 매우 다른 것이었다. 미시 경제학에서 사회심리학, 사회지리학, 신경과학 그리고

기초적인 생화학까지 다양한 학문들을 익히며 나름의 방식으로 사회와 인간행동을 연구할 수 있었다. 원래는 생화학 박사 과정으로 공부를 계속할 생각도 가지고 있었다. 하지만 한 X선 결정학 연구소에서 인턴십을 하게 되면서 거의 모든 일과를 스포이트를 찍으며 보내던 어느 순간, '난 과학자가 되기엔 디테일을 포착하는 집중력이 없구나'라는 사실을 깨닫고 결국 그만두었다.

알렉산더 플레밍Alexander Fleming은 더러운 페트리 접시에서 박테리아가 자라지 못하는 것을 포착해 페니실린을 발견했다. 아마 나였다면 아무것도 알아채지 못하고 접시를 물에 씻었을 것이다!

그렇게 다른 일을 하며 몇 해를 보내다 영국 왕립 예술 아카데미에 흥미로운 교육 과정이 개설된 것을 알게 됐다. 나는 우리의 도구가 우리를 변화시킨다는 아이디어를 더욱 깊이 있게 탐구할 수 있을 것이란 직감이 바로 들었다!

대부분의 공부는 과학 분야에서 해왔고 디자인을 '발견'한 것은 스물여섯에 시작한 왕립 예술 아카데미 디자인 인터렉션Design Interactions 석사 과정이 처음이었다. 그래서 작업은 순수하게 미술적이기보단 미술과 과학을 결합한 경우가 많다.

디자이너 듀오 던과 라비Dunne & Raby가 설립한 디자인 인터렉션 과정은 당시로썬 왕립 아카데미에만 유일하게 개설된 교과 과정이었다. 과정의 목표는 최첨단 테크놀로지, 특히 바이오테크놀로지에 관한 연구와 담론 형성에 디자인을 활용하는 것이었다. 과학의 빠른 발걸음이 야기하는 현대 사회의 문제를

디자인의 언어(우리 모두가 매우 익숙한 그것)를 통해 표현할 방법을 연구했고, 이는 디자인 상품을 생산하는 것과는 또 다른 어려운 과정이었다.

누구나 성장하며 한 번쯤은 스스로에게 질문을 던져볼 것이다. "무엇을 하며 살아갈 것인가?" 이런 질문에 답을 내리길 어려워하는 이들에게 디자인 인터렉션 과정은 특히 의미 있는 경험이 될 것이다. 나 역시 그런 사람 중 하나였고, 그랬기에 과정 속에서 지적 탐험을 즐겼다.

아카데미에서는 단순히 관심을 가지는 것에 대해 연구하는데 그치지 않고 이것을 하나의 '프로젝트'로 발전시키는 방법을 배웠다.

현재 작업 역시 이러한 배움의 연장선에 놓여있다. 어떤 아이디어가 떠오르면 난 그것을 새로운 프로젝트로 확장하고, 여기에 필요한 비용을 모금한다.

영국에는 대중의 과학적 담론을 장려하기 위해 구성된 프로젝트를 후원하는 몇몇 기관들이 있다. 이 나라는 과학적 지식이 사회에 어떤 중요성을 지니는지를 이해하고 인정하는 긍정적인 분위기가 형성된 곳이다. 나처럼 모호하게나마 과학에 발을 걸치고 있는 작업을 진행하는 이들에겐 최고의 환경이라 할 수 있다!

그러나 이러한 삶의 방식(수익 구조랄까?)이 언제까지 지속 가능한 것일지는 확실하지 않다. 조만간 '진짜 직업(테크놀로지 연구소 같은)'을 구할 생각이다.

세상의 모든 것이 영감의 원천이 될 수 있다고 생각한다. 수년 전 친구들과 나눈 농담 속에, 아니면 노트 한 귀퉁이에 끄적인 메모에 세상을 바꿀 위대한 아이디어가 잠들어있을 수 있다. 당장은 아니더라도,

때가 되어 좋은 협력자 혹은 후원자를 만난다면 멋지게 빛을 발할 수 있는 보물들이 될 것이다.

물론 나의 경우는 조금 절차가 다르다. 대부분의 작업은 공모전이나 각종 위원회에서 먼저 연락이 오는데, 그들의 구상을 간략히 전달받으면 주제에 관한 연구를 거친 뒤 함께 할 팀원을 모아 아이디어 구축 작업에 들어간다. 아이디어의 구축이란 모든 것이 명확한 정형적인 작업이라기보단, 그것이 다양한 방향으로 흘러갈 여지를 줌으로써 지적 호기심을 충족시켜가는 과정이다.

개인적으로 디자인 과정에서 가장 어려운 일은 흥미를 끄는 많은 아이디어 혹은 프로젝트 주제 가운데 실제적인 결과물로 이어질 수 있을 요소를 골라내는 것이다. 사실 이것이 디자인의 가장 기본이다.

작업은 정말 다양한 곳에서 진행한다. 기본적으로 작업장에서는 목제나 섬유 유리, 레진, 금속 등을 이용하는 작업을 진행하고(다룰 수 있는 모든 재료는 다 활용한다), 이메일 연락이나(정말 수많은 이메일을 보내고 받는다!) 온라인 연구 등은 친구들과 공용으로 이용하는 이스트 런던의 스튜디오에서 처리한다.

그 밖에 카페나 식당 등 노트북을 이용할 수 있는 장소라면 어디라도 업무공간이 된다. 지금도 아름다운 사우디아라비아의 수도 리야드Riyadh의 한 카페에서 이 글을 쓰고 있다.

사우디아라비아에는 토스터 프로젝트Toaster Project와 관련한 콘퍼런스에 참석하기 위해 왔고, 오늘 야간 비행기로 귀국할 예정이다.

(돈은 많이 벌진 못하지만) 내 작업에 관심을 가지는 곳에 초대받아 이야기할 수 있는 경험은 언제나 즐겁다. 언젠간 한국에도 꼭 갈 것이다! 그 누가 오랜 기간 상상 이상으로 괴상한 토스터를 만들어 온 경력이 사우디아라비아에서 연설할 기회로까지 이어지게 될 것이라 생각이나 했겠는가? 명확한 '결과물' 혹은 이득이 없더라도 관심이 있는 일을 해야 한다고 이야기하는 이유가 바로 여기에 있다.

내 북마크가 흥미로울지 걱정은 되지만 내가 특정 순간 방문하는 습관적인 사이트를 소개하고자 한다. 작업에 대한 영감을 웹사이트에서 찾지는 않는 편이지만, 프로젝트 시작에 있어 웹사이트는 프로젝트 리서치에 많은 도움이 된다.

나는 웹사이트에 관해 두 가지 생각을 갖고 있다. 하나는 시간 낭비이고, 다른 하나는 생각의 씨앗이라는 극단적인 두 관점이다.

Unlikely Objects

Product of a counterfactual History of Science
Photo by Nick Ballon / 2012

Policing Genes

Photo by Theo Cook / 2011

I know Mummy and Daddy are alive!

These days the world can be a confusing place for a child!

And no wonder - the remotely operated objects they encounter in their day-to-day lives can sometimes seem very lifelike.

This light hearted book teaches children about the reality of remote workers, and the machines they control all around us.

But is it Alive?

by Thomas Lyndsay Thwaites

Is Granny's 'Helping Hand' alive?

Sometimes we play together!

No!

It's not alive!

It's moved by
someone far away.

Is the cleaner at my
school alive?

He talks to me when
I get in his way!

No!

It's not alive!

It's controlled by someone far away.

Teleoperation

Children's book

01.

02.

03.

04.

05.

06.

Toaster Project – 맨손으로 토스터를 만드는 과정

01. 채굴된 철광석을 얻음
02. 원석 부수기
03. 용광로 만들기
04. 플라스틱 만들기
05. 전기분해로 구리 추출하기
06. 열판용 전선을 만들기 위해 주화를 녹이는 과정

Toaster Project
– 토스터에 몸체를 씌우기 전과 만들어진 토스터

2010

Nebo Project

2013

직접 토스터를 만들겠다는
무모한 생각을 행동에
옮긴 토머스 트웨이츠는
도구와 인간의 상관관계에
주목한다. 그에게 도구는
우리를 정의하는 요소이자
매개체이다. 아무도
관심없는 일을 시도하는
것만으로도 그의 프로젝트는
다양한 점을 시사한다.
수많은 점으로 연결된
온라인상의 사이트는 그에게
시간 낭비와 생각의 씨앗을
주는 도구이다.
어떤 도움도 없이 홀로
온라인상에 있다면 우리는
무엇을 만들 수 있을까?

Slashdot

`slashdot.org`

난 '괴짜 워너비'다. 그리고 나와 같은 이들에게 괴짜 웹사이트인 슬래시닷을 추천한다.
꽤 오랜 시간을 낭비하던 곳인데, 몇 년 전부터 업데이트가 뜸해지고 있지만 그래도 여전히
습관적으로 들어가 흥미로운 괴짜들의 이야기를 읽곤 한다.

WIRED

`www.wired.com/beyond_the_beyond`

브루스 스털링Bruce Sterling의 블로그다. 스털링은 SF작가이면서 디자인 소설 평론가로서도
활약하고 있다. 내가 그에게 관심을 가지는 것은 나의 작업과도 많은 접점을 보이기 때문이다.
그는 자신이 관심을 가지는 온갖 내용들을 리-포스팅Reposting한다. 그의 감각으로
선택하는 콘텐츠인 만큼 흥미로운 것들이 많다.

boingboing

`boingboing.net`

지금은 영국에 살고 있는 미국 출신의 SF작가 코리 독토로우Cory Doctorow가 처음 시작한
이 블로그는 '세계 곳곳의 영감과 소식을 전하는' 통로이자 '너무 많은 시간을 뺏어가는'
이중적인 공간이다. 나의 집 근처 철도교에는 누군가 'I ♡ boingboing'이라고 낙서를 해놓기도
했더라. 좋은 블로그인 것은 확실하지만, 그 낙서는 조금 거슬린다. (다리도 참 예쁜 곳인데!)

Sioban Imms

`www.pinterest.com/siobanimms`

모든 것을 솔직하게 털어놓겠다 마음먹었으니 여기 여자친구가 운영하는 Pinterest 페이지도
이야기해야겠다. 그녀가 하고 있는 작업은 트렌드 전망으로, 현대 디자인 영역에서 새로이 발생하는
물질적 경향은 어떤 것이 있는지를 전문가의 시각에서 분석한다. 또한 개인적으로는 프로젝트를
구상하는 과정에서 결과물이 어떠한 형태로 창출될지에 관한 조언도 많이 얻고 있다. 세상 그
누구보다 사랑스러운 사람이라는 말도 덧붙여야겠다!

ribbonfarm

www.ribbonfarm.com

런던에서 열린 '리본팜 블로그 독자 모임'에 초대받은 뒤 알게 되었다.
참석자들이 입을 모아 칭찬하기에 들어가 본 것인데, 신규 독자들을 위해 제안된 포스트 중
'제르베 원칙The Gervais Principle'과 '가독성Legibility'에 대한 글이 내 마음을 사로잡았다.
지금도 꾸준히 방문한다.

MIT Technology Review

www.technologyreview.com

MIT의 테크놀로지 뉴스 사이트. 내가 검색 포털에 어떤 주제를 검색하면, 가장 많이 연결되는 곳 가운데 하나다. 이곳의 방대하고 전문적인 기사 수준에 놀라곤 한다.

Carroll / Fletcher

www.carrollfletcher.com/artists

아직 개관한 지 몇 년 되지 않았지만, 재능 있는 젊은 아티스트들의 훌륭한 작업물로
탄탄히 구성된 갤러리다.

brain pickings

`www.brainpickings.org`

흥미로운 도서들에 대한 리뷰와 요약이 올라오는 텍스트 중심의 사이트다.
주로 심리학, 미술, 글쓰기를 주제로 한 책들이 소개된다.

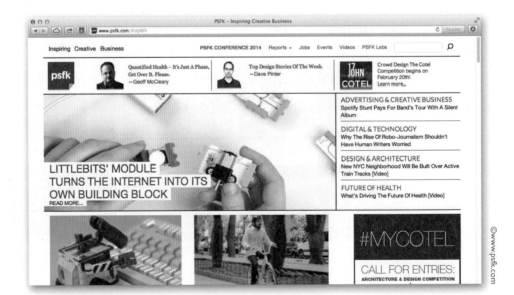

psfk

`www.psfk.com`

크리에이티브 자문 회사가 운영하는 멋진 블로그다.
전에 볼 수 없던 흥미로운 테크놀로지 작업물들이 지속적으로 소개된다.

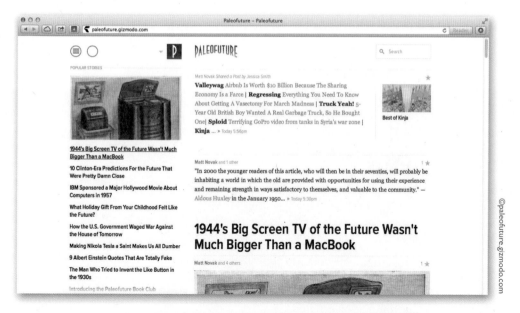

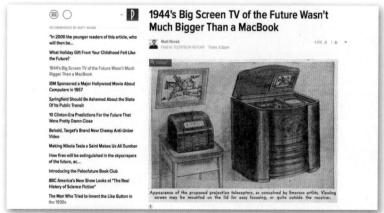

PALEOFUTURE

`paleofuture.gizmodo.com`

지난날의 '미래 비전'을 다루는 블로그다. 예를 들어, 1950년대 잡지에 실린 '2000년대' 주택 모습 같은 그림(상상도想像圖)이 실린다. 이런 종류의 이미지는 언제나 나를 빠져들게 한다.

단순히 당시의 흥미로운 상상 때문만이 아니라, 그것을 통해 우리의 과거를 되돌아볼 수 있기 때문이다. 우리의 다음 세대는 우리가 상상하는 미래의 모습을 찾아보며 무슨 생각을 할까? 내 박사 학위 논문에도 이와 비슷한 주제를 다룬 바 있다. 현재의 우리는 미래를 살 수 없다. 시간은 흐르고 우리의 미래는 다음 세대에겐 당연한 현재이기 때문이다.

최신형 제트팩jetpack도 언젠간 평범한 출퇴근용 자가용이 될 것이기 때문이다.

피터 윈스턴 페레토

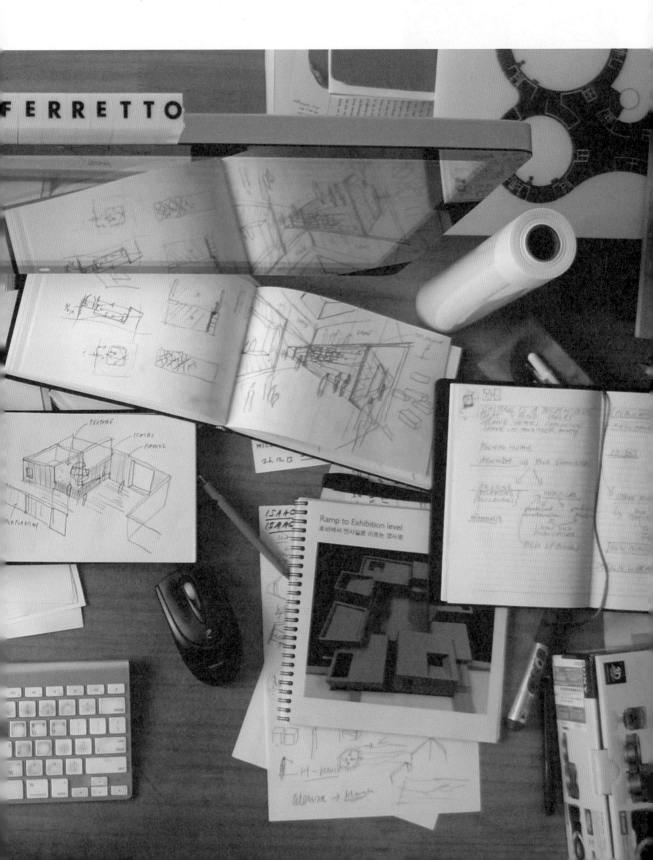

—

1m × 2m의
가능성

깨끗한 책상을 가진 디자이너는
도저히 상상할 수 없다.
아이디어란 절대 정돈이
불가능한 것이기 때문이다.
하지만 디자이너는
모호하게 떠도는 생각을
분명하게 아이디어로
정리할 수 있어야 하고,
자신이 의도하는 창작의 방향을
다른 이들과 공유할 수
있어야 한다.

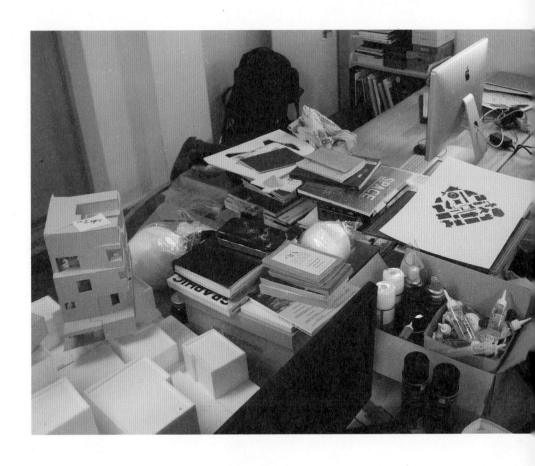

보이지 않는 점들을
이어서 새로운 공간을
만들어내듯이,
2차원적 평면이
3차원의 공간이 될
수 있다.

공기, 분위기는
장소의 윤곽을
구성한다

시장이 내려다보이는
사무실은 독특한
환경을 제공한다.
건축물과 환경은 그것을
마주하는 이들에게
호기심과 자신을 둘러싸고
있는 것들에 의문을
제기하도록 자극한다.

조각의 배치

1972년에 영국 맨체스터 Manchester에서 태어난 그는 5살에 이탈리아 코모Como로 이주하여, 유년 생활을 보냈으며, 영국과 이탈리아 두 문화로부터 많은 영향을 받았다. 케임브리지 대학과 리버풀 대학에서 건축을 수학하였고, 런던의 AA스쿨에서 강사로 재직하며 건축, 도시, 디자인에 관한 다양한 글을 출판하였다. 2001년부터 2007년까지 그는 바젤Basel에 소재하는 Herzog & de Meuron 건축사무소에서 프로젝트 아키텍트로서 마드리드Madrid의 CaicaForum과 사라고사 Zaragosa의 Espacio Goya Museum를 포함한 수많은 국제 프로젝트를 담당하였다. 2009년, 서울과 런던을 기반으로 건축 사무소 PWFERRETTO를 설립하였으며, 『건축가의 노트Architectural Note』라는 디자인 철학을 담은 책을 출긴했다. 현재 서울내학교 건축학과 부교수로 재직 중이다.

—

www.pwferretto.com

나는 언제나 바쁜 삶을 선호해왔다. 내가 새롭게 정착한 한국이라는 나라를 편안하게 느끼는 이유도 여기에 있다. 늘 멀티태스커로 살아왔기 때문에, 한국의 역동적인 문화를 기꺼이 받아들일 수 있었다.

건축을 언젠가 경험한 경이로운 감정을 현재 시제로 되살리는 하나의 실험이라 여긴다. 건축은 그것을 접하는 이들에게 호기심을 불러일으키고, 그들이 자신의 주변을 둘러싸고 있는 것들에 대해 의문을 제기할 수 있도록 자극할 수 있어야 한다.

건축이란 주제에 관해서는 공기, 분위기라는 요소에 기초해 장소의 윤곽을 구성해내는 공간 구성 과정이라 생각하며, 내부에서 시작해 밖으로 퍼져나가는 방식으로 공간을 설계하는 방식에 주목한다. 이런 구상에 기초해 설명하자면, 내가 진행하는 건축 작업은 공간의 배치를 통해 이뤄지는 과정이며, 형태라는 요소는 이 과정에서 생겨나는 부산물이라 정의할 수 있을 것이다.

영감은 파편적인 형태로 나에게 다가온다. 때론 의식적으로 이를 받아들이기도 하지만, 내가 의식하지 못한 순간에 영감이 내리치는 경우도 많다. 하지만 어떠한 경우건, 나에게 들어온 영감은 머릿속에 차곡차곡 쌓인다. 특히, 어떠한 대상을 부분적으로 바라보는 방식을 선호한다. 이런 자세로 문제에 접근할 때, 우리의 마음은 채워질 여지가 있는 백지와 같은 상태가 된다. 반대로 대상을 전체론적 관점에서 바라본다면, 우리에게 이성적으로 제시되는 어떤 대상은 우리가 집어 먹기만 하면 되는 핑거 푸드 같다. 파편이라는 표현을 추상적 개념의 구성 요소라

생각해보자. 우리의 머리는 받아들여진 정보의 파편들을 처리하고 그것들을 연결해 하나의 도형을 구성한다. 아동용 퍼즐책에 나오는 점선 잇기 놀이처럼, 나는 독립적으로 보이지만 사실 그 속에 연결 고리가 숨어있는 요소들을 엮어내는 과정을 사랑한다. 주로 영화나 문학 작품을 감상하며 이러한 파편을 얻는다. 이 두 대상들에서, 동료들의 흥미로운 작업을 접할 때와는 또 다른 영감과 아이디어를 발견한다. 판타지만 아니라면 일반적으로 모든 장르의 영화를 두루 즐긴다. 날카롭고 집요한 시선으로 주변을 관찰하는 데이빗 린치David Lynch나 언제나 완벽을 추구하는 미켈란젤로 안토니오니Michelangelo Antonioni, 정직한 화자 마틴 스콜세지Martin Scorsese, 자신만의 신비한 감각을 필름에 담아내는 안드레이 타르코프스키Andrei Tarkovsky 그리고 이런 거장들의 영원한 스승이자 앵글로-색슨 스타일 위트를 구사하는데 있어서 최고의 장인인 알프레드 히치콕Alfred Hitchcock과 같은 감독들의 작품을 주로 본다.

문학에 있어서 나의 취향을 정의하려면 '절충주의'라는 표현이 가장 적절하겠다. 자신만의 스타일로 공간과 사건을 그려내는 작가의 작품이라면 기꺼이 즐긴다. 그 가운데서도 자신만의 명료한 문체로 장면을 묘사하는 폴 오스터Paul Auster의 작품은 언제나 나를 매료시킨다. 그의 글을 읽고 있노라면 1950년대 에드워드 호퍼Edward Hopper의 그림 속으로 내 몸이 빠져드는 듯한 기분을 느낀다. 그 밖에도 조르주 페렉Georges Perec이나 미셸 우엘벡Michel Houellebecq (모두 프랑스 작가지만 문체는 매우 다르다), 이탈로

칼비노Italo Calvino, 페르난도 페소아Fernando Pessoa 등이 역시 좋아하는 작가들이다.

내 영감의 많은 부분이 건축물을 감상하면서도 얻어지는 것이라는 점 역시 솔직하게 인정해야겠다. 일반적으로 근현대 건축물보다는 중세의 건물들에서 더 많은 감흥을 받는다. 모든 피상을 걷어내고 필수적인 요소에만 집중한 순수성이 이 시기 건축의 매력이다. 최근에는 프랑스의 르 토로네 수도원Le Thoronet Abbey을 방문했는데, 여기에서도 완전히 마음을 빼앗겨버렸다. 모든 공간을 하나의 재료로 구성한 그 엄격함은 지금껏 어디에서도 본 적이 없는 환상적인 광경이었고, 거기에 본관 애프스apse(건물 또는 방에 부속된 반원형 공간)에서 흘러나오는 시토회 수도사들의 노랫소리까지 더해지자 감동은 이루 말할 수 없었다. 일생 동안 반드시 한 번은 방문해 볼 것을 추천한다.

난잡하고 혼란스러운 그리고 여러 프로젝트들에 파묻힌 작업 공간을 좋아하는데, 이런 환경 속에 있어야 일을 하고 있다는 느낌이 든다.

내 사무실은 다양한 층위에서 창조적 혼란을 물리적으로 드러낸다. 우선 위치적으로, 사무실은 서울의 한 주거 지구 내 왁자지껄한 시장이 내려다 보이는 곳에 자리하고 있다. 우리 사무실에 오려면 생선 가게를 지나야 한다.

둘째로 사무실 안에는 그 어떤 개인 공간도 없다. 모든 공간은 열려있고, 직원들은 모두 같은 목재 1m x 2m 크기의 책상을 가지고 있다. 각자의 책상을 구별하는 유일한 도구는 부착된 직급 정보뿐이다.

난 깨끗한 책상을 가진 디자이너는 도저히 상상할 수

없다. 아이디어란 절대 정돈이 불가능한 것이기 때문이다. 사무실의 또 다른 특징은 모든 흰색 벽이 업무 공간의 연장으로써 활용된다는 점이다. 벽 곳곳에는 각종 아이디어나 문장, 스케치, 재료, 사진들이 압정으로 다닥다닥 꽂혀있다. 어떤 대상이던 그것을 스크린으로 보는 것과 물리적 형태로 보는 것은 상당한 차이가 있다. 난 무언가를 제대로 이해하기 위해 그것을 실제로 봐야 하는 성격이다.

웹사이트 브라우징과 관련해서는 두 가지 방식을 취한다. 기본적으로 일상적으로 열람하는 뉴스 업데이트 및 일상적 사건들은 하나의 목록으로 정리하고, 그 목록을 정기적으로 관리하고 있다. 다른 한편으로 특정 업무들과 관련해 일회적으로 이용하는 사이트들은 별도로 관리하고 있다.

너무 많은 사이트에 북마크를 남기는 것은 선호하지 않는다. 추후 정기적으로 방문할 확신이 있는 사이트만 북마킹하고 있다.

우선 내가 테크놀로지에 그리 빠삭한 사람은 아니라는 짐을 밝혀둬야겠다. 난 구글 크롬 브라우저를 이용하고 북마크도 여기에 남긴다. 내게 북마크란 마음에 드는 식당의 명함을 받아뒀다 관리하는 것과 별반 다를 바 없는 존재다. 어떤 사이트를 기억하고, 추후 다시 방문하기 위해 북마크에 저장하는 것이다.

오프라인에서 내 북마크를 소개하면, 러닝을 취미로 삼고 있어 일주일에 두세 번은 야외로 나간다. 주로 서울대학교 캠퍼스를 달리는데, 감히 서울의 숨겨진 보물이라 할 수 있는 장소다. 산 속에 조성된 캠퍼스는 정신 없는 대도시에서 벗어나고 싶을 땐 최고의 공간이다.

경복궁도 좋아해서 한 달에 한 번은 꼭 들른다. 계절과 날씨에 따라 변화하는 모습이 매력적인 장소다. 비가 오는 날의 궁궐과 눈이 오는 날의 궁궐 그리고 햇빛이 대지를 달구는 여름날의 궁궐은 절대 같은 장소라 보기 힘들 만큼 다채롭다. 건축물뿐 아니라 궁궐 내부 곳곳의 공터들 역시 나를 황홀케 한다. 한국의 전통건축은 채움과 비움의 조화를 완벽하게 보여주고 있다. 서구의 공간 개념과는 매우 다른 모습이다.

또 (많이 사용하지는 않지만) 내가 사랑하는 물건으로는 비알레티 모카 익스프레스Bailetti Moka Express 커피 머신이 있다. 심플하고 소박한 디자인으로 제 역할을 완벽히 수행하는 매력적인 기계다. 주조 알루미늄 재질의 본체에 커피를 여과하는 두 개의 조임식 부품만으로 이뤄진 기계는 언제나 최고의 커피를 선사한다. 윗부분의 조임을 풀어 (각자가 원하는 농도에 맞게) 적당한 양의 커피를 넣고, 커피가 추출되는 소리를 들으며 기다리는 일련의 과정은 나를 기분 좋게 한다.

내가 서울에서 즐기는 또 하나의 취미는 운전, 특히 야간 운전이다. 네온 시티Neon City라는 별명을 가지고 있기도 한 서울의 야경 속을 자동차를 타고 달릴 때면, 마치 영화의 주인공이 된 듯한 기분이 든다. 단연코 내가 서울에서 가장 사랑하는 순간이다!

다른 모든 일과 마찬가지로, 건축 작업에서도 열정은 반드시 필요한 하나의 (아니, 아마 유일한) 재료다. 20세기 가장 위대한 건축가로 르 코르뷔지에Le Corbusier를 꼽는 것에 이견을 제기할 수 있는 이는 없을 것이다. 그러나 그의 위대함은 그가 창조해낸 건물 자체에서만 오지 않는다. 우리가 그에게 경의를 표하는

이유는 그가 자신의 작품들에 쏟아 부은 무한한 열정이
지금도 빛을 발하고 있기 때문이다.

나는 진행하는 과정에 나의 감정을 이입한다. 공간 구성
자체가 아닌 그 이면의 과정에 대해 생각하는 것이라
설명할 수도 있겠다. 표준이라는 개념은 효율성의
이름으로 모든 과정을 생략한다. 여기에서는 해결책
모색을 위한 제작자의 감정적 소요가 최소화된다.
이런 방식을 건축이라 표현할 수 있을지를 고민하는데
적지 않은 시간을 보냈다. 그리고 얻어진 결론은
'표준'이라는 개념에 기초한 개발자와 기술자들의
공동 작업 과정은 건축architecture이라는 표현보다는
건설construction이라 지칭하는 것이 올바를 것 같다는
입장이다. 외연에 초점을 맞춘 건물 제작은 건축
전문가들보다는 마케터들에게 더 환영받을 방식이다.
그들의 목표는 공간이 아닌 브랜드를 생산하는 것이기
때문이다.

디자인은 누군가의 권유나 설득으로 이뤄질 수
없는 과정이다. 정량화될 수 있는 이성적인 과정도
아니다. 일부는 아예 교육 자체도 불가능한 영역이라
주장하기도 한다. 자신의 생각을 물리적으로 구현하고,
자신의 아이디어를 다른 이들과 공유하는 방법을
훈련함으로써 그리고 스스로의 창조성을 발현하기 위한
끈기 있는 노력을 통해 성취될 수 있는 결과물이 바로
건축인 것이다.

피아노 연주를 예로 들어보자. 여기에 재능을 가지고
태어나는 어떤 천재가 있을 수는 있다. 하지만 이런
천재조차도 적절한 훈련과 부단한 노력이 부재한다면
결코 위대한 피아니스트가 될 수 없다. 디자인 역시

마찬가지다. '난 디자이너가 되겠어'라는 생각만으론 어떤
것도 이룩할 수 없다. 디자이너에겐 훈련이 필요하다.
디자이너는 모호하게 떠도는 생각을 분명한 아이디어로
정리할 수 있어야 하고, 머릿속의 그림을 도화지에
옮겨낼 수 있어야 하며, 자신이 의도하는 창작의 방향을
다른 이들과 공유할 수 있어야 한다.

디자인의 세계에 그대로 따르기만 하면 되는 규정된
원칙 혹은 비법은 존재하지 않는다. 이러한 측면에서
디자인은 유기체의 작용 원리를 닮아있다. 액체가
세포막을 통과해 이동해가며 농도의 균형을 맞추는
삼투압의 원리처럼, 물질의 밀도는 언제나 자연스레
균형을 추구한다. 이와 마찬가지로 우리의 아이디어
역시 점진적으로 확산해간다는 것이 디자인에 관한
나의 기본적인 생각이다.

CREATOR'S WORK

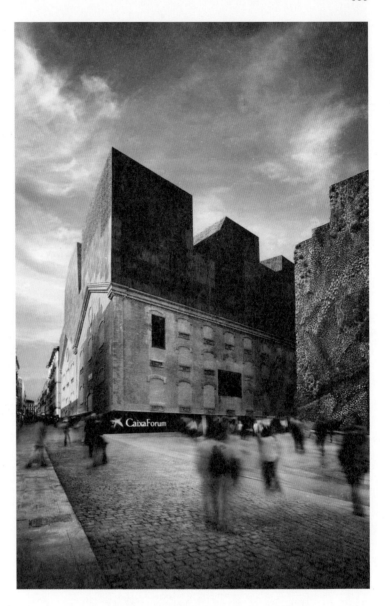

CaixaForum Madrid
자신의 사무소가 만들어지기 전 프로젝트 건축가로 참여한 건물
by Herzog & de Meuron / 2007

Andersen Museum in Odensa
안데르센 박물관 아이디어 공모
Competition Entry by PWFERRETTO

Cheongju Art House
청주국립미술품수장보존센터 설계공모
Submission Entry by PWFERRETTO

Busan Opera House
국제 경진에서 I등상을 수상한 부산 오페라하우스 아이디어 공모
by PWFERRETTO

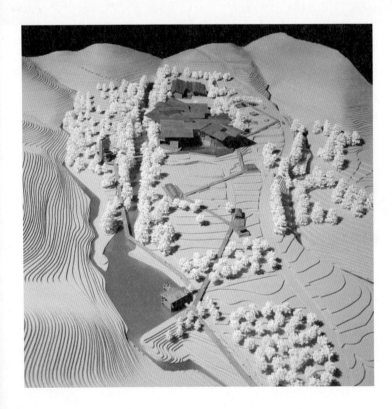

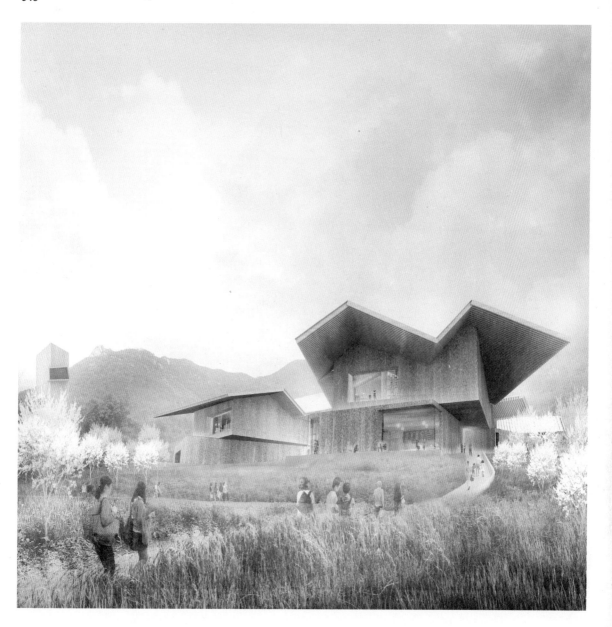

Pottery Museum, Goheung
10,000m²의 부지에 건립될 고흥덤벙분청문화관
Project by by PWFERRETTO

H-House, Private residence in Seoul
두 가족에게 맞춤 설계된 고밀형 주택
by PWFERRETTO

감정과 이성의 사고를
동시에 이루는 피터 윈스턴
페레토는 부유하는 생각의
조각들을 물리적으로
구현하고, 자신의 아이디어를
다른 이들과 공유하며
창조성을 발현한다.
그는 마음에 드는 식당의
명함을 보관하듯, 웹의
이곳저곳을 다니며 사이트의
명함을 받아둔다. 그리고
다시 방문하여 그곳의 맛과
분위기를 즐긴다.

Valerio Olgiati

www.olgiati.net

스위스 건축가 발레리오 올지아티Valerio Olgaiati. 그의 이미지는 우리를 리프레시 해준다.

OBEY

www.obeygiant.com

셰퍼드 페어리Shepard Fairey의 그래픽 철학.

WERKPLAATS VINCENT DE RIJK

www.vincentderijk.nl

다양한 모형물에 관심이 있다면 꼭 들러보자.

DAVID SHRIGLEY

www.davidshrigley.com

어떤 순수한 영국식 유머.

©www.oma.eu

OMA
www.oma.eu

지나간 시간들을 추억하며.

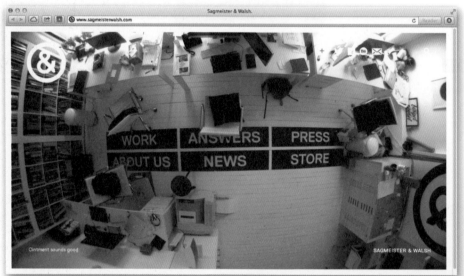

©www.sagmeisterwalsh.com

SAGMEISTER & WALSH
www.sagmeisterwalsh.com

재기 넘친다는 표현 외에는 다른 설명이 필요 없다. 그들의 작업물을 꼭 감상해보길 바란다.

Architectural Association School of Architecture

www.aaschool.ac.uk

거의 틀림없는 최고의 건축 학교.

2x4

2x4.org

이보다 더 나은 웹사이트는 도저히 상상할 수 없다.

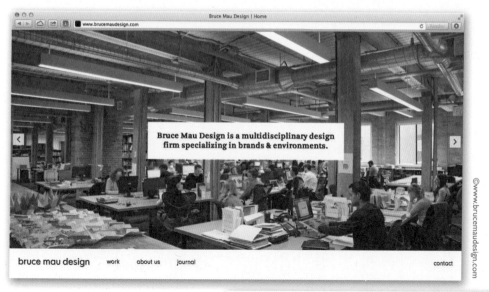

Bruce Mau Design

www.brucemaudesign.com

브랜드와 환경에 특화된 디자인 스튜디오.

DAVID LYNCH

www.davidlynch.com

나 같은 린치 팬을 위한 최고의 사이트.

차를 마시는 시간은 마음에 빈 공간을 마련해준다. 무언가를 채우기
위해 급급했던 나날, '빨리'와 '많이'에 쫓겨 도망쳐버리고 싶은 순간들.
가끔은 밑그림 없이 손이 시키는 대로 그림을 그리고 싶다. 먼 산을
보며 무념무상하는 시간은 충분히 중요하며 심지어 보장받아야 한다.

일상 속에 천천히 머물러보자. 옆에 두고도 한동안 찾지 못했던
사물을, 기억을, 영감을 손에 쥐게 될 것이다.
"기다리지 않아도 오고 기다림마저 잃었을 때" 당신을 찾는 손님이
문득 등장할지도 모르는 법.

사그마이스터 & 월시

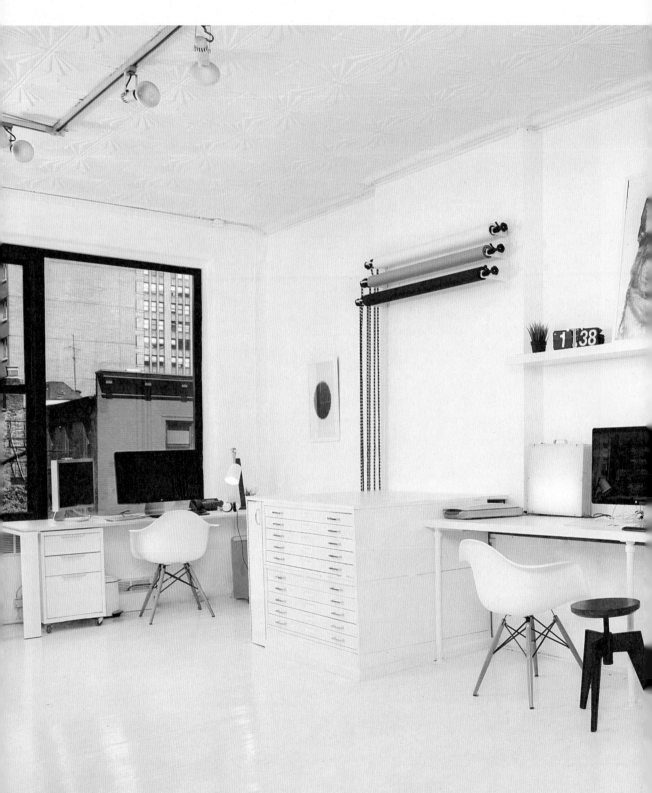

©Henry Hargreaves

"나는 디자이너로서

사람들에게

즐거움을 주고

도울 수 있는 작품을

만드는 것이

최고의 경지라고

생각한다."

정형화되지 않은 기발함,
보는 이의 마음을
움직이는 힘.
우리가 한눈에 느끼는
즉흥성은 굉장히 정확하게
계획되고 계산된 과정의
결과물이다. 그리고 그것은
이미 잘 조직되어있기 때문에
스스로 자유로운
창조물이 되었다.

©Mario de Armas

©Mario de Armas

생각을 '열어'두는 것.
무작위로 아무거나
떠올린다든지 혹은
말이 안 돼도 일단 시작해
보는 것이 중요하다.
바라보는 관점을 조금만
바꿔도 즐거워지니깐.

부딪히거나 혹은 벗어나거나

스테판 사그마이스터Stefan Sagmeister는 1962년 오스트리아 브레겐츠Bregenz에서 출생했다. 학창 시절 자신이 속한 밴드의 앨범 재킷을 멋지게 만들기 위해 처음 디자인을 시작했다는 그는 빈 응용미술대학을 거쳐 프랫에서 그래픽디자인을 전공했다. 티보 칼맨Tibor Kalman의 스튜디오에서 일하다 1993년부터 자신의 이름을 내건 스튜디오를 설립하고 루 리드, 롤링 스톤즈 등 뮤지션들의 앨범 재킷을 디자인했다. 제시카 월시Jessica Walsh와 공동으로 스튜디오 '사그마이스터 & 월시'를 운영하고 있으며, 월시는 상업적인 디자인 업무에, 사그마이스터는 보다 실험적인 영역에 집중하고 있다. 그들의 작업은 전 세계 곳곳에서 전시되고 있다.
—

www.sagmeisterwalsh.com

새로 들어간 호텔방에서 자주 영감을 얻는다. 스튜디오에서 멀리 떨어진 곳에 있으면 떠오른 아이디어를 곧바로 사용해야 한다는 생각이 덜 들뿐 아니라 좀 더 자유롭게 꿈을 꿀 수 있기 때문이다. 영감이나 아이디어는 몰타의 철학자 에드워드 드보노Edward DeBono가 제시한 방법을 주로 사용한다. 프로젝트 진행에 있어 아이디어를 생각할 때 무작위로 사물을 하나 지정해 그곳을 시작점으로 삼으라는 것이다.

일례로, 내가 펜 디자인을 해야 한다고 해보자. 다른 펜들을 뚫어지게 바라보며 펜이라는 물체를 어떻게 사용하는지, 누가 사용할지 등을 고민하는 대신 (호텔방을 쭉 둘러보다가) 침대 시트에 대해 생각하는 것부터 시작한다.

'좋아, 호텔 침대 시트는… 끈적하고… 박테리아가 많을 것이다… 음, 그렇다면 열을 감지하는 펜을 디자인하면 좋겠군, 손을 대면 그 부분이 색이 변하도록. 멋지겠는걸. 검정색 바디에, 손가락이나 손이 닿는 부분만 노란색으로 변하는 펜!'

어떤가. 괜찮은 방법이 아닌가? 30초도 걸리지 않았다. 이 방법이 효과적인 이유는 새롭고 색다른 지점에서 사고를 시작할 수 있어 기존의 사고에 갇히지 않기 때문이다.

잘 해결되지 않는 프로젝트에 대해 전혀 말이 안 되는 방식으로 생각해 보는 것도 좋은 방법이다.

예를 들어, 자동차 디자인을 해야 하는데 잘 안 된다고 해보자. 그럼 "바퀴 없는 자동차"라는 문구를 떠올려 보는 것이다. 이 생각을 초석으로 해서 전혀 다른 각도에서 솔루션을 생각해 낼 수 있다(물론 최종 결과물인 자동차에는 바퀴를 달아 줄 것이다).

가끔은 산책을 하거나 카페에 앉아 지나가는 사람들을 보는 것만으로도 영감을 얻을 때가 있다. 혹은 훌륭한 콘셉트를 떠올리기 위해 심각한 주제를 조사하거나, 여행을 떠나기도 한다(아니면 여행까진 아니어도 도시 밖으로 나가본다).

프로젝트에 접근할 때 작품의 형태는 콘셉트가 정해지면 자연히 나오는 경우가 많다. 다만 콘셉트와 정 반대로 갈 수도 있고, 같은 방향으로 갈 수도 있다.

아이디어를 생각해내는 유용한 팁으로 제임스 웹 영James Webb Young이 사용한 방법을 소개한다.

1. 가능한 한 모든 관점에서 프로젝트에 대해 생각해본다. 당신 자신의 관점에서, 엄마의 관점에서, 클라이언트의 관점에서, 색이라는 측면에서, 형태라는 측면에서, 기타 등등.

2. 인덱스카드에 떠오르는 모든 생각을 다 적는다. 생각나는 것은 최대한 많이 다 적는다.

3. 카드들을 커다란 테이블 위에 모은다. 각기 다른 생각들 사이에 어떤 관계가 있는지 찾는다.

4. 지금까지 한 것들을 다 잊어버린다.

5. 생각지도 못한 순간에 아이디어가 떠오를 것이다.

요즘 우리의 호기심을 자극하는 것이 있다면 큰 맥락에서 '과학'이라고 할 수 있다. 과학계에서는 지금도 믿기지 않을 정도로 놀라운 개발과 발견이 이루어지고 있다. 아마도 인류 역사상 가장 큰 발견이 될 것이며, 모든 인류의 삶에 엄청나게 큰 영향을 미칠 만한 그런 발견이다. 하지만 대부분 주류 문화에서는 이에 대해 무관심하다.

전문가들에게도 실험적인 프로젝트는 늘 도움이 된다. 〈The Happy Film〉 프로젝트 역시 그 연장선에 있다. 실제로 내가 존경하는 디자이너들 상당수가 (클라이언트에게 의뢰받지 않더라도) 주기적으로 실험적인 프로젝트를 진행한다. 여기서 중요한 건 '주기적'이라는 것이다. 이렇게 정해두지 않으면 마감 시간이 정해져 있는 좀 더 '시급한' 사안에 밀려 개인 프로젝트가 뒷전이 되는 경우를 많이 봤다.

나에게 책상은 일하는 곳이다. 주로 많은 책, 우편물, 커피잔, 스케치북 등으로 복잡하다. 데스크톱 컴퓨터도 작업물, 자료, 각종 툴이나 앱으로 가득 차있다.

굳이 즐겨찾기할 만한 웹사이트를 찾지는 않지만 우연히 지나가다 좋아 보이는 곳을 추가한다. 그리고 유용하거나 관심 가는 웹사이트를 발견하면 나중에 다시 들어가 보기 위해 북마킹 해놓는다.

북마킹은 유용한 것을 수집하는 한 방식이다. 좋은 책이나 사진, 사건들을 기록해 두듯이, 북마킹을 해 두면 디지털 공간에서 마주치는 것 중에 마음에 드는 것을 따로 모아 둘 수 있다. 딱 그 정도다.

New York Festivals Trophy

Furniture & Objects, Promotional

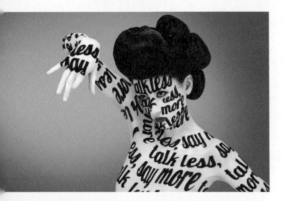

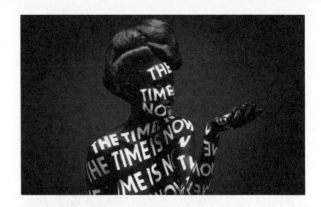

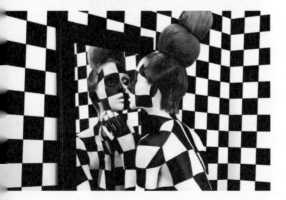

Aizone

Advertising

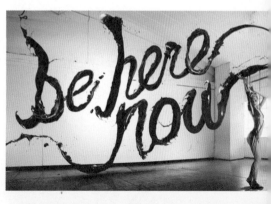
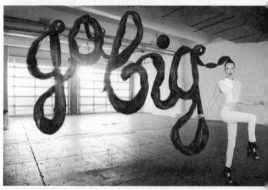
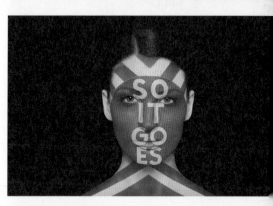
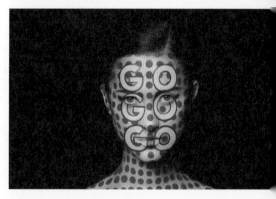

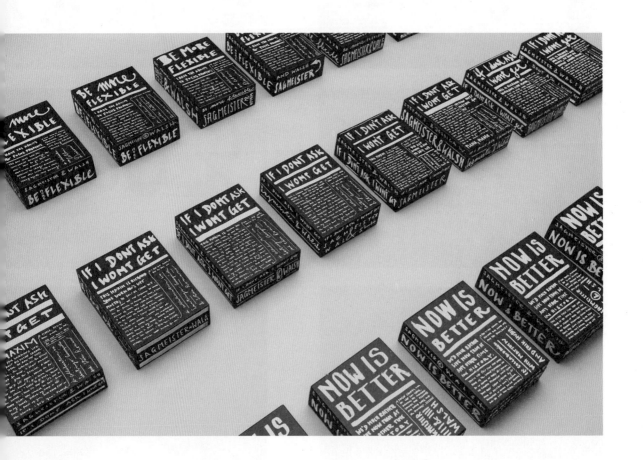

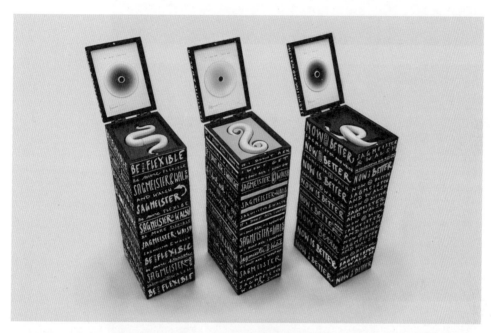

Standard Chartered Commercial

Film & Commercials

EDP

Advertising, Branding / Identities

사그마이스터 & 월시의
작업은 늘 대중의
시선을 끈다. 그들은 사회
참여적인 프로젝트를 통해
디자인으로 사회를
변화시키는 힘을 믿는다.
그리고 컬러풀하고 동시에
기발한 그들의 아이디어는
우리의 마음에 느낌표를
찍는다. 그들에게 북마킹은
사람들의 마음을,
세상을 관찰하는 유용한
스크랩북이다.

Brain Pickings

www.brainpickings.org

좋은 책, 인용 그리고 지식들을 업데이트해주는 즐거운 사이트.

Pinterest

www.pinterest.com

이미지를 북마킹하기 아주 좋은 사이트다. 프로젝트의 레퍼런스 수집 용도로도 훌륭하다.

It's Nice That

www.itsnicethat.com

그래픽디자인과 관련된 영감을 준다.

But does it float

butdoesitfloat.com

훌륭한 예술, 건축 그리고 디자인 이미지를 담은 웹사이트.

The New York Times

www.nytimes.com

누구나 세상 돌아가는 일은 알고 살아야 하니까.

SVPPLY

svpply.com

사고 싶은 물건에 대한 영감을 얻을 수 있는 최고의 웹사이트.

Spotify

www.spotify.com

음악은 그 자체로도 영감을 준다.

Twitter

twitter.com

흥미로운 사람들을 팔로잉하다보면 그만큼 웹에서 재미있고 신기한 것들에 많이 노출된다.

COLOSSAL

www.thisiscolossal.com

훌륭한 예술, 건축 그리고 디자인 이미지를 볼 수 있다.

Co. DESIGN

www.fastcodesign.com

디자인, 테크놀로지, 문화에 이르기까지 다양한 분야에 대한 기사와 프로파일을 볼 수 있다.

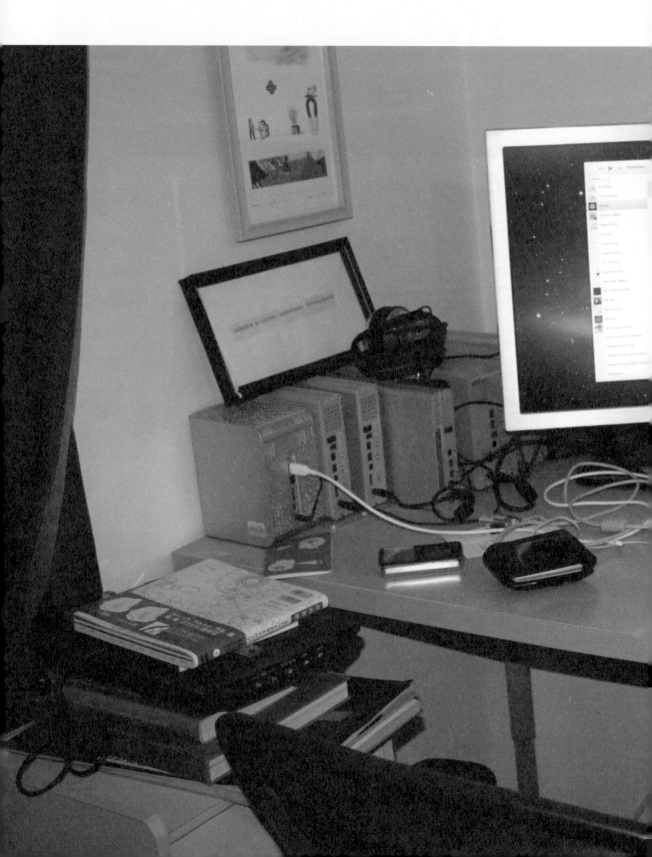

—

"Ian, 넌 깔끔한
사람이지만, 깨끗한
사람은 아냐."

결국은,
아무것도 아닌 곳에서
무엇인가 나온다

무질서하게 보이는
방 안의 물건들도
다 그 자리에 있어야 할
충분한 이유가 있다.
혼잡해 보이는 세계도
다 나름의 이유가 있다.

책상 생활

이언 라이넘은 미국과
도쿄에서 활동하는
그래픽디자이너이자
작가이다. 타입디자인과
에디토리얼디자인부터
아이덴티티와 웹사이트,
인테리어디자인까지 다방면에
걸쳐 작업한다. 미국
버몬트예술대학Vermont
College of Fine Arts과
일본 템플종합대학Temple
University에서 학생을
가르치며, 그래픽디자인과
관련된 다수의 책을 집필했다.
비평 문화 블로그를 운영하고
있으며, 디자인 잡지
〈Slanted〉에 글을 기고하기도
한다.
—

www.ianlynam.com

동서양 곳곳에 총 열 개의 책상을 가지고 있는 내 작업은 좀 기이한 편이다.

먼저, 시부야Shibuya에 위치한 우리집 1층 디자인 작업실에 내 첫 번째 책상이 있다. 대부분의 작업이 이곳에서 이루어진다.

아자부주반麻布十番의 템플대학교 일본캠퍼스 6층엔 공용 책상이 있다. 그곳의 교수이자, 룸메이트로 생활한 적이 있는 패트릭 차이Patrick Tsai와 함께 사용한다.

같은 건물 2층의 역겨운 냄새로 꽉 찬 미술 사무실에는 내 세 번째 책상이 하나 더 있지만, 사용하지는 않는다. 캠퍼스 내 314호 책상은 종종 강의를 진행하는 자리고, 나머지 강의는 507호 책상에서 진행된다.

일본 남부 후쿠오카Fukuoka의 처가에도 내 책상이 있다. 그곳에 머무를 때 장인과 장모가 선물해준 것으로, 아내가 어릴 때 쓰던 방에 놓여 있다.

애리조나Arizona의 친가에서는 이 책상 저 책상을 옮겨 다닌다. 전용으로 쓰던 책상이 있었지만, 휴가 때면 내려와 필름 편집 작업을 하는(상당히 흥미로운 작업이다) 조카가 차지한 뒤로는 조용한 장소를 찾아 왔다 갔다 해야 한다.

버몬트예술대학VCFA 지하실에는 학생들과 일대일 면담을 진행하는 책상이 있다. 학교의 본관인 노블 홀Noble Hall 4층에는 학생들과의 인터뷰를 위한 책상이 있다. 그리고 조만간 도쿄 Meme Design School에서 강의를 진행할 책상이 하나 더 생길 예정이다.

내가 경험한 최고의 책상은 진짜 책상이 아닌, 쿠바에서 찾은 한 라운지 의자였다. 내가 가장 좋아하는 스웨덴

디자이너 마이크 토스비Micke Thorsby에 관한 에세이를 〈Slanted〉 매거진에 기고하기 위해 해변에서 럼을 한 잔 마시며 작성했다. 동시에 아이폰으로 물고기를 촬영하러 돌아다니는 아내도 내다볼 수 있었던 멋진 곳으로 기억된다.

가장 마음에 들지 않았던 책상은 도쿄 서부 마치다Machida에서 사용했던 것이다. 그 책상이 놓인 곳은 우스꽝스러운 노란색 벽에 거친 모직의 빨간색 카펫이 깔린 방이었는데, 이 방의 유일한 장점은 그 색상 배치가 마가렛 킬갈렌Margaret Kilgallen의 작업을 연상시킨다는 것밖에 없었다. 공간뿐 아니라 책상 자체도 갑갑하고 조악하기 이를 데 없었다(달려 있는 미닫이 키보드 선반마저 형편없었다). 함께 놓인 이케아 의자는 너무 커서 작업을 하면 허벅지가 계속 키보드 선반에 부딪혔다.

그저 그런 책상은 많이 접해봤다. 현재 작업실에 있는 책상은 중고임에도 비싸게 구입했지만, 어딘가 불편하고 성가신 에어론Aeron 의자와 함께 이용하기엔 높이가 너무 높다. 또 책상의 한쪽에는 (시간이 없어 데이터를 정리하고 팔아버리지 못한) 오래된 하드드라이브들이 한 무더기 쌓여있다.

캘리포니아주 오클랜드Oakland에 있는 내 다락 침실 아래 놓인 책상에서는 주로 잡지들을 오리며 시간을 보냈고, 오레곤주 포틀랜드Portland에서는 처음으로 자취를 시작하면서 아파트 한편에는 꽤 많은 돈을 들여 멋진 작업 공간을 꾸민 추억이 있다. 몇 년 전에는 시부야에도 또 하나의 작업 공간을 마련했고, 그밖에도 로스앤젤레스와 포틀랜드의 눅눅한 작업실들에서 뉴욕의 춥고 생기 없는 공간, 그리고 버클리와 로스앤젤레스의 햇빛과 바람이 잘 통하는 곳들까지 많은 작업 공간들을 경험해왔다.

내가 일해온 모든 공간들을 설명하려면 하루 이틀로는 부족할 것이다. 그러나 내가 최고의 작업을 진행했던 자리는 엄밀히 말하면 책상이라곤 할 수 없는, 도쿄 자택의 식탁이나 베란다에 놓인 접이식 의자 같은 곳들이다. 햇살과 투박하게 만든(그리고 아무리 먹어도 줄지 않는) 피자와 함께한 그 시간들 속에서 최고의 작업물이 탄생할 수 있었다.

사실 그래픽디자이너가 스튜디오의 물리적 환경에 집착하는 것은 그리 좋은 버릇은 아니다. 내가 연을 맺고 있는 대부분의 디자이너들은 집을 가지고 있지 않다. 그들의 작업은 고용인의 사무실이나, 렌트 혹은 리스한 공간들을 이리저리 옮겨 다니며 이뤄진다. 공간에 대한 어떠한 이상이 없어서라기보단 자신들이 가진 도구를 그 자체로 받아들이기 때문일 것이다. 그래픽디자인 세계를 다룬 〈Helvetica〉와 같은 다큐멘터리나 유닛 에디션Unit Editions이 발행한 『Studio Culture』등의 책에서도 조롱을 당했던 것처럼, 매끈하게 잘 정돈된 새하얀 콘크리트 사무실은 우리에겐 모욕적인 공간이다.

얼마 전 영화 〈Beautiful Losers〉를 통해 대중에게 까발려진 지오프 맥페릿지Geoff McFeridge의 스튜디오와 같은 1인용 사무실은 50점 정도의 공간이라 할 수 있다. 왜? 너무 난잡하기 때문이다. 개인적으로 동경하는 건축가들의 말끔한 모듈형 공간을 모두에게 강요하고 싶은 것은 아니다.

자신 이외에 아무도 없는 공간을 정리하지 않는 것은
인간의 자연스러운 본성이다. 내가 사는 그리고 살고
싶은 공간에 대한 설명은 이 정도다.

전에 만난 여자친구 한 명은 내게 이렇게 이야기했다.
"Ian, 넌 깔끔한 사람이지만, 깨끗한 사람은 아냐."
우리의 사무실에 정확히 적용되는 말이라 생각한다.

내 책상 위는 활자판 더미와 아내의 사진, 아내가 그린
그림, 절친한 친구가 선물한 데스크톱 정리기, 십여
년 전의 수상한 음악들 몇 곡이 들어있는 구형 아이팟,
방전된 AA 배터리, 여러 내용이 빼곡히 적혀있는
공책들, 메모용 엽서들, 친구들로부터 받은 잡동사니를
담아 놓은 약통, 기이한 흰색 너구리tanuki 전등, 피에
츠바르트Piet Zwart 초기 작업풍의 매끈한 글귀가
적혀있는 1920년대 일본산 성냥갑, 파이어와이어
케이블 더미, 지갑, 머그잔, 토템 장식물, 탁구 라켓
모양의 영국산 커프스단추 그리고 샤피Sharpie사의
마커 한 자루까지 수많은 물건들이 혼잡하게 들어서
있다. 현재 내 책상 바로 옆에는 일본 초기 모더니즘
시기의 주석서들로 가득 찬 책장이 있다. 단순히 자리만
차지하는 장식품은 결코 아니며, 언제 내 작품의 요소로
소화되어 드러날지도 모르겠다.

클라이언트를 온전히 지원할 준비가 되기 전까지는
그들과 그리고 그들의 북마크와 기리 두는 것이 내 작업
스타일이다.

Le Comptoir Occitan

Client: Le Comptoir Occitan / 2013

belonging to wack alt-rock bands) of Arizona- each is a bearer of mythos and hyperbole, the pillars upon which the banner of The West is slung. The West as a conglomeration is a potent aggregate mixture- tobacco-stained mustaches, sun-faded tattoos, daring feats, the lurking threat of violence and straight-up fucking lies masquerading as exaggerated bullshit in the search for that which is most elusive: freedom.

¹Of particular note in the world of Arizona big biz is the behemoth Cisco Systems, providers of 'secure' computer networks to the globe. Employing 70,000 and situated in both Silicon Valley and Phoenix, Cisco is purported to be the leader in network technology globally. That being said, Cisco has consistently failed in providing a working wireless network for Sky Harbor, Phoenix's airport. Never expect to be able to be able to sheck your email in Sky Harbor.

² Or at least, honestly, for my fiancé to steer clear: I've always found sullen, withdrawn people to be interesting. A good chunk of the sullen, withdrawn people I have encountered in my life are now my best friends.

³ And this is a fact fulfilled by mere form. Please to Google and thank you.

³Brocaded with ripe, rudely tapered columns of hybrid Southwest American/ Italian ornament studded with diamond-shaped windows skinning a fork-pillared, spiraling mezzanine interior, Soleri's design can be seen echoed spatially in the main hall of Omotesando Hills,

Tokyo's premier shopping destination.

⁴Now slated for demolition, despite the meek cries on internet bulletin boards of a few individuals bemoaning their previous inability to get "baked" and take in Widespread Panic concerts in the open air facing the theater.

⁵I once stopped for coffee down the street from the business center and to see what innovations Soleri brought to strip mall planning. Sadly, there are none.

⁶Now converted to a meeting room for the cancer hospice it is situated within.

⁷ Coincidentally, I was visiting my parents, who live nearby, at that time, and I had signed on to redesign the identity of the local arts collective that my mother is a prominent member of (pro-bono, of course). Also coincidentally, my nephew was visiting, and he was vaguely working as my intern at that time. When asked what the logo might be in a casual brainstorming session, his reply still stands out as the solitary decent "visual solution" from the time: a strangled bobcat.

HOMEWORK: *Fire & Ice*

Take 100 photographs of 100 different examples of typographic signage (signage made with fonts, not handlettered) in your city. The signage cannot be made of plastic and can not be the logo of a retail store, unless it is an independent business. Each photograph must have a considered composition, be of print quality, and be somewhat readable. They must be of 100 different signs, not crops of the same sign.

Next, take 100 photographs of 100 different examples of hand-lettered signage (signage made with hand-lettering, - not fonts) in your city. The signage cannot be made of plastic and can-not be the logo of a retail store, unless it is an independent business. Each photograph must have a considered composition, be of print quality, and be somewhat readable. They must be of 100 different signs, not crops of the same sign. All of the signs must be either really good or really bad. Nothing in-between. All of the photos must be full-color. You must walk from location to location. No biking, trains, or cars involved. Convert all of the photos into CMYK tiff files.

What did you learn and experience walking around? Write 500 words about your experience. If you are going to use naughty words, go big or go home. And have a reason for it. You shouldn't need it, however. Make the essay be serious in tone and free of angst.

Create a photobook (similar to a coffee table book) with super cold, unfeeling, Swiss high Modern typography. If you don't know what that is, look it up. Design the book in InDesign. Use any sans serif font except for Helvetica.

14

15

Space Is The Place Supplement

Client: Land Gallery, Portland, Oregon / 2011

Doodle4Google

Client: Google / 2012~2013

Pechakucha Night identity

Client: Pechakucha, Klein Dytham architecture / 2013

Poster Initiative series

2013

그래픽디자이너는
이미지에 어떻게 접근할지
통제하면서 그것을 어루만진다.
이언 라이넘은 다양한
방식으로 기호화된
형태를 좋아한다. 그에게
그래픽디자인은 다른 '척'하지
않는 '그래픽디자인'으로 다른
분야와 만나 독특한 문화를
생산하는 영역이다.
명확한 메시지와 눈길을 끄는
그의 디자인은 즐겨찾기에도
버무려져 있다.

néojaponisme

`neojaponisme.com`

네오자포니즘은 나와 나의 두 친구, W. 데이빗 막스W. David Marx와 매트 트레이보드Matt Treyvaud가 공동으로 운영하는 일본 문화를 주제로 한 블로그다. 콘텐츠 생산자가 다수이기에 때론 시간문제로 친구들이 작성한 내용을 놓치는 경우도 있는데, 내가 환희를 느끼는 경우는 바로 이런 순간이다. 데이빗과 매트는 모두 그 누구보다 총명한 친구들이고, 그들의 포스트는 언제나 나를 흥분케 한다.

KMIKEYM

`www.kmikeym.com`

공개 거래 대상자라는 이름으로 알려진 마이크 메릴Mike Merrill이 조직한, 내가 가장 좋아하는 2000년대 개념 미술 프로젝트 중 하나다. kmikeym의 주식을 매입하면 누구나 한 인간의 삶에 관한 결정에 영향을 줄 수 있다. 나보다 더 현명한 결정을 내릴 수 있는 이들이 이 프로젝트에 참여했으면 하는 개인적인 바람을 가지고 있다. 무엇보다, 정말 재미있는 일 아닌가? 당신의 투표로 마이크는 수염을 기를 수도, 채식주의로 전향할 수도, 심지어 정관절제수술을 받을 수도 있다.

SIGNWAVE

swai.signwave.co.uk

www.signwave.co.uk/go/products/autoshop

4년 전 마지막 포스팅 이후 업데이트가 끊겼지만, 여전히 놀라운 웹사이트다. 사인웨이브는 아드리안 워드Adrian Ward가 운영하는 예술 프로젝트 겸 데스크톱 애플리케이션 소프트웨어 업체다. 그가 개발한 생산적 애플리케이션은 사용자의 지시를 따르지 않고 나름의 지각 체계를 가지고 있어 자신의 의지에 따라 동작한다.

YACHT

`teamyacht.com`

YACHT는 음악가이자 작가, 미술가, 디자이너, 프로그래머인 요나 베시톨트Jona Bechtolt와
클레어 L. 에반스Claire L. Evans로 구성된 팀이다. 이들의 웹사이트는 언제나
최신, 최고의 웹 테크놀로지를 받아들이며 끊임없이 변화한다.
이들은 매우 아름다운 동시에 미치도록 재미있는 뮤직비디오도 제작한다. 총명한 창작가들이다.

e-flux

www.e-flux.com/journals

e-flux는 미학과 정치학, 세계화, 디자인에 관한 동시대 최고의 서적들을 발행하는 공간이다. 그중에서도 히토 스테예릴Hito Steyerl의 글은 특히 강력히 추천한다.

THE NEW INQUIRY

thenewinquiry.com/blogs/s-a-o-b

에반 콜더 윌리엄스Evan Calder Williams는 동시대 가장 위대한 사회 분석가 중 하나다. 그의 저서 『Combined and Uneven Apocalypse』는 지난 5년 간 가장 많이 읽힌 문화 이론 서적이다. 책의 제목에도 등장하는 파멸의 개념은 그의 작업을 관통하는 주요 주제다.

"s-a/o-b" 프로젝트에서는 날카롭고 정교하게 다듬어진 사회비평과 디자인 그리고 영화라는 틀을 통해 주제에 대한 분석이 이뤄진다.

CRITICAL GRAPHIC DESIGN

`criticalgraphicdesign.tumblr.com`

웨이 황Wei Huang은 현대 그래픽디자인이 반드시 주목해야 할 최고의 풍자가다.

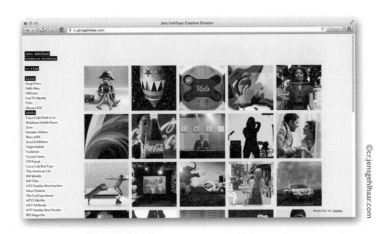

Jens Gehlhaar

`cr.jensgehlhaar.com`

옌스는 개인적으로 꼽는 동시대 최고의 디자이너 중 한 명이다.
웹사이트 업데이트를 거의 하지 않다가 최근 새로운 포스트가 올라왔다.

Craigmod

`craigmod.com`

크레이그는 디자인과 책의 미래에 관한 글을 쓰는 작가다.

PAC

`pac.mn`

나의 친구인 유마-쿤Yuma-kun이 제작한 공간으로, 복수의 URL을 전송할 때 유용하다.
이처럼 많은 훌륭한 진취적인 것들이 작은 아이디어에서 시작한다.

—

흐릿한 생각이
분명해질 때까지

작업은 삶의 경험에서
온다. 내 스튜디오는
일상적으로 의미 있는
곳이면서 동시에
그 일상과 싸우는 곳이다.

단상들

장문정은 그래픽디자이너이며,
2008년 가을부터 미국
남부에 있는 조지아 주립대학
미술대학 그래픽디자인과에
재직하고 있다. 학교에서는
디자인 원리와 수사학,
내러티브 시스템 등을
가르친다. 월간 〈아트〉,
월간 〈디자인〉에서
편집디자이너로, 디자인
스튜디오 AGI society에서
대표 및 아트디렉터로
일했다. 시각커뮤니케이션의
구성요소들 중 특히 '배치/
재배치'에 대해 관심이 많다.
—
www.moonjung.org

1. 크리에이트Create라는 말은 라틴어 'crēare'에서 온 것으로 '만들다, (자식을) 낳다, 생산하다'라는 의미이다. 이 'crēare'는 '성장하다, 커지다'를 의미하는 'crēscere'와도 관련이 있는데, 이는 마치 '창의'의 속성을 표현한 것 같아서 흥미롭다. 그렇게 의미가 점점 자라다… 결국은 무언가를 품고 점점 자라는 사람이 크리에이터Creator로 표현이 되는 것 같다.

2. 문제를 풀어가는 과정에서 탄력을 받는 순간, 재미있는 순간이 있다. 그 탄력을 기억해두면 좋다.

3. 문제를 풀어가는 과정에서 분기divergent와 수렴convergent의 대조가 필요하다.

4. 합리적이면서 동시에 직관적인 문제 풀기의 균형을 유지한다.

5. 삶의 스승에게(혹은 구글창에) 적합한 질문을 하는(치는) 것만으로도 해법에 가까이 다가갈 수 있다.

6. '제한(제약)'에 대한 이해가 높을수록 창조적인 해법에 가까워질 수 있다.

7. 단순한 해결책은 경제적이며, 강하고, 매력적이다. 현대의 속도와 시각적 경제성을 이해하고 이히되 맹신하지 않는다.

8. 사람들에게 잘 보이고 싶고, 인정받고 싶은 욕망도 작업을 이어가게 하는 동력이 된다. 그것이 전부라면 바보다.

9. 남의 문제라고 해도, 만약에 나라면 어떻게 풀까? 생각해본다.

10. 대화 중에 "왜?", "설명해보라!"라고 자주 묻는다.

11. 가치의 상대성을 인식한다.

12. 마음에 () 빈 공간을 남겨두는 것이 좋다.

13. 영감은 관찰과 경험에서 온다.

14. 작업하게 되는 순간들: 일상적인 사물을 낯설게 할 때, 철학서, 좋아하는 디자이너, 미술가들의 작업을 볼 때, 아무 생각 없이 단순한 일을 반복할 때, 억울한 마음이 들 때, 분노가 생길 때, 누군가 나의 마음을 들뜨게 할 때, 하고 싶은 말이 생길 때 등등

15. 집중도가 높은 시간, 고요한 시간을 골라 작업한다.

16. 모든 노동하는 공간이 그렇듯이 스튜디오는 '공장' 같은 곳이다. 일상적으로 의미 있는 곳이면서 동시에 그 일상과 싸우는 곳이다.

17. 텅 빈 전시장에 간다. 그 안에 서 있으면 평안하고 또 그 안을 걸어 다니면, 이것저것 상상하게 되어 좋다.

18. 걷는다. 걸으면 흐릿한 생각들은 분명해지고, 분명한 생각들은 종종 가지를 쳐 문제를 해결하는 데 실마리를 제공해준다.

19. 다양한 '저울'에 관심이 간다. 가치, 무게, 균형, 배치와 같은 개념은 '다시' 상상하게 하는 사물이다.

20. 개념이 돋보이는 디자인, 형태 그 자체가 내용이 되는 디자인, 사회문화적 문제를 다루는 디자인 활동, 커뮤니티 디자인, 지역 디자인, 디자인과 미술 사이에 있는 작업들을 기억해둔다.

CREATOR'S WORK

열호(a minor arc)
열호의 형태를 탐구한 포스터 연작 / 2010

푸르고 가벼운 ㅣㄹ
오브제, 색채, 배치를 통한 의미를 탐색하는 이미지 연작
2014

붉고 생생한 ㅅㅏㄹ/ㄴㅏㄹ

오브제, 색채, 배치를 통한 의미를 탐색하는 이미지 연작

2014

%

개인전
기울어진 선, 돌, 존재와 부재, 무게 등을 놓고 배치를 탐구한
포스터 연작 / 2012

2014 슬링샷 페스티벌(SLINGSHOT Festival 2014)
심볼과 홍보 포스터. 조지아주 애튼시에서 열리는 음악,
일렉트로닉 아트, 테크놀로지를 연계한 문화잔치이다.
2014

정렬의 정치학(The Politics of Alignment)
위치를 의미하는 단어들이 방향을 바꾸어 움직일 때
나타나는 배치를 탐구한 작업 / 2012~2013

장문정은 시각커뮤니케이션
영역에서 '공간의 배치/
재배치', '정렬의 정치학',
'가치와 상대성'에
관심이 많다. 그녀는
언어의 일부와 이미지를
돌출하며 그래픽 언어로
독특한 물질성을 부여한다.
그녀의 즐겨찾기는
다양한 담론을 주로
담고 있다. 그리고
그것은 기꺼이 상상력의
부산물이 되어준다.

© www.npr.org

npr

www.npr.org

엔피알은 1970년대에 설립되어, 미국 전역에 약 900여 개의 공영라디오 방송국을 둔
대표적인 비영리 공영 라디오방송이다. 정치 · 사회 · 과학 · 기술 · 인종 · 문화와
관련한 세계 뉴스 및 미국 지역 뉴스를 다루며, 음악 · 전시 · 책 · 영화와 같은 대중문화 관련 정보
그리고 평범한 미국인의 생활을 들려주는 프로그램을 방송한다.
또한 남북한에 관한 이슈나 뉴스도 자주 나오는 편이다.

© www.artnstudy.com

아트앤스터디

www.artnstudy.com

동서양의 인문학 강의를 총망라한 곳으로, 현대 미술과 디자인에 막대한 영향을 주었거나
논쟁적인 근 · 현대철학에 대한 이해를 높일 수 있는 웹사이트이다.
사이트에 있는 '무료특강' 이나 유튜브에 올려진 동영상(www.youtube.com/user/artnstudy/videos)을
통해 흥미로운 강의들을 접할 수 있다. 갑자기 아무런 생각이 나지 않을 때,
인문학 강좌를 들으면 은근한 도움이 된다.

WALKER

www.walkerart.org

워커아트센터는 건축과 디자인, 교육과 커뮤니케이션, 영화, 뉴미디어, 시각예술과 관련한 강의,
프로그램을 운영하는 곳이다. 특히 디자인과 문화에 주목하는 미술관으로, 그들의 웹사이트는 미술과
디자인계에서 일어나는 많은 볼거리와 읽을거리를 '꼼꼼하게' 제공한다.

SternbergPress

www.sternberg-press.com

스턴버그 프레스는 동시대 예술과 문화 분야의 전문가들이 비판적 담론에
관계할 수 있는 플랫폼으로 중대한 역할을 하며 동시대 문화예술 담론, 흥미로운 책 제목,
정교한 편집 그리고 차별화된 디자인의 힘은 그들이 출판하는 책을 소유하고 싶게 만든다.
미술비평, 이론, 픽션, 아티스트북을 주로 출판하며, 예술에 관한 쓰기 개념을 확장하는데 크게
기여하고 있으며 이 웹사이트의 바탕화면과 메뉴는 조용하지만 강렬한 인상을 준다.
기회가 된다면, 스턴버그 프레스에 가보길 권한다.

Berlin Biennale Art Direction, 2014

Zak Group

zakgroup.co.uk

잭 그룹은 출판사, 미술관, 문화 단체 혹은 기관이나 기업의 디자인과 아트디렉션을 주로 하는
런던의 디자인 스튜디오이다. 잭 그룹은 바로 위에 설명한 스턴버그 프레스의 비평적,
인상적인 책들을 디자인하는 것으로도 잘 알려져 있다. 개인적인 견해이지만 그들은 주로
'개념적이고', '똑똑하며', '단순한 접근의', '장식이 없는' 곧은 타이포그래피를 통해서
조형의 경제성을 구현한다. 동시에 전시기획을 통해 형태 실험과 연구를 하는 것이 인상적이다.
사이트에서 잭 그룹의 다양한 활동과 작업을 볼 수 있다.

BERG

`berglondon.com/projects`

수많은 국내외 디자이너들의 웹사이트를 방문하지만(일일이 소개 못하는 것이 안타깝다),
BERG는 테크놀로지, 제품 그리고 커뮤니케이션 디자인을 통합하여 실험적이면서도,
자본주의의 현실인식이 뚜렷한 디자인 스튜디오이다. 특히 아이패드, 만화책, 프린터와 같은 일상의
커뮤니케이션 매체들을 스토리텔링과 적절한 테크놀로지로 재해석하여 새로운 오브제로
제품화, 시각화하는 것이 흥미롭다.

MIT Media Lab

`www.media.mit.edu`

다학제간 연구에 주목하는 MIT 미디어 랩 웹사이트에 소개되는 이벤트들 중
'대화 시리즈Conversations Series'를 방문하면 최근 미디어 테크놀로지와 커뮤니케이션 디자인을
실천하고 연구하는 디자이너들 혹은 교수들의 이야기를 들을 수 있다.

©www.typotheque.com

typotheque

www.typotheque.com

타이포테크는 피터 발릭이 세운 서체 파운드리foundry이자 디자인 스튜디오이다.
라틴어에 기반한 아름다운 폰트뿐만 아니라, 아랍어 · 힌두어 · 그리스어 등의 서체개발환경과
기술혁신을 주목하고 지원하는 회사다. 특히 웹사이트에는 서체 개발과 관련한
다양한 에세이들이 업로드 되어 있어 학습에 도움이 된다.

©www.adbusters.org

ADBUSTERS

www.adbusters.org

애드버스터즈는 1990년대 기업의 브랜드, 광고와 소비문화를 과감하게 비판하는
저항적 그래픽을 생산하여 시민운동에 영향을 준 비영리 단체이다.
한동안 잊고 있었는데 지난 2011년, 뉴욕 월가에서 있었던 시위 '월가를 점령하라Occupy Wall
Street'를 제안한 것을 보고 다시 찾아보게 되었다. 지배 이데올로기에 저항하는 선동적인
그래픽 생산을 지속하는 것이 놀랍다.

@printedmatter.org

@www.romapublications.org

Printed Matter, Inc.

printedmatter.org

1976년 설립된 프린티드 매터는 뉴욕에 있는 비영리단체로서, 실험적이고 예술적인 출판물이나
아티스트 카탈로그를 보급·판매하는 곳이다. 지난 몇 년간 기하급수적으로 증가한
'아티스트북' 유통을 주도해왔으며, 최근에는 아티스트북과 관련한 교육·출판·디자인·전시 등을
대규모로 개최하는 등 활발한 활동이 인상적이다.
하나 더 덧붙이자면, 로마 퍼블리케이션 www.romapublications.org을 소개하고 싶다.
1998년에 설립된 독립출판사로 아티스트, 디자이너, 기관들의 협업, 자율적 출판을 도모하는 곳인데
아티스트의 흥미로운 카탈로그를 구입하거나 미리 보기 기능이 있어서 유용하다.

—

"당신의 예술은 별로군요!"

한 여성이 전시를 다
보고 이렇게 말했다.
"당신의 예술은 별로군요!"
통역가는 충격을 받아서
통역할 엄두를 내지 못하고
있었다. 이내 그 여성은
말을 이어나갔다.
"하지만 당신은 여전히
이야기를 전하려고
노력하고 있군요. 그 점이
내게 희망을 주네요."
나는 이 말을 내가 받았던
가장 훌륭한 칭찬 중
하나로 여겼다.

펜촉이든지 붓이든지

대나무든지 컴퓨터든지

중요한 것은

각 도구의

구체적인 능력을

활용하는 것이다.

'순진한' 상태

1956년 프랑스
콜마르Colmar에서 태어나
스트라스부르
고등장식미술학교École des
Arts Décoratifs de Strasbourg를
졸업했다. 일러스트레이터이자
그림책 작가, 아트디렉터로
활동하고 있으며, 현재는
가르치는 일도 한다.
주로 책과 신문에 일러스트레이션
작업을 해왔고, 그의 작업은
프랑스와 미국뿐 아니라 독일,
일본, 한국 등에서 출판되었다.
파리와 뉴욕을 오가며 작업하며,
그가 그림을 그린 책 중 한국에
번역된 것으로는 『적』, 『아빠와
나』, 『나는 기다립니다』 등이 있다.
〈리더스 다이제스트Reader's
Digest〉, 〈누벨옵세르바퇴르
Le Nouvel Observateur〉,
〈리베라시옹 Libération〉 등의
매체에 작업을 기고하고 있다.
—

www.sergebloch.net

지난 30여 년간, 정확히는 그보다 좀 더 오래 그림을
그려왔다. 거의 매일 드로잉을 하는데, 그만큼 드로잉을
좋아하며 시간이 흐를수록 점점 더 좋아진다. 나는 내
작은 잉크통을 열어, 대나무로 된 펜촉을 담그고 펜을
집어 든다. 매일매일 똑같은 의식, 똑같은 움직임이지만
지루해지는 법이 없다. 그리고 "넌 참 운이 좋아."
스스로에게 말한다. 나에게 소명 같은 건 전혀 없었다.
유전적 요인도 없고, 가족 중에 예술가도 없다.
왜인지는 모르겠지만, 항상 그림 그리는 걸 좋아했다.
어렸을 때도, 십대일 때도. 그리고 일련의 우연들과
기회들을 붙잡은 덕분에 지금 하고 있는 일을 할 수
있게 되었다.

아이디어를 적어두거나 줄거리를 적기 위해 스케치북을
사용하는데, 최근 몇 년 동안은 식당에서 음식을
기다리면서 아들들과 심심풀이로 그림을 그릴 때도
사용했다. 컴퓨터와 종이를 비교한다면, 나는 종이를
좋아한다. 그래서 전시를 위한 작품도 종이로 만드는
것을 좋아한다. 종이는 만질 수 있고 존중할 수 있다.
살아있기 때문이다. 종이를 사용할 때, 나는 선을
그리며 정직함을 찾고 채색 작업과 콜라주 작업 속에서
진실함을 느낀다.

컴퓨터는 창조적인 도구이다. 나는 디지털 네이티브가
아니며, 컴퓨터가 없던 세상을 기억하고 있다. 컴퓨터를
처음 사용하기 시작하면서 작은 폭탄 마크를 볼 때,
컴퓨터가 고장이 나서 아무것도 모른 채 처음부터 다시
시작해야만 할 때 느꼈던 스트레스를 아직도 기억한다.
현재는 컴퓨터에 숙달되었지만, (또는 그 반대일 수도)
겸손히 있으려 노력한다. 특히, 인터넷은 우리가 세상

어디에서든지 실시간으로 빠르게 작업할 수 있도록
해준다.

우리가 사용할 수 있는 모든 도구는 저마다의
논리와 구체적인 용도가 있다. 펜촉이든지 붓이든지
대나무든지 컴퓨터든지 중요한 것은 각 도구의
구체적인 능력을 활용하는 것이다.

인터넷은 내가 대양을 가로질러 작업할 수 있게 해준다.
더 이상의 한계는 없다. 디지털 사진이나 포토샵도
마찬가지이다. 내게 거대한 자유를 준다. 원하는 대로
쓸 수 있는 그런 힘을 가진다는 게 두렵게 느껴질
정도이다. 이미지를 움직이게 할 수 있고 심지어 소리를
더할 수도 있다. 종이의 침묵(천국의 침묵!)에 태어난
우리 같은 사람들에게는 거의 혁명인 셈이다.

요즘은 '선'에 대한 책을 작업하고 있다. 그림 그리는 걸
좋아하게 될 때, 얼마나 삶이 멋진지를
아이들과 어른들에게 보여주는 작업이다. 암환자를
돕는 단체를 위해 집을 꾸미는 작업과 영어 학습에
관련된 앱 작업도 하고 있다. 그리고 〈리더스
다이제스트〉나 〈누벨옵세르바퇴르〉, 〈리베라시옹〉
등의 매체에 작업을 기고하고 있다.

요즘 전시를 하면서 스스로 몇 가지 질문들을 하게
되었다. '왜 나 자신을 전시하지?' '누구를 위해서?'
'무엇을 보여주어야 할까?' '이 일을 하면서 내가
기대하는 것은 무엇이지?' 전시를 준비하면서, 할 수
있는 한 최선을 다해 이 질문들에 대답했다.

나는 실제 삶에서, 나의 창밖에서 작업을 위한 영감을
받는다. 파리에 있는 스튜디오는 친구들의 작업을
전시하기에 충분할 만큼 크다. 그리고 뉴욕의 공간은
마치 둥지와도 같은 창조적인 공간이다.

즐겨찾기를 찾는 데 있어 특별한 노하우는 없다. 나는
'순진한' 상태로 있어야 할 필요가 있다. 너무 많은
이미지들을 보는 것을 좋아하지 않는다. 늘 신선하려면!
내가 좋아하는 것들은 미술관, 자전거 도로, 지도,
가이드, 친구들의 웹사이트, 훌륭한 디자이너들과
일러스트레이터들, 사진가들이다. 이것들이 나의
즐겨찾기다.

나는 누군가가 구입하기를 원하고 그 그림과 얼마간
같이 지내기를 원하는 그런 새로운 아이디어를
만들어내려 노력했다. 그리고 그 작품들이 이야기를
하게끔 만들어서 광고나 매체의 이미지들이 요구받는
직접적인 의미 전달로부터 해방되길 바란다. 내가 원한
것은 이미지가 말을 하지 않고도 이야기를 하게 만드는
것이었다. 혹은 그 반대이거나. 즉, 메시지를 주입하는
것이 아닌 사람들이 자유롭게 해석하는 그림을 만드는
것이었다. 그런 작품들을 만드는 것이 내게는 큰
기쁨이다.

나는 내 자신을 위해 배열하는 것 외에는 주제나
테크닉을 생각하는 데 있어 특별한 제한이 없다. 또한
여기에는 컴퓨터 없이, 단순하고 고전적인 재료들을
사용하면서 종이에 작업하는 기쁨이 있다. 풀질을 할
수 있고, 긁어낼 수 있고, 얼룩을 만들 수 있다. 특히
콜라주 작업을 많이 하는데, 이 부분에 다른 작업들과의
연결고리가 있다. 종종 선과 그와 관련된 요소들,
즉 오래된 종이나 스티커, 우표 같은 것 사이에 같은
방식의 콘트라스트를 이용하곤 한다.

<Time>
표지작업

『The Enemy』
다비드 칼리 글에 그림을 그렸다.
한국어판 『적』으로 2008년 출판되었다.

\<Liberation\>
크리스마스 부록 표지작업

ecologoc suicide
〈뉴욕 타임즈〉 과학 섹션 삽화

LE NEZ EST-IL TOUJOURS AU MILIEU DE LA FIGURE ?

Vernissage le 12 mars 18h-21h - **7** *artistes revisitent le portrait*

ATELIER DU GENIE **Exposition** du 12 mars au 15 mai 2010

- 28, Passage du Génie 75012 Paris - Du mardi au samedi de 15h à 19h - Métro ligne 8: Reuilly-Diderot -
Contact galerie: 06 62 73 73 41 - Contact Presse: 06 79 54 99 16 - www.galerie-atelierdugenie.com - atelierdugenie@gmail.fr

LE NEZ EST-IL TOUJOURS AU MILIEU DE LA FIGURE ?

Vernissage le 12 mars 18h-21h - *7 artistes revisitent le portrait*

Serge Bloch

ATELIER DU GENIE Exposition du 12 mars au 15 mai 2010
- 28, Passage du Génie 75012 Paris - Du mardi au samedi de 15h à 19h - Métro ligne 8: Reuilly-Diderot -
Contact galerie: 06 62 73 73 41 - Contact Presse: 06 79 54 99 16 - www.galerie-atelierdugenie.com - atelierdugenie@gmail.fr

Posters for a show about portrait in Paris

2010

Bayard

advertising / 2010

Blocks, sculpturs for a show in NYC

2010

Blue Angel SOMETIMES I CAN REACH THE SKY.

Personal work for shows in NYC and Paris

세르주 블로크는
손으로 생각하고 머리로
그리는 일러스트레이터이다.
그는 다양한 방식으로
수많은 내용의 글에
일러스트를 그렸다.
그의 그림은 자신에게
주어진 다양한 주제를
재미있게 만들고, 우리에게
읽는 즐거움을 준다.
'순진한' 상태를 유지하기
위해 너무 많은 것을
보기 꺼리는 그가 즐겨 찾는
일러스트레이터 웹사이트들은
그래서 흥미롭다.

Google translation

translate.google.fr

영어가 유창하지 않기 때문에 이용한다.

NEWS

www.lemonde.fr

www.nytimes.com

매일 이곳에서 뉴스를 확인한다.

AbeBooks

www.abebooks.com

오래된 책들을 사랑한다.

I Can't Wait - Serge Bloch & Davide Cali

itunes.apple.com/us/app/i-cant-wait-serge-bloch-davide/id733823646?mt=8

3개 국어(영어, 프랑스어, 독어)로 된 『나는 기다립니다』의 최신 앱.

Mucca Design

www.muccadesign.com

나는 마르테오 볼로냐Martteo Bologna를 뉴욕에서 만났다. 그는 아주 웃기고
훌륭한 그래픽디자이너로 나는 그와 또 다른 친구 하나Hana와 함께 작업하는
걸 좋아한다.

R. O. Blechman

www.roblechman.com

미국 전통 일러스트레이션에 있어 선의 대가로, 그의 책 『The Juggler of our lady』는 걸작이다. 몇 년 전에 〈뉴요커〉에 있는 그의 스튜디오에서 자신의 작업들을 내게 보여주었는데, 그때 아주 행복했다.

Pascal Lemaître

www.pascallemaitre.com

가장 유명한 벨기에 일러스트레이터, 나의 형제.

©www.radiofrance.fr

radiofrance

www.radiofrance.fr

음악과 인터뷰들, 좋은 보도들을 듣기 위해 방문한다.

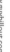

©www.guybillout.com

GUY BILLOUT

www.guybillout.com

기Guy는 훌륭한 일러스트레이터로, 내가 학생일 때 그의 인상적인 작품을
발견하였다.

How a Life is Counted

itunes.apple.com/us/app/how-a-life-is-counted/id448080868?mt=8

코야마 쿤도Kundo Kuyama와 작업한
『숫자가 말해주는 당신의 인생How life is counted』의 일본어 애플리케이션.

Jang Sung Eun

—

사람들은
디자이너들이
어디에서
영감을 얻는지
궁금해한다

새로운 결과물은
호기심에서 시작한다.
어디를 가든지,
무엇을 보든지
사물을 관찰하고 끊임없이
이것과 저것,
그것 사이에서 믹스앤매치를
시도할 때 일상 안으로
들어오는 무엇이든
영감의 전제가 된다.

트인 공간에서
단순한 공간으로
이어지는 작업

마음의 태도

장성은은 한동대에서
시각디자인과 자동차디자인을
공부하였고, 엔터테인먼트
디자인을 총괄하는
크리에이티브 디렉터로
서울에 기반을 두고 활동하고
있다. PSY, 2NE1,
BIGBANG, RAIN, 이적
등 수많은 가수들의 PI,
콘셉트 이미지, 앨범 디자인,
공연, MD, 콘텐츠 개발
프로젝트 등을 수행하였고,
2012년 대한민국을
대표하는 K-DESIGN
10인으로 선정되었다.
지직과 YG 엔터테인먼트의
디자인 실장을 거쳐 현재
MA+CH 대표로 개인
스튜디오를 운영하고 있다.
'섬김의 디자인'이란 모토로
아티스트와 작품에 내재한
다양한 요소를 이해하고
그로부터 파생될 수 있는
아이디어들을 새로운 형태로
창출해 대중문화 콘텐츠로
재생산하고 있다. 최근에는
기업 브랜딩과 컨설팅으로
점차 영역을 확대하고 있다.
–

www.maplusch.com

사람들은 디자이너들이 어디에서 영감을 얻는지 많이
궁금해한다. 우리가 바라보고, 느끼고, 관찰하는
일상의 모든 것들이 지면이나 머릿속에 기록되고
스케치 되듯, 나는 나를 둘러싼 모든 일상의 풍경에서
영감을 얻는다. 일상 안으로 들어오는 내 삶의 기호,
이야기, 빛, 색감, 스치듯 읽는 단어나 글 등 나를
둘러싼 모든 요소들은 가장 큰 영감의 원천이며 그
안에서 관련 조각들을 찾아가는 과정에서 힌트를
얻는다. 이것을 프로젝트에 적용해 이야기하면
'클라이언트를 섬기는 마음'이라고 말할 수 있다.
사랑하는 사람이 생기면 그 사람을 자세히 관찰하게
되고, 어떻게 하면 그 사람을 기쁘게 할 것인지
연구하게 되는데 바로 그곳에서부터 아이디어가 나오게
된다. 디자이너는 아티스트와는 다르게 작업물에
사인하지 않는다. 단순하지만 이것에서 디자이너가
가져야 할 마음의 자세를 알게 되었다. 나를 증명하는
것이 아닌 상대방을 섬기는 작업, 그리고 그 마음의
자세에서 고민이 시작될 때 더 반짝이는 아이디어로
보상받게 될 것이다.
나의 작업은 새로운 기획을 위한 자유로운 상상 과정과
단순함의 실천을 통한 좋은 구성의 콘텐츠 창조
과정으로 나눌 수 있다.

브레인스토밍이나 리서치, 아이디어 스케치 등 초반 작업을 할 때에는 트인 공간과 넓은 테이블, 다양한 오브젝트들 속에서 작업하는데 이러한 공간은 나에게 자유로움, 편안함, 안락함을 제공하며 생각의 유연함을 가져온다. 한편 자유로운 상상 과정에서 기획된 러프한 구성안을 살펴보며 다소 불필요하다 여겨지는 요소들을 마이너스 과정을 통해 본질에 다가가도록 다듬거나 완성도를 높여 나가는 작업은 또 다른 작업 공간에서 이루어진다. 이 공간은 벽지와 가구, 오브제 등 대부분의 오브젝트가 블랙톤으로 구성되어 있으며 작업에 필요한 기본적인 도구들만 단순하게 배치되어있다. 이곳은 나에게 미니멀리즘Less is more의 원리로 작용하며, 이 공간은 집중력을 발휘하여 작업의 완성도를 높이도록 도와준다.

내가 즐겨 찾는 오프라인 공간은 인사동, 삼청동 거리, 뮤지엄 등 전통적 색깔이 묻어있는 공간이다. 신·구가 뒤섞여 있는 장소에서 느낄 수 있는 묘한 조화 속에서 나는 혁신적인 아이디어를 얻을 수 있다. 또한 이태원, 10 corso como, 디저트 카페, 뮤지컬 공연장 등의 공간에서는 최신 트렌드를 읽고, 언어 혹은 비언어적 커뮤니케이션은 생각의 교환을 통해 신선한 아이디어와 다채로운 상상으로 연결되기도 한다.

온라인 공간은 가보고 체험하지 않았음에도 나를 새로운 곳으로 연결해주는 통로이다. 많은 사람들이 그렇듯 나 또한 다양한 분야에 관심을 가지고 있으며 나의 관심은 디자인뿐 아니라 여행, 음식, 건축, 음악, 공연, 패션 등 다양하다.

빅데이터 시대에 많은 정보를 얻는 것도 중요하지만 양질의 콘텐츠를 잘 분별하는 작업은 더 중요하게 여겨진다. 앞으로 소개하는 사이트들은 Music, Magazine, Availability, Award, Trend, Travel, Culture, Creativity, Human, Harmony 등 나의 다양한 관심사들을 MA+CH라는 이니셜을 기반으로 정리하였다. 이는 음악과 예술이 가지고 있는 다양한 콘텐츠와 긍정적 생각을 개개인과 대중 문화에 새롭게 소개하고 올바르게 연결하고자 하는 MA+CH의 비전과도 일맥상통한다.

CREATOR'S WORK

이하이 1집 — First Love

2013

빅뱅 – Best Music Video Collection

Making Film Collection / 2013

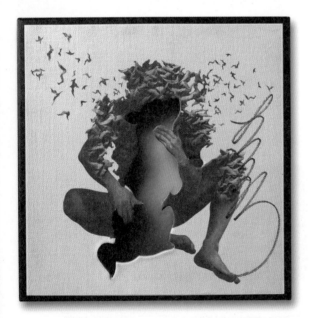

이적 5집 – 고독의 의미

2013

01.

02.

03.

G-Dragon's Red Series

01. G-dragon X beanpole VIP catalog / 2012
02. G-dragon world tour pamphlet / 2013
03. G-dragon's collection - one of a kind / 2013

2012-2013 BIGBANG Alive Galaxy world tour dvd
+ 2013 BIGBANG Alive Galaxy tour dvd
[the final in seoul]

빅뱅 – Extra Ordinary 20's

2012

장성은은 무형의 소리를
형태로 전환한다.
아이덴티티를 중심으로
뮤지션을 브랜드화하고
그것을 시각과 촉각으로
동시에 소재와 구조로
표현한다.
그녀의 북마크 리스트는
디자인의 방향과 의미를
논의하는 다양한
관심사로 구성되어 있다.
크리에이티브한 아이디어는
종종 그 안에 숨어있다.

©www.armadamusic.com

Music : armada

www.armadamusic.com

Armada TV와 고유의 팟캐스트를 가진 음악 포털사이트로, 앨범과 뮤직비디오 등을 소개하며 다양한
레이블 디자인들을 살펴볼 수 있다.

©www.hypebeast.com

Magazine : HYPEBEAST

www.hypebeast.com

패션 관련 전문 웹진이자 쇼핑스토어지만 패션뿐 아니라 라이프스타일, 음악,
엔터테인먼트 등에 관한 다양한 정보를 얻을 수 있다. 100인의 영향력 있는 인물을 선정하여
그들과 그들의 관련 소품을 소개하는 사이트도 살펴볼 만하다. 한국인으로는
이건희 삼성회장과 지드래곤이 소개되었다.

©www.fbml.co.kr

Availability : FBML

www.fbml.co.kr

디자인 전문가와 디자인에 관심 있는 사람들에게 유익한 정보와 사이트들을 소개하고, 유용한 데이터와 아낌없는 자료들을 무료로 다운로드할 수 있게 제공해주는 고마운 사이트.

©www.awwwards.com

Award : AWWWARDS

www.awwwards.com

회원들의 직접 투표방식에 의해 베스트 사이트를 선정하는 리뷰 사이트로 여러 사이트들을 보고 있노라면, 다양한 발상이 떠오를 것이다. 어워즈의 선정 기준은 사이트가 가지는 디자인, 창의성, 유용성, 콘텐츠 4가지 요소를 고려하여 평가한다. 해외 웹사이트의 최신 트렌드와 구성 등을 알 수 있고, 타이포그래피에 관한 힌트도 얻을 수 있다.

Trend : designmilk

`design-milk.com`

영양분이 골고루 함유된 우유 한 잔을 마신 것처럼 건축과 홈인테리어, 예술,
디지털 테크놀로지 등 양질의 정보와 디자인 트렌드를 접할 수 있는 유용한 사이트.
특히 콘셉트별로 정리된 제품에 관한 리뷰와 디자이너 다이어리 칼럼은 새로운 아이디어와
작업 콘셉트의 모티브가 되기도 한다. 페이스북과 이메일을 통한 그들과의 네트워킹이
가능할 수도! The world is flat!

Travel : lonely planet

www.lonelyplanet.com

일상을 벗어나 떠나는 여행은 뒤죽박죽인 생각을 정리하게도 하고, 동기부여와 영감을 주기도 한다.
인위적인 것에 익숙해져 있는 우리의 눈과 마음을 자연이 주는 신비와 평화로 힐링, 리프레시하며
대리만족을 주는 웹사이트. 아름다운 자연과 조형물들을 통해 새로운 아이디어를 발견하고, 실질적인
여행 계획을 세워보는 것도 좋을 것 같다.

Culture : designboom

`designboom.com`

건축, 디자인, 아트, 과학기술에 관한 카테고리로 구성된 디자인 포털 사이트로
다양한 오브젝트를 효율적으로 찾아볼 수 있다. 또한 온라인숍을 통해 원하는 상품을 구매하고,
해외 공모전 정보도 얻을 수 있다.

Creativity : behance

`www.behance.net`

그래픽디자이너들의 번득이는 아이디어와 상상으로 가득한 포트폴리오 사이트.
가끔씩 아이디어가 떠오르지 않거나 본인의 작업이 새롭게 느껴지지 않을 때 타인의 작업을 살펴보는
것도 좋은 예가 될 수 있다. 이 사이트에서 다양한 작가들의 작품을 보다보면 신선한 자극을 받을 수
있고 슬럼프에서 벗어날 수 있는 기회가 될 수 있을 것이다.

Human : International Journal of Design

www.ijdesign.org

디자이너에게 디자인하는 이유에 대해 물으면 대부분 다른 이들의 삶에 긍정적인 영향을 주거나,
재능을 통해 타인을 이롭게 하려고 또는 행복함을 느끼기 때문이라고 한다.
그러나 대부분 디자인 프로젝트에서 '행복'이라는 것을 목표로 삼기에는 모호하거나 추상적으로
느껴질 때가 많고 실제로 이 과정을 도와줄 만한 학습자료는 부족하다.
작년 International Journal of Design(IJD)의 Special Issue로 〈Design for Subjective Wellbeing〉이
발간되어 디자인이 단순한 예술이 아니라 인류의 웰빙과 삶의 질에 어떻게 기여할 것인지,
디자인 행복론에 대해 얘기하고 있다. IJD는 디자인 관련 저널 중 몇 안 되는 A&HCI, SSCI,
SCIE 등재지로 무료로 열람이 가능하다.

Harmony : THE COOL HUNTER

www.thecoolhunter.co.uk

여행, 음악, 광고, 생활, 패션, 예술, 건축 등 우리가 일상에서 접하는 다양한 분야의 창조적
아이디어들을 소개하는 사이트로, 타인의 디자인을 접하며 내 아이디어를 정리하기에 최적의
사이트라 생각한다.

–

**공간은
그곳의
시간성을
품는다**

자기만의 방에 들어서면
마음이 편안해진다.
마치 짠 것처럼 머리보다
몸이 컴퓨터 앞에 앉아
반응하고 웹의
이 골목 저 골목을
서성이게 된다.

공간이 주는
호흡

작업의 영감이란

딱히 어떤 특정한 장소가 아닌

길을 잃어버림과

찾아감의 행위를 거치며

발생한다.

일종의 '인상'같이.

탐구생활

서울에서 건축과 철학을
공부하였고, 프랑스 낭시와
파리에서 건축재료 석사와
건축사 과정을 공부하였다.
파리의 Shigeru Ban
Europe Office, Agence
Moatti et Riviere, 런던의
Zaha Hadid 사무소에서
건축실무를 배웠다. 2009년
서울에 조호건축JOHO
Architecture을
설립하였으며, 다수의
신축 및 리모델링 작업을
하고 있다. 용인 헤르마
주차장Herma Parking으로
2010년 문화관광부 선정 젊은
건축가상을 수상하였으며,
이후 2013년 세계적인
건축 매거진 〈아키텍처럴
레코드Architectural
Record〉에서 수여하는 디자인
뱅가드상Design Vanguard
Award 수상자로 선정되었다.
'2013 차세대 건축을 이끌
10명의 건축가'에 뽑혔다.
—

www.johoarchitecture.com

현재 제가 몸담고 있는 조호건축은 제 이름인
JeongHoon에서 JO와 HO를 따서 만든 이름입니다.
JO는 지을 조造, HO는 좋아할 호好로 좋아해서
하는 일보다 더 좋은 게 없듯이, 짓는 것을 즐기자는
의미이죠.
주요 관심사는 재료가 가진 물성을 탐구하고, 이를
대지가 가진 의미 속에서 해석하는 것인데요. 특히
대지가 가진 특성을 건축재료의 변형을 통해 다양한
형태적 의미로 만들어내는 작업을 좋아합니다.
프랑스에 체류할 당시 유럽의 다양한 도시를 여행하는
것을 즐겼습니다. 시간이 배어있는 공간 곳곳에는
어디에라도 그 지역 장인들이 만들어낸 형체들이
즐비합니다. 특히 그중 유난히 제 눈에 들어온 것은 각
지역의 하수도 맨홀입니다. 지역마다 통일되지 않은
다양한 형태의 상·하수도 맨홀은 그 지역의 역사와
토목건축 디자인의 감성을 드러내 줍니다. 또한 이곳
토목건축 인프라가 언제부터 대량화 및 체계화가
되었는지 유추해볼 수 있는 중요한 키워드이기도 하죠.

파리와 베니스의 골목길은 가장 흥분되고 매력적인 공간들을 지닌 곳입니다. 다양한 장인이 만들어낸 우체통과 대문 손잡이, 창살 등이 얼마나 멋지게 그 지역의 역사와 시간성을 잘 보여주는지 모릅니다. 하지만, 한국은 그런 장인들이 살아있던 시기의 시간성이 사라져 버린 것 같아 안타깝습니다. 상당히 면밀하게 도시를 탐구하고 관찰하지 않으면, 그 숨결을 만나기가 쉽지 않더군요.

저는 이러한 우연찮은 도시 탐구 속에서 많은 영감을 느낍니다. 지도를 보지 않고 걷고, 길을 잃어버리고 다시 찾아가는 과정의 기행은 한 도시와 공간을 이해하는 중요한 행위입니다. 그러한 과정에서 그곳의 공기와 냄새를 공감하고 마치 내가 그곳의 장인이 된 것처럼 사물의 개별적인 것과 호흡하려고 노력합니다. 작업의 영감이란 딱히 어떤 특정한 장소가 아닌 이러한 길을 잃어버림과 찾아감의 행위를 거친 일종의 '인상'이며, 특정 장소가 지닌 시간과 역사에 대한 '공감'인 것 같습니다.

온라인상에서 즐겨 찾는 사이트는 주로 작업과 관련된 자료수집을 위해서 찾은 것들입니다. 주로 건축과 관련된 기하학적 알고리즘algorism과 진보적인 형태의 재료물성 등을 구축하기 위한 그래픽 툴을 즐겨 찾습니다. 이러한 컴퓨터상의 실험적인 작업들은 현실 건축 속에서 직접적으로 구축하기 쉽지 않지만 실제 작업의 방향에 많은 영향을 끼칩니다.

현대의 복잡하고 다양한 문화적 흐름의 건축디자인은 지역적 특성과 한계 속에 설계되지만, 주요 디자인 모티브는 동일한 시대적 흐름 속에서 나올 수 있다는 게 건축디자인의 큰 특징이라 생각합니다. 이러한 건축과 관련된 온라인상 즐겨찾기와는 달리 패션, 순수미술 및 영화에도 많은 관심을 가지고 있는데요, 특히 라스 폰 트리에Lars von Trier와 폴 토마스 앤더슨Paul Thomas Anderson감독의 작품은 주제적 색채와 디테일에서 작가로서의 자세가 돋보여 제게 깊은 영감을 주곤 합니다. 또한 틈날 때마다 영화감독, 사진작가 친구와 각자의 작업이야기를 하고 의견을 주고 받는 것이 저에겐 매우 중요한 오프라인상 즐겨찾기라고 할 수 있습니다.

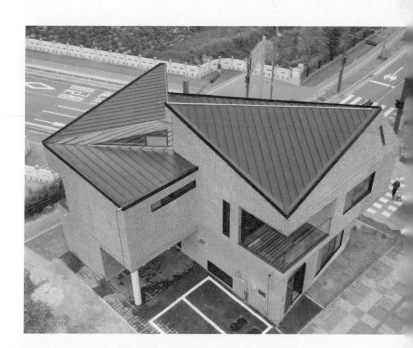

고슴도치집

2013

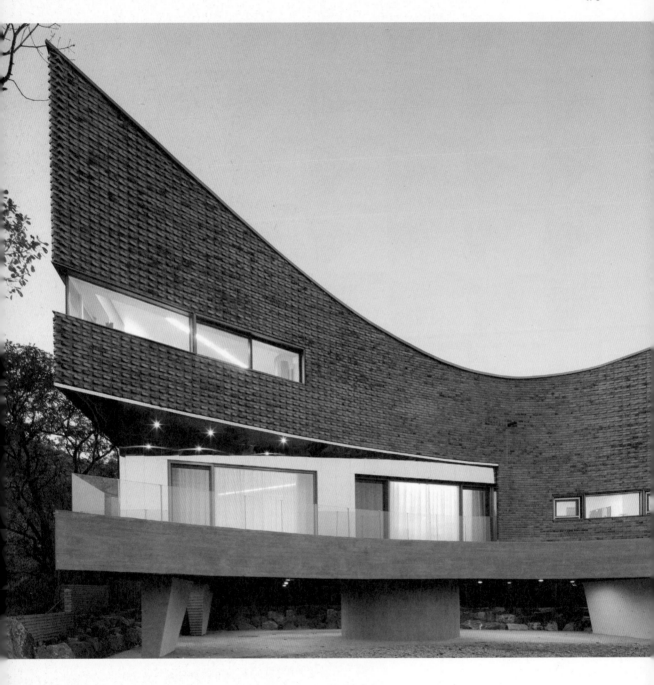

곡선이 있는집
2012

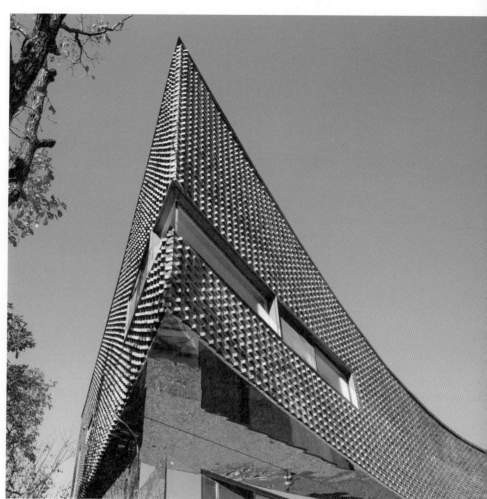

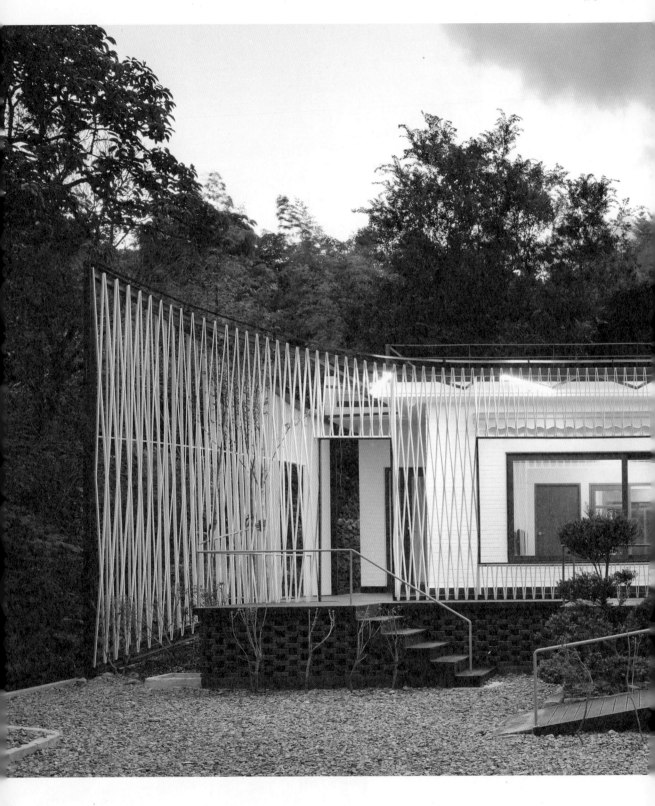

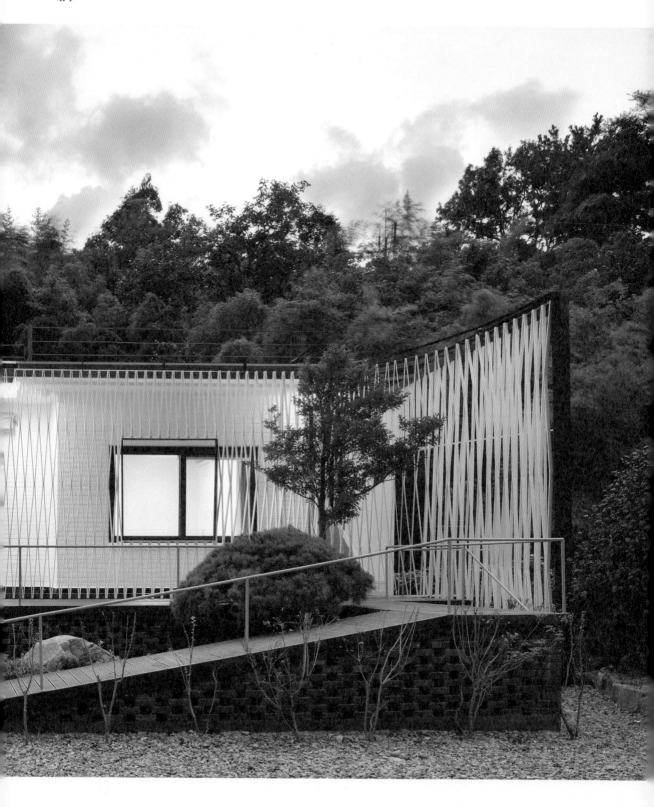

남해처마하우스

2011

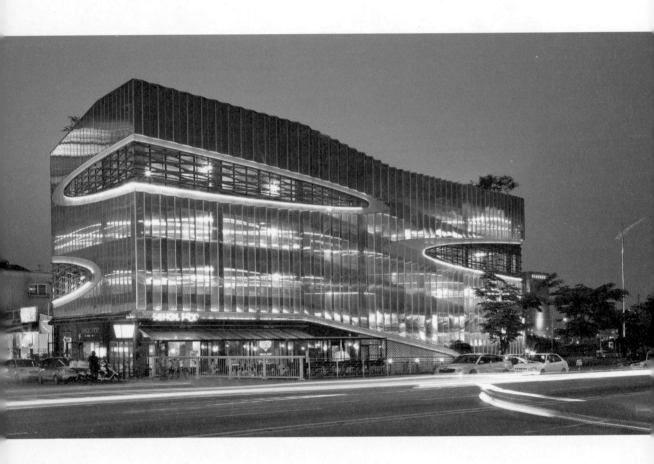

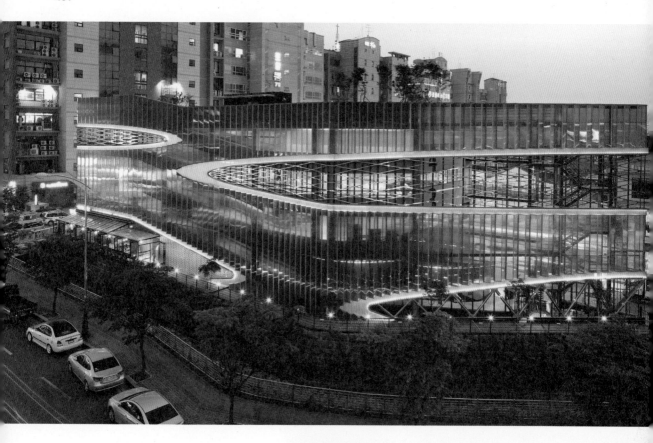

헤르마 주차장

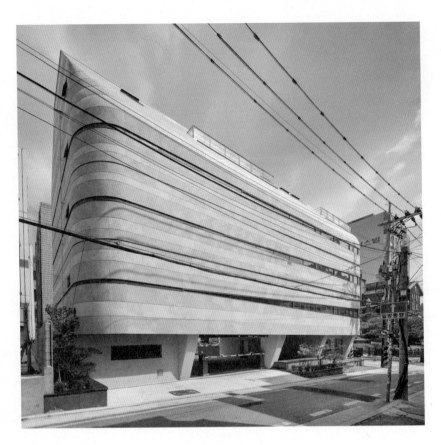

마블링 오피스

2013

알고리즘은
문제를 해결하기 위해
정해진 일련의 절차를
말한다. 건축가 이정훈은
구조와 형태를 통해
자신의 사고를 설계한다.
축적된 아카이브를 기반한
그의 북마크는
구조와 형태의 세계로
우리를 안내한다.

Martin Margiela

www.maisonmartinmargiela.com

가장 좋아하는 패션디자이너인 마틴 마르지엘라Martin Margiela. 파리매장에서 처음 발견한 그 특별한 디자인은 작업에 대한 실험적인 자세에 대해 강렬한 메시지를 주곤 한다. 또한 절제된 세련미가 무엇인지 정확히 보여준다.

Lars von Trier facebook

www.facebook.com/Lars.von.Trier

그의 작업은 영화가 위대할 수밖에 없다는 것을 증명해준다.

GALLERY of COMPUTATION

www.complexification.net/gallery

컴퓨테이션의 다양한 예술적 결과물들을 보여준다.

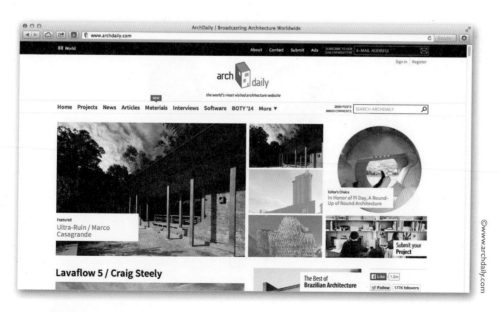

archdaily

www.archdaily.com

세계 최대의 온라인 건축매거진, 현대 건축의 흐름을 한눈에 파악할 수 있다.

Neri Oxman

web.media.mit.edu/~neri/site

재료의 의미를 건축과 아트의 경계를 넘나들며 보여준다.

PAVILLON DE L'ARSENAL

www.pavillon-arsenal.com/home.php

프랑스 건축 아카이브, 나에게 건축적 향수를 달래주는 사이트이다.

SAATCHI GALLERY

www.saatchigallery.com

매우 흥미로운 예술적 원천이 가득한 곳.

algorithmicdesign

algorithmicdesign.net

알고리즘 디자인의 가능성을 보여준다.

Space Symmetry Structure

spacesymmetrystructure.wordpress.com

형태와 구조에 대한 실험적 제안들.

nCodon

ncodon.wordpress.com

스크립트를 이용한 알고리즘을 모션을 통하여 보여준다.

—

작업 공간은 어떠한
공간보다 나를
집중하게 하며,
때로는 내게 명상할 수
있는 시간을 준다

작업의 주 무대는
뉴미디어 환경이지만,
그것이 아날로그적 요소가 주는
체험을 대신할 순 없다.
디지털은 아날로그를 동경한다.
그것이 음악 스트리밍 서비스의
편리함보다는 턴테이블의
불편함을 택하는 이유이다.

나의 안테나

2006년 서울에서 뉴욕으로 이주하여 OMHU, CMYK+White를 거쳐 현재 Publicis 계열인 Global Digital Agency Razorfish의 크리에이티브 팀에서 Mercedes Benz, JP Morgan, Ford 등 클라이언트를 위한 디자인 작업을 하고 있다. 국민대학교에서 금속공예를 전공하고 프랫 인스티튜트 커뮤니케이션 디자인 대학원을 졸업했으며, 레드닷어워드를 비롯한 다수의 수상경력이 있다. App 디자인 및 반응형 디자인 작업을 담당하고 있으며, 새로운 테크놀로지를 알아가고 그것들을 작업에 접목하는 것에 흥미를 느낀다. 현재 브루클린 윌리엄스버그에 거주한다.
–
www.ooooooooo.com

한국에서는 프린트 작업과 디지털 관련 작업을 70 : 30 비율로 작업했는데, 뉴욕으로 이주하여 대학원과정을 보내면서는 50 : 50 정도. 대학원을 마치고 현재 내 작업의 주를 이루고 있는 것은 90% 정도 디지털 작업이다. 개인적으로는 뉴미디어를 이용한 공간인지 작업에 포커스를 맞추고 있다. 이렇게 디지털 세상 속에 근접해 있는 나에게 작업공간은 물리적인 장점보다는 정신적으로 내가 치유 받고 충전하는 공간이다. 그래서 작업공간은 어떠한 공간보다 나를 집중할 수 있게 만들며, 때로는 내게 명상할 수 있는 시간을 준다. 나 스스로를 돌아보게 하며, 내게 심리적인 안정과 보상을 준다는 점이 가장 중요한 것 같다.

조금 더 범위를 확장해보면, 내가 있는 뉴욕 자체가 작업 공간이 되어주기도 한다. 보통 신문, 잡지, 뉴스, 라디오, 전시 등을 통해 눈에 띄는 작업을 발견하는 편인데, 뉴욕이라는 공간이 주는 여러 이점 때문에 주로 직접 가서 보는 전시, 콘서트, 서점에서 좋은 작업들을 발견하는 경우가 많다. 현재 하고 있거나 작업에 도움이 될만한 회사 이름이나 디자이너 혹은 아티스트, 뮤지션 등을 발견하면 그것의 이름을 적어두거나 아이폰으로 찍어온다. 그리고 집에 와 인터넷에서 그들을 검색하고 기록하는 편이다.

목요일이면 꽤 많은 전시 오프닝이 첼시Chelsea, 로어
이스트 사이드Lower East Side, 브루클린Brooklyn
등에서 열린다. 그래서 매주 목요일이면 오프닝이
있는 갤러리들을 돌며, 관심의 촉을 곤두세운다. 또한
매번 새로운 쇼가 있을 시 모마MoMA, 뉴 뮤지엄New
Museum, 휘트니미술관Whitney Museum of American
Art, 구겐하임Guggenheim 등의 뮤지엄을 주말을
이용해 방문한다. 그 밖의 레스토랑, 바 등에서도
많은 아티스트와 뮤지션의 이벤트가 끊임없이 일어나
문화 활동에 큰 노력없이도 노출된 편이다. 이렇게 내
작업물의 씨앗이 되는 소재들은 내 일상에 다양하게
산재해 있다.

영감은 어디에서든 온다. 사람들에게서 그리고 그들의
작업들에서. 리서치를 통해 영감을 받기도 하고 직접
전시장이나 콘서트, 사람들과의 대화 등 경험하는
모든 것들로부터 영감을 받는다. 하지만 내 작업에서
온라인상의 자료수집은 늘 보조가 되기를 바란다.
보고 느끼고 직접 경험하는 것이 늘 우선이 되길
바라기 때문이다.

J. P. Morgan Touch Wall

인터렉션 디자인

'Pause' Promotion Flyer
– Experimental Jetset Pratt TLA Workshop

단어 'Pause'의 약자로서 알파벳 P 대신에 Pause의 심볼을 사용했다.
종이접기 형태의 플라이어는 Pause 인스톨레이션에 사용된
종이비행기와 추상적인 의미로 그 연관성을 보여준다. / 2010

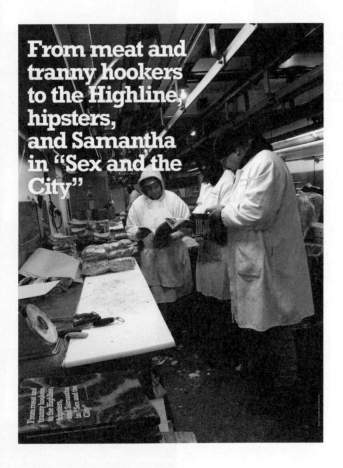

From meat and tranny hookers to Highline, hipsters, and Samantha in "Sex and the City"

뉴욕이 거대한 변화를 거치는 동안 그 과도기에 있었던 도시들의 흥미로운 부분들을 재발견하고 그것을 기록하며 나누고자 하는 취지의 시리즈물이다. 이 에디션은 현재 Meatpacking District로 불리는 Gansevoort Market편이다.

Trash/Treasure

재활용과 재사용을 통해 나눔과 순환을 실천하기 위한
캠페인으로 아티스트들의 새로운 시각으로 창작된 작업을
통해 대중의 인식을 바꾸고 홍보 하는데 그 목적을 둔다.
이 포스터는 오래된 월페이퍼 매거진을 활용한 작품으로
가로 방향으로 임의로 자른 각각의 조각들이 함께 어우러져
하나의 일관성이 있는 형상을 구성한 작품이다.

Valdrada

이탈로 칼비노가 쓴 『보이지 않는 도시들Invisible
City』의 한 도시인 'Valdrada'에서 영감을 받은
레스토랑 브랜딩 프로젝트로 메뉴 및 물병 디자인이다.

이우진은 경계를 무너뜨리는
작업을 시도한다.
사용자의 체험을 확대하여
디지털 이곳과 저곳의 경계를,
스크린이 막고 있는 장벽을
유연하게 만든다.
탄탄한 기본을 바탕으로 한
테크놀로지와 디자인의 결합은
그녀의 북마크와 관계있다.
뉴미디어가 기반인
사이트는 우리를 웹상으로
입장시킨다.

United Visual Artists

www.uva.co.uk/work

조각, 설치, 퍼포먼스 그리고 건축 등 다양하고 폭넓은 분야가 함께 어우러진 작업들을
볼 수 있는 사이트. 끊임없이 진화하는 테크놀로지와 재료들을 빠르게 수용해
뉴미디어의 새 방향을 제시한다.

Cabinet

www.cabinetmagazine.org

비영리기관에 의해 발행되는 계간지로 우리가 만들어낸 그리고 우리가 살고 있는 세계에 대한
호기심을 만드는 데 그 목적이 있다. 매번 각각의 기사들은 그 주제의 범위가 가늠해볼 수 없으며,
늘 기대치를 넘어선다.

©www.squidsoup.org/blog

squidsoup

www.squidsoup.org/blog

아티스트, 연구원, 디자이너들의 국제적인 그룹으로 디지털 및 인터랙티브interactive 미디어 관련된 작업들을 볼 수 있다.

©www.dazeddigital.com

DAZED

www.dazeddigital.com

런던의 젊은 문화를 대변하는 〈DAZED & CONFUSED〉매거진의 온라인 버전.

© www.antivj.com

THE ARK

`www.antivj.com`

유로피안 아티스트 그룹으로 영사된 빛과 그것의 영향에 의한 우리의 인식을 중점으로 작업한다. 함께
공동작업을 하는 동시에 각각의 아티스트들의 개인작업이 링크되어 있다. 놓치지 말 것.
더불어 *joanielemercier.com*는 antivj의 설립 멤버였으나 현재 독립적으로 활동하는 Joanie Lemercier의
사이트로 빛과 관련된 멋진 작업들을 볼 수 있다.

© www.ryojiikeda.com

Ryoji Ikeda

`www.ryojiikeda.com`

전자음악 작곡가이자 비주얼 아티스트인 *Ryoji Ikeda*. 사운드와 빛으로서 비주얼이 가진
기본 성격에 중점을 둔 대형 스케일의 작업들을 볼 수 있다. 작업은 수학적인 정확함과 그 정확함이
가진 미를 동반한다.

AnOther

www.anothermag.com

2001년부터 1년에 두 번씩 발간되던 〈AnOther〉 매거진과 2005년에 시작된 〈Another Man〉에 이어
2009년 시작된 AnOthermag.com은 패션, 아트, 문화를 다룬다. 인터내셔널 기고가들에 의해 특정한
주제나 쟁점에 관해 진지하고 시사하는 바가 크다. 때로는 자극적인 내용들을 볼 수도 있다.
〈Dazed & Confused〉와 〈Dazed Digital〉을 운영하는 독립 출판 그룹인 Dazed Group의 부분이기도 하다.

ART+COM

www.artcom.de

1980년대 중반에 설립된 뉴미디어 팀으로 베를린 대학의 디자이너, 건축가, 아티스트와
CCC(The Chaos Computer Club)의 해커들에 의해 설립된 비영리기관으로 art+com은 여러 학문
분야가 관련되어 출발하였다. 1994년 공식적으로 뉴미디어 관련 회사가 되었으며,
뉴미디어 베이스의 환경작업 및 건축작업을 볼 수 있다.

TOKUJIN YOSHIOKA

www.tokujin.com

제품디자인, 건축 그리고 설치미술 등 경계를 초월한 상업적 작업들을 볼 수 있다.
동시에 이 작업들은 예술로 인지되고 있다.

Experimental Jetset

www.experimentaljetset.nl

Experimental Jetset의 작업은 늘 내게 기본을 생각하게 한다. 감당할 수 없는 인포메이션,
보풀같은 장식과 코스메틱에 치중한 디자인은 내가 속이 느끼할 때마다 찾아보는 작업들이다.
기본에 충실한 작업들과 그들의 철학이 늘 내 중심을 잃지 않게 한다.

Monica Kim Eunji

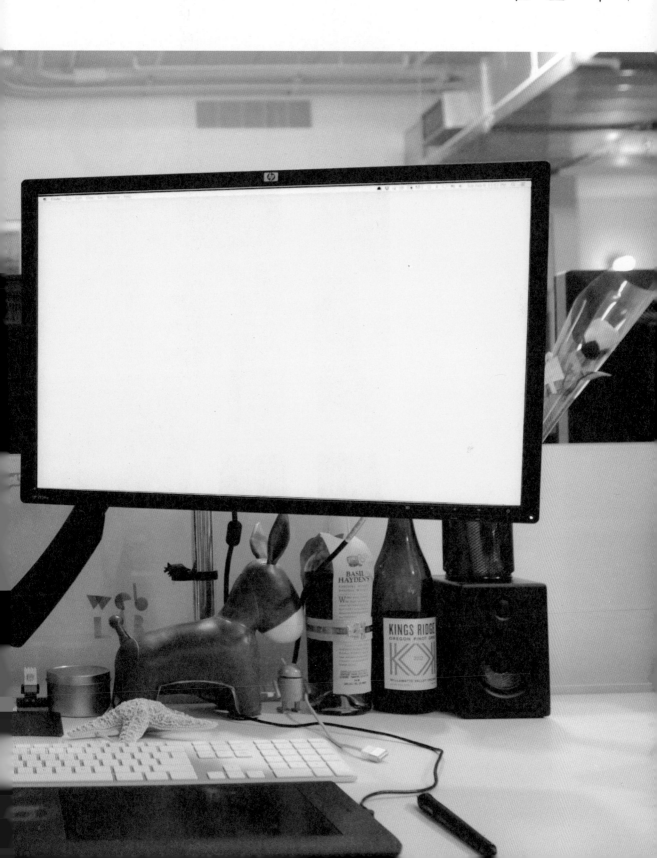

–

나의 시선
그리고
수집

한 가지만을 집중적으로

모으기보다

잡다한 것을 수시로

이것저것 모은다.

그리고 새로운 환경에

들어서면 무엇보다

열린 시각으로 사물을

마주친다.

작업 방법 또한 그렇다.

과정 속의 유연함은

가능성을 만든다.

옆길로 새기

김은지는 SVA에서
그래픽디자인을 전공하며,
뉴욕에서 활동 중인
모션그래픽 디자이너이다.
이미지에 사운드와 시간을
덧입히는 모션그래픽에
빠져들어 졸업 후 지금까지
구글 크리에이티브랩에서
모션그래픽 디자이너로 활동
중이며, 세계적인 디자인 잡지
〈프린트〉 매거진에서 '2013
뉴 비주얼 아티스트 어워드'를
받았다. 모션그래픽뿐 아니라
라이브액션, 애니메이션
등 다양한 영상 툴을
이용해 스토리텔링, 디자인
프로토타이핑, 브랜딩 전략을
짜는 일을 진행 중이다.
–
monicaeunjikim.com

제가 속한 인더스트리와 작업 무대가 모두 온라인이다 보니 자연스럽게 영감을 온라인에서 얻는 경우가 대부분입니다. 비주얼에 가장 큰 영향을 받는 디자이너이기에 시각 정보에 가장 먼저 시선을 뺏기지만, 영상 디자인의 특성상 이미지만큼이나 사운드도, 그 안에 들어가는 콘텐츠도 똑같이 중요하기 때문에 최대한 정보 습득 분야를 넓히려고 노력하죠. 구글에서 일하면서부터는 무엇보다 테크 인더스트리tech industry를 다룬 기사나 사이트를 많이 찾고 있어요. 그러다 보니 디자인과 공통분모가 없을 것 같던 과학 기술 분야에도 관심이 생기기 시작했죠. 온라인의 매력은 무엇보다 자연스럽고 빠르게 옆길로 새는 거라는 생각이 들 때가 있어요. 제가 즐겨 찾는 사이트 중에서도 소셜 네트워크에 친구가 공유한 사이트로부터 타고 타고 다른 곳으로 '새서' 발견한 경우가 많거든요. 정보와 지식이라는 건 꼬리에 꼬리를 물고 이어지니 관심 있는 게 생기면 그걸 저장하고, 모아두고, 정리하는 것이죠. '즐겨찾기'라는 것도 우리가 아끼는 물건을 소중한 서랍장에 넣어놓는 것과 같은 행동이 아닐까요?

온라인에서도 오프라인에서도 뭐든 모으는 걸 좋아해요. 다 쓴 스파게티 병을 모아 물컵으로 쓴다거나, 빈 새장을 옷걸이로 사용하던지요. 다시 활용하는 경우도 있지만, 종이로 된 보딩패스Boarding Pass나 좋아하는 사람과 갔던 식당의 영수증, 십 년이 넘은 목도리 등을 구석에 모아놓는 것도 좋아해요. 그러다가 한 번씩 그렇게 모아온 걸 모두 없애곤 하는데 요새는 뭔가를 없애기 직전에 사진으로 찍어놓는 습관을 들이고 있어요. 영영 없어진다는 것에 대한 불안함이기도 하지만, 오히려 필요하지 않은 짐을 더 자주 덜 수 있는 계기가 되기도 하더라고요. 그렇게 찍어놓은 사진들은 다 하드드라이브 어딘가든 클라우드든 저장이 되는데, 사실 또 그때부터는 혹시 이 사진들을 잃어버리진 않을까 걱정하기 시작해요.

온라인상의 자료 수집도 마찬가지예요. 우리는 끊임없이 자료들을 하드에 저장하고, 클라우드에 다시 업로드하고, 소셜 네트워크에 공유하면서 그 자료를 지키려고 노력하잖아요. 그런데 어느 순간부턴가 이미 수집한 정보뿐 아니라 나중에 소화하기 위해 임시로 저장하는 정보까지 더해지면서 수집하는 행위가 부담될 때가 있어요. 그럼 청소하듯 한 번씩 시간을 들여 싹 정리를 해줘요. 적어도 온라인에서는 기억에 남아있는 걸 다시 찾는 게 어려운 일이 아니거든요.

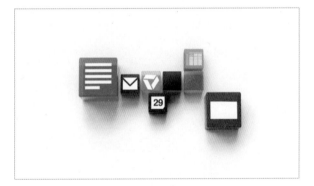

Gone Google

Logo Concept, Design
Logo Endtag Concept Animation
Google Creative Lab

Skype Logo Animation
Personal Project

ADC
ANNUAL
92

ADC Annual 92 IPAD APP

2014

Project Glass

Concept, UI Design
UI Animation, Compositing
Google Creative Lab

CREATOR'S BOOKMARKS

김은지에게 '즐겨찾기'행위란
소중한 서랍장에 아끼는
물건을 보관하는 것과 같다.
디자인이란 옷을
잘 입기 위해 그녀는
서랍에 여러 영상과 과학,
테크놀로지 정보를
정리해둔다. 각각의 정보는
지식으로, 재치로, 지혜로
기꺼이 변형되어 그녀의
자유롭고 밝은 작업에
훌륭한 코디네이터가 돼준다.

Motionographer

motionographer.com

영상에 관심이 있는 사람들이라면 다 아실 거예요. 모션그래픽
디자이너들에게는 바이블이자, 모션 인더스트리의 최근 동향을 가장 빠르게
찾아볼 수 있는 사이트입니다. 대개 지금 가장 핫한 영상들에 대한 소개와 함께
작업 과정, 인터뷰, 관련 링크 등이 올라오는데 큰 스튜디오의 릴Reel부터 개인
프로젝트, 학생 작업까지 폭넓게 소개가 돼요. 작업뿐 아니라 인더스트리 관련
최신 뉴스와 링크도 올라오구요. 하루에 한 번은 꼭 체크하는 곳이지요.

Vimeo Staff Picks

vimeo.com/channels/staffpicks

세계 최고의 비디오 사이트 중 하나인 비메오 스태프들이 직접 큐레이팅한
채널입니다. 모션그래픽, 필름, 다큐멘터리, 애니메이션 등등 다양한 장르의
비디오들이 올라오죠. 어느 순간 'Vimeo Staff Pick'이 영상 디자이너들
사이에서는 하나의 훈장이 되었더라고요.

Art of the Title

`www.artofthetitle.com`

영화나 TV 시리즈의 타이틀 시퀀스를 모아놓은 사이트입니다.
작업에 대한 인터뷰와 비하인드 스토리를 비교적 상세하게 다뤄 콘셉트뿐만
아니라 작업 과정까지 함께 볼 수 있어서 좋아요.

Creators Project

`thecreatorsproject.com`

크리에이터스 프로젝트는 인텔과 바이스의 합작으로 테크놀로지를 이용해
음악, 영화, 게임, 디자인 등 다양한 분야에서 예술의 영역을 넓혀가는
아티스트들을 지원하기 위해 시작된 프로젝트입니다. 이 프로젝트 사이트는
기술과 예술의 접점에서 만들어진 모든 작업을 소개하는 미디어 플랫폼이
됐어요. 날마다 새로운 콘텐츠가 올라오는데 하루하루 빠르게 변하는 기술의
발전이 기존 예술의 형식에 끼치는 영향을 볼 수 있지요.

"That's the role of the journalist in today's world: your story doesn't stop when you publish it. You need to participate in the comments and have a dialogue on Twitter, then bring the people out in real life to introduce them to the people and ideas you wrote about. Maybe that's a new level of journalism today—it's no longer just taking place online."

A & Z Nut Wagon in LA's Boyle Heights, known for its beef jerky. Instagram photo by Alissa

Purple polish to mark the blooming verbena. Instagram photo by Alissa

Palm trees dotting the horizon in LA. Instagram photo by Alissa

[Tina] Are your family and friends supportive of what you do? Or, more importantly, do they understand what you do?

It has taken a while for my parents to understand what I do, but I'm married to a graphic designer and illustrator, so that's really easy. Our lives intertwine, which is a big part of my success. I don't think I'd be able to do what I do without him leaning over my shoulder, asking, "Are you sure about that?"

Both of my parents are creative people, and they influenced me heavily growing up. My mom is a floral and garden designer, and my dad ran a small business, but he did a lot of stuff with computers in the early days. He was always building computers and setting up home Internet systems, so he had a very creative yet tech way of looking at

© thegreatdiscontent.com

The Great Discontent

thegreatdiscontent.com

뉴욕 출신 크리에이티브 커플 라이언과 티나가 개인적으로 운영하는 온라인 매거진입니다. 매주 새로운 예술가들과의 인터뷰를 싣는데 내용도 자세할뿐더러, 가끔 자연스럽게 튀어나오는 이야기들을 가감 없이 적어 바로 옆에서 이야기를 듣는 것 같은 기분이 들 때도 있어요. 곳곳에서 활동하는 예술가들의 창의성에 대한 이야기부터 새로운 시도에서의 어려움, 개인적인 난관 그리고 극복 과정 등 크리에이터라면 누구나 종종 맞닥뜨리는 질문에 대한 다양한 대답을 읽다 보면 저도 모르게 위로가 될 때가 많습니다.

Pitchfork

`pitchfork.com`

간단하게 말하면 힙스터 음악 문화의 가장 중심지에 있는 인디 음악
웹진입니다. 10점을 만점으로 평가하는데 점수도 짜거니와 유머를 가장한
지독한 독설로도 유명합니다. 미국에서 가장 영향력 있는 인디 음악 관련
사이트라고 할 수 있지요. 신선하고 독창적인 음악이 귀에 필요할 때 가장
먼저 들리는 사이트입니다. 혹독한 비평만큼 피치포크의 좋은 음악을 선별하는
안목은 신뢰할만하다는 게 사람들의 평이에요.

The Noun Project

`thenounproject.com`

세상 모든 아이코노그래피Iconography의 집합장소입니다. 이미지로의 소통이
더 빠른 시대에서 아이콘이 가지는 의미는 언어 못지않지요.
개인적인 용도라면 얼마든지 무료로 svg 파일을 다운받을 수 있습니다.

But does it float

`butdoesitfloat.com`

이 사이트에 새 이미지가 올라오면 설레요. 이곳 큐레이터들의 선택은
덮어놓고 믿을만하달까요. 이미지 퀄리티로는 단연코 압권이라고 생각하는
사이트로 정말 다양한데 그 나름의 질서가 있어요. 굉장히 실험적이고
예술적인, 그렇지만 다양한 장르의 작업이 올라오는 곳이에요.

icebergs

`icebergs.com/site`

아이스버그가 처음 론칭했을 때는 핀터레스트와 비슷하게 이미지 선택과
수집의 목적이 강했다면 이제는 점점 링크, 텍스트, 영상 그리고 소스파일까지
업로드하거나 모을 수 있는 사이트예요. 비공개 셀렉션이 기본인데 최근에
콜라보레이션 보드를 만들 수 있는 기능이 추가되면서 쓰임새가 훨씬
넓어졌지요. 간결하고 아름다운 인터페이스로 디자이너들 사이에서 인기 있는
툴입니다.

Cabin Porn

`cabinporn.com`

주소를 보고 놀라셨다면…. 걱정하지 마세요, 포르노 사이트가 아니랍니다.
세계 곳곳 산장의 낭만에 푹 빠질 수 있는 사이트예요. 자연이 필요할 때
스크린 너머로나마 대리만족을 합니다.

INDEX